TOP**25** 週休二日 ■ 全省走透透
精心打造 ■ 假日新生活

博物館在地遊

賴素鈴　著
朱雀文化事業有限公司　出版

全台灣精華博物館分佈圖

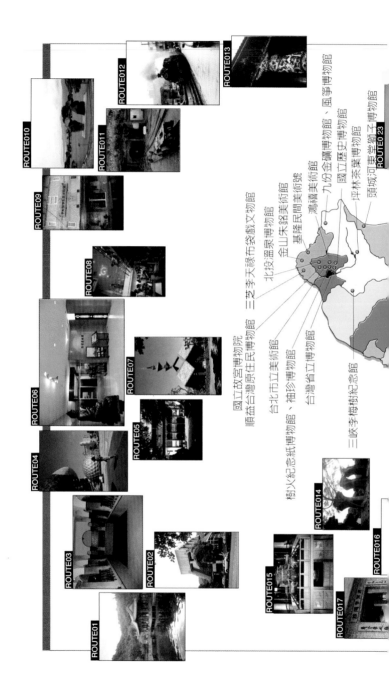

ROUTE010
ROUTE011
ROUTE012
ROUTE013
ROUTE09
ROUTE08
ROUTE06
ROUTE07
ROUTE05
ROUTE04
ROUTE03
ROUTE02
ROUTE01
ROUTE014
ROUTE015
ROUTE016
ROUTE017
ROUTE 23

國立故宮博物院
順益台灣原住民博物館
三芝李天祿布袋戲文物館
北投溫泉博物館
金山朱銘美術館
基隆民間美術館
鴻禧美術館
九份金礦博物館、風箏博物館
國立歷史博物館
坪林茶葉博物館
頭城河東獅子博物館
台北市立美術館
袖珍博物館
台灣省立博物館
樹火紀念紙博物館
三峽李梅樹紀念館

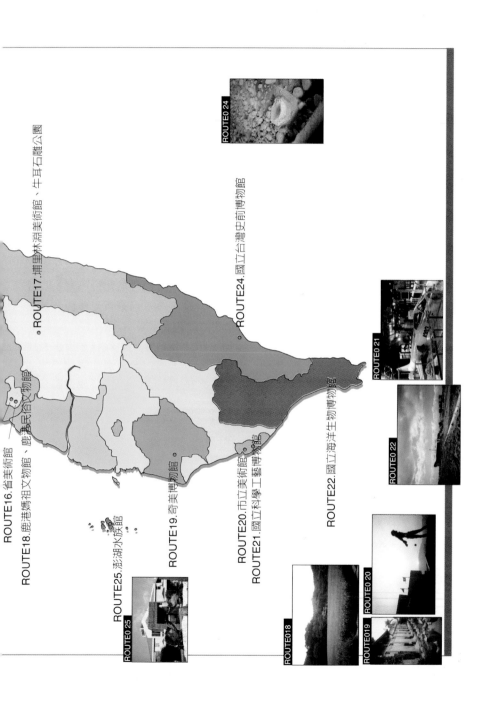

ROUTE16.省美術館
ROUTE18.鹿港媽祖文物館、鹿港民俗文物館
ROUTE17.埔里車埕林淵美術館、牛耳石雕公園
ROUTE24.國立台灣史前博物館
ROUTE25.澎湖水族館
ROUTE19.奇美博物館
ROUTE20.市立美術館
ROUTE21.國立科學工藝博物館
ROUTE22.國立海洋生物博物館

建構自己的
文化休旅版圖

不過是個尋常下午，陽光燦亮美好，坐下來舒一口氣而感到幸福的同時，我卻意識到這分心情已經失去太久，那個下午烙印如此深刻，讓我清楚記得一個初出茅蘆的社會新鮮人，如何為了適應新工作而疲於奔命，卻在剎那間悵然若失。

而後發現，那並非新鮮人的專利，汲汲營生的步履，催迫得許多人連這份悵惘都渾然不覺，因為走得太急、太快，我們總是忘了放慢腳步讓靈魂跟上來——；這個城市的人無疑是苦悶的，看不見仁愛路林蔭道上漫步的環頸斑鳩，察覺不到國父紀念館旁，赤腹松鼠正以敏捷矯健的身手，竄上白千層樹梢，逆光的葉片有著各種層次不同的綠，正是曾讓印象派畫家悸動的美景，而腳畔的酢醬草，開出紫色的小花，和霍香薊、車前草蔚生出生機勃發的草花世界，細雪般淡化了道路的平凡。

不是只在山水間才會有山林心情，不是非得跋山涉水才是旅行，心的敏銳感受可以帶你到任何情境、任何地方，只是要先讓心沈靜下來，才能喚回蟄伏已久的感受能力。

4

　　而不管走到世界的哪個角落，博物館都是我必定會到的地方，串成一個個城市的記憶，五花八門規模不一的博物館，確實也向我展現了百科全書、社會百態般的不同性格，幾乎可以說，只要有一門學科、一項行業、或一個概念的形成，都可能衍生成博物館，我極度饑渴的求知欲在此獲得餵養，並驚異博物天地如此廣大。

　　然而，美術科系學院出身、美術新聞從事人員的雙重背景，也讓我益發體認到菁英與普羅大眾之間的落差，一直還是處於拉鋸狀態之中，即使有心想要親近博物館的人，手捧導覽指南，戒慎恐懼地朝拜聖殿，那份對知識與資訊的敬畏，即使因而可以增長些許見聞，對他們的生活又有何助益呢？博物館的存在標的到底為何？

　　博物館是活的，不只因為展品陳列布置、展場規畫隨時可能變易，也因博物館的經營理念和型態，往往因時代而調整演變，可以說，博物館就是我們所處時空的反映，不只藝術文物，博物館的無所不包，

讓我們得以更加認識生活周遭的一切，所有知識上的汲取，都終將回歸生活上的實踐，蟲魚鳥獸、花草蔬果、天文地理、科學人文……，我們及身邊萬物，所有有機與無機的存在，都可以是廣義的博物館！

因而，博物館的體驗，可以是一種生活美學的洗禮，輔助你張開心眼關注身旁一切，包括最親近的人與土地；博物館和人文型態的休旅確實缺乏重口味的感官刺激，同遊的人際互動也因而更形重要，勢必開口勢必打發漫漫長日勢必面對彼此，因為大量空白而產生的這分互動保留給你真正珍視關愛的人，在傾聽和分享、討論之後，也許你會發現，透過這樣的旅行，你們的互動關係有了更深刻化的轉變。

雖然台灣博物館大多屬於公家機構，形成過程和所處位置未必有深厚地緣，但時增日久，場域性格和博物館相互滲合，往往也能相互輝映，而越來越多有心的私人博物館投入，和社區的互動更見緊密；以博物館為核心，認識周圍的人文地理，博物館的在地遊更有助於發掘這塊土地上我們所不知的人地事，這可以說是六〇年代衍生出的生態博物館概念，也可以說，是博物館存在

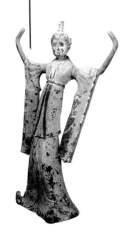

的理由之一——博物館當然偉大，但那偉大只是爲了讓我們更認識天地浩瀚的引子。

　　賞鳥、賞石、植物觀察、健行、小吃……，或自然或人文都是更廣泛接觸博物世界的管道，而實際上跑起來，會發現兩天一夜其實走不了多遠、到不了多少地方，而小小的台灣竟有大大的可遊空間，因此，不要再敷衍了事殺掉周休二日的時間了！也不要浪費大量時間在交通往返上！我們所擁有的如此有限，何不鎖定範圍，深入而悠閒從容沃遊？

　　這本書的輪廓越見清晰之際，我也發覺自己對台灣博物館及其周圍現況，有了較以往更深層的認識，希望書成之後也能帶給你同樣的感受，而這本書得以完成，得力於許許多多朋友的協助，你們的名字，都在我心裡。

　　《博物館在地遊》並不是一本教導、指引的書，只是藉由個人體驗而作的提案，我最樂於看到的是，有朝一日，這本書的讀者可以丟開書本，建構自己的文化休旅版圖，並從博物館出發，體會到真正的「博物」精髓，也許，只不過在一個陽光如雨的下午，坐在一條長椅上，都可以滿足地歎一口長氣。

<div align="right">賴素鈴 于　1999/04/20</div>

C O N T E N T S

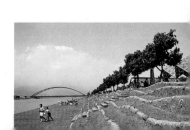

末代皇帝溥儀落寞出宮，清宮舊藏因而得以向世人展現，只是對這個島嶼上大多數人來說，記憶連結的並不是北京的紫禁城，而是台北外雙溪的故宮；「天下為公」牌樓、華表大道指向巍峨的綠琉璃瓦、黃牆建築，地標式的故宮形象在國人記憶裡佔有一席，襯以綠山如帶，故宮背後的「拔子埔山」實屬大屯山系餘脈，有步道可登上平等里、山仔后一帶，人說陽明山是「台北人的後花園」，卻少有人知，這處綠蔭山林也是故宮又一塊寶，形同「故宮的後樂園」。

中華瑰寶後樂園

國立故宮博物院

一直記得，對故宮的最早印象起於小學二年級，那時讀了一本省教育廳編的兒童讀本，其實內容並無創意，大意是有個小朋友叫小明或小華，爸爸帶著他到故宮參觀，透過他們的對話，認識故宮文物；很難想像，「翠玉白菜」、「豬肉形石」、「黃玉三連印」、「墨玉風雨歸牧」等文物的印象，都是從昔日七、八歲小女孩的記憶裡一直延續到現在，那時甚至記住了「白如凝脂，黃如蒸栗」的玉器審美標準，並對書中的小明或小華可以讓爸爸帶著到故宮有著一絲羨慕。

第一眼望見翠玉白菜實品的人都會有點失望，他們沒想到白菜怎麼看起來縮水了，這件清代玉雕利用翡翠的青、白兩色巧雕成白菜，白菜上有隻螽斯，由於螽斯多子，象徵「子子孫孫，清清白白」，這樣的作法固然匠心巧具，豬肉形石固然逼真得很，越入故宮門檻就越會了解，這兩件只是欣賞故宮文物的初入門階，不足為目的與滿足。

然而，多少住在台灣的人很少、甚至從未到過故宮，故宮一年近三百萬遊客中，大多是慕名而來的國外遊客，許多住在台灣的人，頂多只是應外邦友人之請充當「地陪」偶一訪之，近廟欺神的心態，讓我們相當可惜地錯過許多就在身邊的美好事物。

擎天崗

往夢幻湖

往竹子湖

陽明山國家公園
服務中心

菁山路特色餐廳

湖山路

陽金公路

松園

新園街

山豬湖

格致路

紗帽山

菁山路

紗帽路

文化大學

山仔后

永公路245巷

小草山

平菁街

我家農園

仰德大道

平等里

陽明國小

至善路

仰德大道

坪頂路

明德樂園

至善路

故宮博物院

衛理女中

張大千紀念館

至善路

順益台灣原住民紀念館

走透透地圖

台北

國立故宮博物院

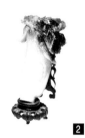

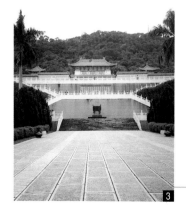

「中華瑰寶」美國巡迴展、「帝國的回憶」赴法展，故宮近年來陸續踏出放洋腳步，對於國外媒體來說，最津津樂道、也最富傳奇色彩莫過於故宮文物在抗戰期間，自北京紫禁城南運南京、上海、四川、又遷徙來台的坎坷播遷史，故宮文物於民國卅七年底抵台，初期暫安於台中霧峰北溝一處農場，建有倉庫和陳列室；目前大家所見的外雙溪故宮，直到民國五十四年才建成，挑定十一月十二日國父誕辰百周年開幕，也是仔細看現今故宮，匾額實為「中山博物院」的緣由。

三十多年來故宮規模早非當年可喻，從單一館舍到擴充兩翼，乃至在左側綿延而出，故宮經過四期擴建已經演變成建築群，想辨識這些建物的長幼次序？有個小秘訣——湊近細看牆上所貼瓷磚，褐色部份的每塊磚都有浮水印顯示建造年份，「年齡」就無從隱藏啦；故宮還勾勒跨世紀願景，擬作第五期擴建計畫，不過因尚有爭議而還在討論中；也因版圖的擴展，訪故宮除了正館展示故宮典藏文物、左側近代館展示近現代文物之外，也不能不知道，羅浮宮名畫、畢卡索、三星堆文物等借展都安排在最靠近至善路的「圖書文獻大樓」一樓展出。

在國人印象中，故宮等同中華瑰寶，是極具象徵意義的，但必須釐清的客觀事實是——即使故宮典藏的傳世文物之精美舉世難匹，也不能自大認定故宮天下無敵；

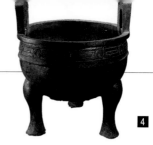

故宮繼承的是自宋徽宗時代宣和畫院以降清末的皇室收藏，由於皇室接受朝貢、御造等特殊管道，故宮文物的精緻華美無庸置疑，但也由於皇室品味所限，漢以前的高古文物、明末清初八大山人、石濤等遺老畫家作品，都是故宮較為欠缺的，即使日後經由購藏、捐贈等方式充實，但也並非最擅勝場處。

總括來說，大陸地區博物館以出土文物考古發掘成果最為輝煌，國外重要博物館則不乏早期收藏家所藏的中國文物精品，美國大都會博物館、波士頓美術館、堪薩斯博物館、芝加哥藝術館都有優秀的中國文物收藏，法國吉美博物館除佛像石雕見長外，也以敦煌遺書及相關書畫著稱，即使瑞典也因國王雅好中國文物，而有不錯的青銅器收藏。

故宮則以大型軸畫和官窯瓷器最具代表，王羲之《快雪時晴帖》、顏真卿《祭姪文稿》、范寬《谿山行旅》、郭熙《早春圖》、李唐

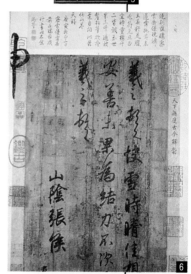

1 故宮近年來陸續踏出放洋腳步。
2 翠玉白菜算是故宮最具知名度的寶物。
3 國立故宮博物院。
4 西周晚期《毛公鼎》。
5 褐色磚上的浮水印顯示不同時期的建造年份。
6 王羲之《快雪時晴帖》。
7 故宮遊客中，大多是慕名而來的國外遊客。

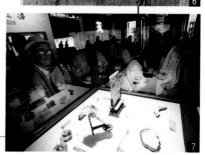

8

《萬壑松風》等膾炙人口的故宮書畫；而全世界傳世品僅五十件左右的汝窯，故宮就佔了二十餘件，在明代當時就已珍稀的成化「雞缸杯」，故宮擁有的量更是令人艷羨，而拍賣市場上搶手的清雍正琺瑯彩瓷，故宮更是有整組成盒的典藏。

不要以為中國文物單調乏味，細看「汝窯蓮花溫盌」、「汝窯水仙盆」或「汝窯粉青紙槌瓶」，那溫潤的天青色釉，後代一再仿擬，但就是燒不出那氤氳內含光；而古代書畫雖然看起來一片昏黑，仔細看卻有無限廣大天地，古人說山水可以遊可以棲可以居，如果你進得去書畫的世界，真是看你千遍也不厭倦，還外帶不斷的新發現，故宮書畫專家李霖燦老前輩就是在地毯式蒐看北宋范寬《谿山行旅》的過程中，意外發現范寬的簽名隱匿在畫中山腳樹叢中。

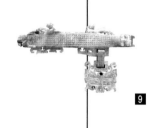
9

內行人參觀故宮大多選在十月雙十國慶這段時間，此時故宮會展出范寬《谿山行旅》、郭熙《早春圖》、李唐《萬壑松風》

10

等鎮館之寶及年代久遠、紙絹材質較爲脆弱的限展書畫，名爲「故宮書畫菁華展」，通常只展四十天；一九九六年初，因爲部份限展書畫列名故宮赴美巡迴展而引起文物保護抗爭事件，大大提高了故宮限展書畫的知名度，但要眞正親睹名畫丰采還得天時、地利，必得把握時機仔細品賞，而十月也是故宮一年一度出版品折扣季，不妨趁機撈些物美價廉的圖錄好好做功課。

想在故宮獲得欣賞文物之樂確實需做些功課，尤其親子共遊，適切的引導更能增加學習樂趣，所幸目前這方面的資訊已較以前豐富，故宮「文物供應中心」有光碟、出版品，並設計了一套針對青少年的文物讀物，依書畫、陶瓷、玉器、青銅、織繡等材質分類，有心的家長可以採用讀書會的

【？】汝窯：汝、官、哥、定、鈞號稱宋代五大名窯，尤其汝窯更是引領風騷。汝窯是宋徽宗的官窯，存世數量極少，近代發現汝窯的窯址在河南寶豐縣清涼寺，瓷片具有的特徵爲釉是粉青略帶淡藍色調且不透明，胎是淺黃棕色，質極細，完整器物則只能見到被還原燒成顏色淺灰的足底；南宋周輝在所著的《清波雜志》中有「汝窯宮中禁燒，內有瑪瑙爲釉，唯供御揀退方許出賣，近尤難得。」的記載，因而有「瑪瑙入釉」的說法，事實上，瑪瑙主要成分爲二氧化矽，確實也是配釉主要成分之一。

⑧ 宋汝窯《蓮花溫盌》。
⑨ 戰國《龍首大帶鉤》。
⑩ 唐懷素《自敘帖》（局部）。
⑪ 宋－明《荷葉杯》。
⑫ 明宣德窯《青花描紅雲龍蓋碗》。
⑬ 清《嵌白玉松石五供爐》。
⑭ 范寬《谿山行旅》。

15

16

17

台北

國立故宮博物院

形式，先在家中協助小朋友閱讀，再到故宮印證實物，而後再一起討論，很可以發展出具有共同話題的家庭活動。

走訪故宮，必須注意的是最好帶件禦寒衣物，穿鞋也以舒適好走為主，因為整個故宮走下來，如果不是走馬看花的話，確實是必須保持好體力狀況，而故宮為了恆溫恆濕的保護文物考量，溫度大致維持在攝氏二十度，在盛夏酷暑中穿得極其清涼的人，在故宮裡待上一段時間就會有「宮中不勝寒」之感，所以，確記！別感冒了。

為了讓故宮參觀記更有效進行，可在售票口對面的服務台先拿份故宮簡介，簡介有中、英、日、韓、德、法、西等多國語文版本，帶外國朋友去時也很方便，進了剪票口，左邊有語音導覽服務台，可以花一百元租用語音導覽手機，配合隨機附上的平面圖自行參觀，這種數位式的語音導覽，不同於傳統式錄音導覽，可以跳選所需的資訊，目前世界重要博物館也都已紛紛採用。

語音導覽可以在時間較充裕，且不喜歡人擠人的情況下進行，如果時間有限，又想有效率地抓重點，不妨選擇固定導覽；而參觀博物館，尤其像故宮這樣的大館，行程安排完全取決於個人興趣及時間預算，耗上一整天的大有人在，而且就算消磨一整天也未必真能完全看完，但也有花不到一個小時只是「到此一遊」的，大體上來

説，不致太匆忙也不是看得太仔細的看法，大約耗費二、三個小時左右，而且可以就自己興趣所在，選擇偏好的項目參觀，不需全盤接收，也不致感覺太難以消受。

　　進了收票口，右側有樓面平面圖，大致上就可了解樓層位置及展覽分布，以利作選擇；一般人會先從一樓右邊的第一個門拐進去，「華夏文化與世界文化關係特展」透過年表、圖片和模型，先在觀眾腦中畫出整體概念，展覽室後段還有個多媒體放映室，也可以先作全盤了解；而走進每間展示室，不要忘了先在入口附近尋找展覽說明，有中、英文兩種版本介紹每項展覽的相

【！】想認識故宮，也有廿四小時不打烊的方法，故宮和得意傳播合作，開發了系列電子出版品，電腦光碟（CDROM）已有《五千年神遊眼福》、《清明上河圖》、《龍在故宮》、《翰墨光華》、《中國歷史文物精華》等；一九九八年十二月又推出《境攬故宮》多功能數位影音光碟（DVDROM），有中、英、日、德、西等八種語文可以切換，用電腦或DVD播映機外接電視都可讀取，是全世界第一張藝術類的DVDROM，領先全球博物館，是送國外友人的好禮物，也是科技先進家庭到故宮前先「做功課」的利器喔！

15 故宮簡介有多國語文版本。
16 故宮文物播遷圖訴盡滄桑。
17 語音導覽可以在時間較充裕的情況下進行。
18 清雕象牙鏤空人物筆筒。
19 清朝皇帝的玩具──多寶格。
20 三希堂品茶別有雅趣。
21 上林賦是解決午餐的好選擇。
22 三希堂中國式的布置頗受外籍人士歡迎。
23 文物供應中心販售各色紀念品。

關知識，對了解展覽頗有幫助。

台北

張大千紀念館

國立故宮博物院

除了每三個月輪換特展，故宮的常設展以一樓青銅器、二樓書畫及陶瓷、三樓玉器、雕刻和珍玩為原則，翠玉白菜、豬肉形石和象牙透雕球、多寶格等普受歡迎的展品都在三樓，適合以「賞心悅目」為目標的一般遊賞，想深入探究文物之美，則可挑戰書畫、陶瓷展，青銅展品除《毛公鼎》、《散氏盤》最著稱之外，兼具銘文歷史價值和器形之美的《宗周鐘》也很值一看，外形相當特殊的《新莽嘉量》，則是王莽稱帝時期的度量衡量器，現身說法了古人智慧。

除非因特別理由獲得許可，故宮展示室內禁止拍照，書畫展示室尤其禁用閃光燈以保護文物，而由於博物館的國際慣例不能在裡面抽菸、飲食，如果想好好歇個腿，可以考慮四樓的「三希堂」，有茗茶、茶點供應，加以中國式的布置和籠中金絲雀啼鳴，頗受外籍人士歡迎，如果精打細算的家庭覺得這類消費不太實際的話，展示室內提供暫時休憩的沙發、樓梯間可為解渴的飲水器，都是實惠的替代方案，而故宮獨立於展覽大樓右側的餐廳「上林賦」，以便利性、價位核計，都可以算是解決午餐的好選擇；出場再進場，只要是當天的票都是被許可的。

畫家張大千過世後，摩耶精舍交託故宮管理，想一睹美髯公生前家居丰釆，

又為周休二日何處去而傷腦筋的人，不妨偷偷懶把整個假期投資給故宮，故宮規畫的「七千年文化之旅」每梯次四十人，每個月第一個周休二日的周六舉辦「一日遊」、第二個周休二日的周六、周日舉辦「二日遊」，包括參觀摩耶精舍張大千紀念館、參觀故宮圖書館、欣賞故宮高畫質影片、拓碑示範、文物導覽與賞析、專家專題導覽、文物研製研習、三希堂品茗及古箏古琴欣賞等，充充實實地徹底遊故宮。

博物館附近走透透・兩天一夜行程建議
第一天：故宮一日遊—陽明山竹子湖玉瀧
　　　　谷用晚餐—夜宿馬槽花藝村
第二天：探訪擎天岡及魚路古道—平等里
　　　　休閒農業之旅—菁山路一帶特色
　　　　餐飲—行有餘力，健行到故宮

無論地緣或可遊性指數，陽明山都是最適合和故宮之旅串連成遊的所在，二天一夜規畫可考慮上午就到故宮，悠悠閒閒地細賞到下午三點多，趁著下午斜射的好光線到故宮「至善園」，邀垂柳、老松、天鵝和錦鯉以及典麗亭閣一起拍些

24 張大千紀念館。
25 故宮「七千年文化之旅」拓碑示範。
26 至善園有典麗亭閣、垂柳和老松。
27 竹子湖海芋既美麗又便宜。
28 玉瀧谷的野菜和小饅頭都美味爽口。
29 到平等里當假日農夫。
30 自己種菜自己吃，體驗田園樂。
31 擎天岡踏青，享受山水風光。

台北

至善園

擎天岡、平等里

美美的照片，再驅車上陽明山，直上竹子湖的「玉瀧谷」；雖然竹子湖一帶野菜餐廳極盛，「玉瀧谷」卻不在觀光密集區而相當隱密幽靜，熟門熟路的找上門，吃門前菜圃種的野菜，煮湯作菜泡茶用的冷泉，據說全世界排名三大，當年是蔣公專用，這裡可以看得到大台北市的夜景全景，最佳時段當然是黃昏到晚上，夕陽和夜景全包；夜宿馬槽「花藝村」，泡了暖呼呼的溫泉浴之後，保證好睡到天明，早起看微嵐的晨之紗帽。

　　大早往擎天岡走，可以去走走金山魚路古道練身體，當然更不要錯過陽明山周日最著稱的平等里農趣，台北市士林區農會一年一度的「薪火相傳──農業體驗營」，就都是在平等里舉行，讓城市鄉巴佬重新體驗田園樂，平日遊客則可以付一個月一千一百元的費用，在平等里的「我家農園」租一塊十坪大小的地當假日農夫，園中除自己種菜種

花，也可以釣魚抓蝦、露營烤肉控蕃薯；或者可以考慮菁山路的「松園」，在兩萬多株黑松和五千多株赤松間品茗、野炊或戲水，還可以享用戶外露天溫泉浴池的回歸自然之樂。

由於平等里農業休閒事業發達，連帶使菁山路一帶休閒餐飲如雨後春筍冒出，當紅炸子雞莫過「秘密花園」，從個人寫真集攝影棚發展為咖啡簡餐下午茶的天地，陽光炫亮下帶有南歐地中海情調，很受年輕人歡迎；而泡茶、野菜、土雞、手工小饅頭幾乎是這一帶餐飲主調，各家風格路數不同，鄉土式的「山頂厝」、「水上船屋」、骨董文物泡茶香的「逃玩」、歐風的「陽光水岸」，可以各擇所愛。

行有餘力，還可以從山仔后、平等里一帶健行而下故宮，藉故宮後山風情體驗故宮行的另一面；這般閒情周日，可以飽載海芋、高冷蔬菜滿行囊，也可以只帶回被文物及自然紮實充電的心之感動，重新面對生活常軌，衝刺。

32 捨棄繁忙，到後山好好休憩。

33 台北人的後樂園。

34 「逃玩」擁有骨董文物泡茶香。

35 「水上船屋」逐水而遊。

36 鄉土式的「山頂厝」充滿古早味。

37 「秘密花園」最早為個人寫真集攝影棚。

38 咖啡、簡餐、下午茶這裡都有。

39 帶有南歐地中海情調的「秘密花園」。

**吃喝玩樂
看這裡**

台北

■ 故宮
地址：台北市士林外雙溪至善路二段221號
總機：(02)2881-2021
傳真：(02)2882-1440
網址：http://www.npm.gov.tw
開放時間：全年開放，9:00-17:00，16:30之後不開放入場
票價：全票80元，團體每人65元，軍、警、學生優待券30元，七十歲以上老人及殘障免費。
圖書館：除國定假日、周日以外都對外開放。
摩耶精舍張大千紀念館：除國定假日外，周一至周五開放，需事先以書面或電話申請，並依排定時間參觀。
至善園：周二至周日7:00-19:00，入園每人10元
交通工具：聯營公車213、255、304「故宮博物院站」下車
免費定時導覽：直接向服務台報名，由服務台出發
中文：9:30，14:30
英文：10:00，15:00
法文：每周兩次，洽詢服務台
身心障礙參觀服務：一樓寄物處提供輪椅租借服務，身心障礙團體參觀，可聯絡展覽組趙來春，電洽：(02)2881-2021轉385
七千年文化之旅：需事先預約報名，洽展覽組王慧敏，(02)2881-2021轉377
資訊、聯絡人或展覽異動，以故宮每兩個月定期出版的《展覽通訊》為準，可向故宮服務台索閱。

■ 得意傳播
地址：台北市基隆路二段125號14樓
電話：(02)2378-3373或08006-8833
傳真：(02)2378-2806
網址：www.leelee.com.tw或www.cul-

turecafe.com
電子信箱：culture@tpts1.leelee.com.tw

■ 玉瀧谷
地址：台北市陽明山竹子湖路8-16號
電話：2861-5430
一過了竹子湖派出所後，不要右彎繼續沿陽金公路走，而是直行往湖田國小、憲兵哨方向，過了湖田橋後左轉，行約兩百公尺，看到「玉瀧谷」指標就左轉，沿山路蜿蜒而下北投方向，到這裡有相當長一段距離兩邊都是綠樹，幾個路彎後，看到的第一座民家即達。

■ 花藝村
地址：台北市陽明山竹子湖路251巷20號
電話：(02)2861-6351~2
傳真：(02)2861-8153
交通：沿陽金公路，在下七股附近叉路左轉，有路標指示。

■ 金山魚路古道
顧名思義是早年先民運送漁貨的經濟管道，從金山到士林，全長三十餘公里，許多部分今已不可見，近年整修出的魚路古道可分兩段，擎天崗的土地公廟是南北兩段的分野，南段由山豬湖到擎天崗，步行約四十分鐘，北段由山寨城門遺址到頂八煙，就需兩小時，可視體力、時間決定挑戰的路段。
交通：260、303公車，「山仔后」站下，步行到山豬湖或擎天崗，或直接開車到擎天崗進入。

■ 台北市士林區農會
電話：(02)2882-8958
「薪火相傳——農業體驗營」每年不定期舉行，平日農會也印製有士林區休閒農業摺頁可供參考。

■我家農園
地址：台北市士林平等里平菁街117號
電話：(02)2861-9220、2861-9221
價格：會員四個月一期4400元，非會員
入園費每人50元
交通：士林區公所或至善路往明德樂園
方向，搭小型公車19號，「我家農園站」
下車。

■松園
地址：台北市陽明山菁山路101巷160號
電話：(02)2861-3578
價格：白天每人門票100元，晚上每人
200元，可抵晚餐消費。
交通：自山仔后往菁山路，沿途都有路
標指示。

■菁山路一帶休閒餐飲
逃玩：(02)2861-2878，2861-0996，菁
山路119-1號
秘密花園：(02)28614067，28617450，
菁山路136號
山頂居：(02)28618875，平菁街16號
水上船屋農園：(02)28616248，永公路
530號
陽光水岸：(02)2861-9088，菁山路131
巷19號

■故宮後山登山健行路線
山仔后—循菁山路向東行—經過山豬湖
站、乾坑子站接永公路二四五巷（此處
可登小草山）—向南行經「東方寺」—
走到永公路二九六巷二八號（折向東行
一百公尺可到崙尾山）—向南行經莊頂
路八十巷卅六弄下，走石階步道，過了
臨福橋到故宮（在故宮和衛理女中之
間）。

25

拓荒英雄的過人勇氣，是在於面對不可知的未來時，即使惶惑也還敢踏上叢嶺疊嶂，發現隱藏在山後的世界，所謂「柳暗花明又一村」，往往是「山窮水盡疑無路」之後，大鬆一口氣的驚歎；因此，從士林方向來看，外雙溪進到內雙溪彷彿已到盡頭了──，但如果再加一把勁，沿萬溪公路翻越五指山，會發現海那邊有迴然不同的風光，一艘退役遠洋漁船的變身，遂和守護台灣原住民文物藝術的殿堂，唱和出山瀾壯闊之歌…。

山音海瀾的合鳴

順益台灣原住民博物館
民間美術號

這首歌迴盪在鞍部山巔，遠遠的可以望見大海，有車馳騁其間，有些汽車廣告，看了會讓人想掉眼淚，明明賣的是冷硬的代步機器，卻可以用溫馨的親情訴求打動人心，仔細一看往往發現都是順益汽車代理集團，人文感性化為企業形象的一環，如果曾經造訪過「順益台灣原住民博物館」，就會比較容易理解包覆於汽車之中的柔軟。

歷時十年才籌備完成，單單硬體建設就耗資五億，開館以來每年營運費用還需三千萬元，龐大的資金投注對於生存競爭激烈的企業財團並非易事，而順益在民國八十三年六月正式開館，寫下企業結合文化藝術的佳例，並做了不少原住民文化與人類學的學術研究合作計畫，也配合展覽推動原住民文化活動，幾年下來成績很受肯定。

停泊在基隆和平島附近的「民間美術號」相較之下，財力、規模都大不能相逕庭，但遠洋漁船改裝而成的民間美術展示空間，保有船隻可以巡航移動的特質，海上美術館風情可說別無分號；「船長」賈裕祖確實擁有船長、發報員、潛水夫執照，跑過船、做過生意、開過酒店，迷上年畫後致力推廣民間美術，熱心到學校、社區教人印年畫，一度也沈潛賣黑輪……，可以想見，「民間美術號」正是這般多采經歷的統合反映，而這趟山與海的合鳴，具體印證了多元化社會中，私人博物館的殊異面貌，再瘋狂的點子都可以隨遇而安。

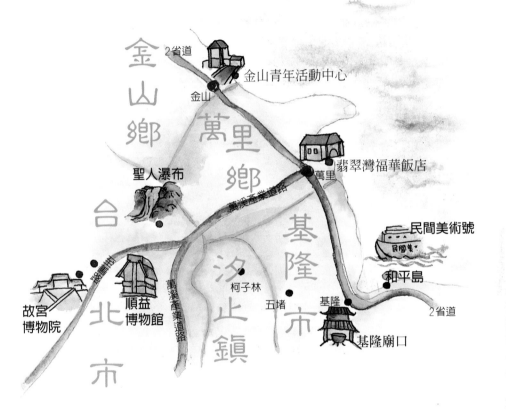

金山鄉

2省道

金山青年活動中心

金山

萬里鄉

聖人瀑布

翡翠灣福華飯店

萬里

民間美術號

民間美

和平島

基隆市

萬溪產業道路

台北市

汐止鎮

柯子林

五堵

基隆

2省道

故宮博物院

順益博物館

萬溪產業道路

基隆廟口

走透透地圖

台北

順益台灣原住民博物館

走訪順益，可以用安靜的心情品味那分心意，更要以同理心認識和我們同居島上的原住民文化，雖然博物館中所藏文物已經脫離了部落生活環境，但順益和各族部落合作，陸續策畫一系列展覽，在文物之外還介紹各族的傳統儀典祭禮、語言文化風俗，讓觀眾試著從原住民自身的角度感受他們看待母親文化的驕傲，家長的態度尤其重要，如能機會教育子女，以平等尊重的態度認識原住民，或進一步欣賞刺繡、琉璃珠乃至原住民音樂之美，也為將來的社會埋下族群和諧的種苗。

位於故宮斜對面的順益博物館，建築師高而潘設計的奇特三角形建築很能引人注意，但一看到全票一百五十元，肯定有人會吐吐舌頭就過門不入，相當可惜地和一座豐富的原住民文化藝術寶庫擦身而過；其實不但台灣必須建立使用者付費的觀念，以順益耗費心力的收藏和展示規畫，還是會讓喜好原住民藝術的觀眾有值回票價之感。

走進博物館一樓大廳，巨大的台灣模型展現了我們所生存的土地，觀眾可以在台緣按下按鈕，就會有紅燈顯示所想知道的族群分布情形，台灣原住民和自然環境是一樓展示主題，同時延伸到台灣原住民和南島民族的關係；二樓呈現原住民生活面向，象徵雅美族家屋靈魂支柱的「宗柱」、鄒族男子集會所、排灣族石板屋之外，陶器、樂器、紡織、雕刻和紋飾紡織都可在此看到，

尤其口簧、鼻笛、弓琴等樂器，更讓人在西方主流音樂之外發現另一種曲律；三樓則是個色彩繽紛的世界，服飾、刺繡和琉璃珠體現了原住民出類拔萃的色彩配搭天分，觀眾也可以進一步了解琉璃珠和排灣族社群的階級關係，而從一、二樓的展示，就可了解原住民服飾和他們的生活環境、社會結構實有密切關係，為什麼阿美族尚白而山上的布農和魯凱衣飾沈暗，答案揭曉後，你會深切體認到原住民和自然相呼應的生活智慧，就是一種自自然然的天人合一。

博物館的參觀時間預算完全因人而異，最好不要把時間抓太緊，才能把心情調整到可以進入博物館情境的狀態，並從中獲得樂趣，逐漸入迷而養成看博物館的習慣。

【？】南島語族：南島語族是指分布於太平洋、印度洋地區諸民族，因為語言上都屬「南島語系」的源流，所以通稱「南島民族」；台灣「南島語族」的祖先到底何時、何地來台，目前學界尚無定論，有種說法是最早從大陸南部向西南分散，一部分人來到台灣，有的則是從菲律賓順海潮北上來台，語言學家和考古學者都認為台灣很可能是南島語族最古老的發祥地。

　　雖然我們常以「九族」概稱台灣原住民，實際上除了阿美族、泰雅族、賽夏族、布農族、鄒族、排灣族、魯凱族、卑南族、雅美族（分布蘭嶼，或稱達悟族），還應包括平埔族、宜蘭的噶瑪蘭族、台北的凱達格蘭族、日月潭的邵族都屬此系統。

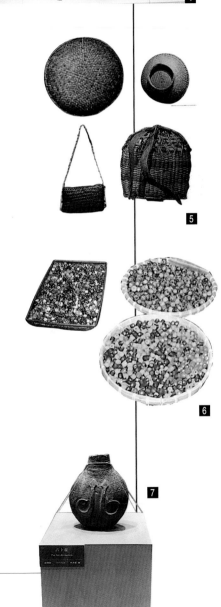

■1 順益博物館一樓大廳。
■2■5 原住民的編容器。
■3 三角造型的順益台灣原住民博物館。
■4 雅美族的裝備。
■6 色彩繽紛的琉璃珠。
■7 身價不貲的排灣族占卜壺。

地下樓還有影像圖書館,藉觸摸式電腦螢幕,提供觀眾查詢相關展示資料和影像,視聽室則每日定期播放「台灣原住民生活影像」系列影片,一下樓就可看到「排灣族五年祭」壁畫前的刺球桿,是由古樓村的祭司所製作,刺中球的家族將得到祖靈最大的庇祐,而一件排灣族占卜壺,可別小看體積不大,卻是開館當時身價最高的展品!

順益也經常舉辦各類推廣活動,可以向館方索閱每月定期出版的《博物館通訊》,或上網查看近期活動,就能即時掌握動向;而離開博物館前不要錯過一樓的紀念品店,由於原住民相關研究還是屬於較冷僻的領域,一般書店不易找到相關出版品,在這裡就可以有豐富斬獲,還有原住民音樂錄音帶、錄影帶和原住民手工藝紀念品,尤其編織或刺繡的小袋,正可趕搭民俗流行風。

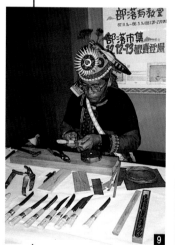

博物館附近走透透・兩天一夜行程建議

第一天:參觀順益博物館—普羅旺斯享用
　　　午餐—沿萬溪公路抵達萬里—夜
　　　宿北海岸

第二天:上午於北海岸稍作盤桓—參觀民
　　　間美術號—和平島—基隆小吃

由於博物館內沒有餐飲服務,最好在上午一開館就前往參觀,到中午差不多已可告一段落,轉往大直,僻靜巷弄內的「普羅旺斯」很能讓人眼睛一亮,留法藝術家黃文慶,以他擅長的馬賽克嵌鑲手法,做

出庭園水池及室內地面的變化，疏朗開闊的空間極為舒適怡人，尤其緊鄰社區小公園，隔著落地窗看得見公園中玩耍的小朋友，父母格外安心，在此用餐之餘，享用咖啡或花茶，滌心靜氣之後，繼續往下一程出發。

很多人知道上陽明山走仰德大道，卻不清楚從至善路深入內雙溪，也可以從山路抄上陽明山平等里，是假日塞車時睿智的選擇；走這條萬溪產業道路向北前行，可以直通萬里，沿途有天溪園、聖人瀑布、帕米爾公園等景點，日漸西斜時奔馳山路，青山漸盡而望見海的姿態，怎一個暢懷了得？

抵達萬里，經濟型的選擇可從濱海公路向西行，投宿金山青年活動中心，預算較寬裕則可在萬里翡翠灣的福華飯店度過五星級之夜，兩處都同樣有濤聲相伴入眠，第二天生龍活虎起床，戲水、游泳或玩沙灘排球都是夏季盡興活動，也可試試帆船、風浪板、滑翔翼等高難度挑戰，非夏日時即使漫步海邊、拾貝採石也都很能怡情。

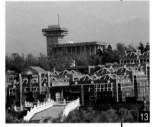

沿著濱海公路往東到基隆和平島附近，可以體驗獨具一格的海上美術館風情，「民間美術號」雖仍具有遠洋漁船的外觀，內部已改裝規畫為展示室，財團法

8 各式手工藝紀念品。
9 順益經常舉辦各類推廣活動。
10 排灣族五年祭刺球。
11 普羅旺斯的馬賽克嵌鑲水池。
12 普羅旺斯的絕佳視野。
13 金山青年活動中心。
14 翡翠灣福華飯店。

基隆

基隆廟口
民間美術號

人巴蜀文敎基金會在此展出年畫、剪紙、捏麵人等民間美術，有時也安排表演藝術活動，船上提供咖啡茶飲，坐在上下微晃的甲板上，海港特有的氣息裡清風徐來，這樣的下午茶頗堪嚮往，下了船還可以就近到和平島一遊，石菇、豆腐岩、蜂巢岩、千疊敷、萬人堆等風化石滿布北面岸邊，人稱「皇帝殿」的自然景觀豐富。

返基隆市區，歷經三代、百餘年歷史的「李鵠餅店」是特產血拼族必到之地，綠豆凸、蛋黃酥、鳳梨酥各有所愛；晚餐可以就近在馳名的基隆廟口小吃大快朵頤一番，由仁三路與愛四路構成的夜市每到入夜人聲鼎沸，口味一應具全，「奠濟宮」廟口的鼎邊趖最具代表性，海產、冰品悉聽尊便，甚至營養三明治也有死忠擁護者，歸途有圓滾滾的肚子和飽飽的行囊相伴。

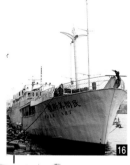

【！】基隆遊，最具特色的就是「雞籠中元祭」，尤其農曆七月十四日子夜，在八斗子望海巷進行的放水燈活動，民間信仰神秘色彩濃郁，燒紙錢的熱流帶動灰飛，一盞盞水燈推向海中再被潮水推回，和上萬人聚集海堤，有塞車之苦也有小吃遊戲攤聚集之樂，會是令人難忘的記憶。

■ 寧靜的和平島。
■ 海上美術館—民間美術號。
■ 基隆廟口鼎邊趖。
■ 古樸特色的民間美術展示室。
■ 民間美術號的餐廳別具味道。
■ 旗魚飯、旗魚羹，冬至前後最肥美。
■ 百年老店，李鵠餅店。
■ 基隆夜市。
■ 所謂基隆「廟」口小吃，就是奠濟宮前佳餚。

■ 順益台灣原住民博物館
地址：台北市士林區至善路二段282號
電話：(02)2841-2611
傳真：(02)2841-2615
網址：http://www.auto.com.tw/
開放時間：周二至日，9:00-17:00
周一逢國定假日照常開館
周一及每年1月20日到2月20日休館
票價：全票150元、學生、原住民及七十
歲以上長者，優待票100元
交通：公車304在「故宮博物院站」下
車，前行兩分鐘
公車255、213在「衛理女中站」下車

■ 普羅旺斯
地址：台北市北安路621巷34號（實踐
大學旁）
電話：(02)2533-7131
有餐點、咖啡、歐洲花草茶，也批發零
售進口花草茶、咖啡的材料和器皿

■ 金山青年活動中心
地址：台北縣金山鄉青年路1號
電話：(02)2498-1190~3

■ 翡翠灣福華飯店
地址：台北縣萬里鄉翡翠路1-1號
電話：(02)2492-6565

■ 民間美術號
地址：基隆市中正路549號右側碼頭（位
置可能有變，先以電話詢問）
電話：(02)2462-5331
電話：(02)2462-5331
開放時間：周一至五，9:00-17:00接受
團體預約
（17:00-22:00為基金會會友時段），周
六，13:00-21:00，連休及國定假日，
10:00-21:00
票價：全票120元，半票60元

交通：公車：基隆火車站旁的公車總站
搭101（中正路線及祥豐街）、103（※
中正路線）到「中正區公所站」下車，
前行三十公尺。
自行開車：由高速公路沿海洋大學或省
水產試驗所指標前進，到正濱漁市場加
油站前五十公尺。

■ 李鵠餅店
地址：基隆市仁三路90號
營業時間：9:00-22:00

■ 基隆廟口小吃
旗魚飯：仁三路8號攤位，旗魚飯、旗魚
羹，多至前後最肥美
王記天婦羅：仁三路16號攤位，天婦羅
現炸現吃
泡泡冰：仁三路41號位，花豆加花生醬
泡泡冰最受歡迎
鼎邊趖：仁三路45號攤位（廟口前），鼎
邊趖已歷三代，享百年盛名
陳記生魚飯、壽司：仁三路52號攤位，
生魚飯是招牌
營養三明治：仁三路58號攤位，潛水艇
三明治的台灣版
紅燒鰻羹：愛四路9號攤位，魚頭做成的
當歸魚頭湯限量供應
全家福湯圓：愛四路24號攤位，酒釀湯
圓加蛋有桂花香
台灣第一家奶油螃蟹：愛四路38號，帶
殼的烤蚵仔新鮮有趣
益記基隆麵線羹：仁一路315號，麵線羹
料多實在
大白鯊魚丸：仁一路319號，魚丸鮮、彈
性口感佳

在凱達格蘭族的語彙中，「北投」意謂女巫居住的地方，可以想見溪渠中流動冒著熱氣的泉水，有如地殼中慍怒神靈的呼吸，而空氣中迷漫的硫磺氣味又彷彿可以百毒不侵，何等令原始部族震懾敬畏；然而，一度北投予人最深刻的印象，是溫泉鄉也是溫柔鄉，朦朧煙霧中的無限春光，讓日本尋歡客趨之若鶩，也幾度驚傳黑道槍聲，誰也沒想到，北投鉛華漸褪之後，有朝一日可以把溫泉搬入博物館，並讓溫泉化為社區再造的新泉，蛻變且重生。

甦醒女巫的春天

北投溫泉博物館
台灣民俗北投文物館

一九九八年十月卅一日，完成修復的「北投溫泉浴場」化身為「北投溫泉博物館」開幕啓用，很快就躍為北投重要景點，觀眾來到博物館，主要就為了一睹久違的浴場風華；誰也沒想到，一群純真孩童的心願，可以化為推動社區總體營造的動力，繼北投國小師生促成溫泉博物館成立之後，認同北投新故鄉的心情，匯聚為「八頭里仁協會」的活力，北投人深為自己居住所在的蛻變為傲，把溫泉博物館當成他們孕育的寶貝，積極投入各種社區工作的推展——可以說，溫泉博物館是喚起這分社區力量的重要觸媒。

根據台北市政府公園管理處的調查，北投居民每人享有五平方公尺強的綠地，僅次於文山區，但實際行走其間，會深刻發現量化數據難以傳達的鍾靈毓秀，是來自別處少見的樹老、苔青，總襯托得環境分外滴翠，和氤氳溫泉共同烘染出獨特的北投味，「北投文物館」和號稱北投溫泉建築三寶的「瀧乃湯」、「星乃湯」、「吟松閣」等日據時代建築，更為北投古意加分。

捷運既建，大大有助於北投的重振復甦，目前台北市政府的都市計畫，正籌畫以「溫泉博物館」、「地熱谷」為資源核心，將附近區域規畫為「北投溫泉親水公園特定專用區」，光明路南側、溫泉路七十三巷口的「天狗庵」原址，也將闢為公園，並立碑紀念；加以「春天酒店」等新形貌溫泉休閒旅館出現，未來北投—陽明山觀光纜車的山下站也將設在北投公園入口，彷彿已經可以望見——北投溫泉重塑休旅文化的春天。

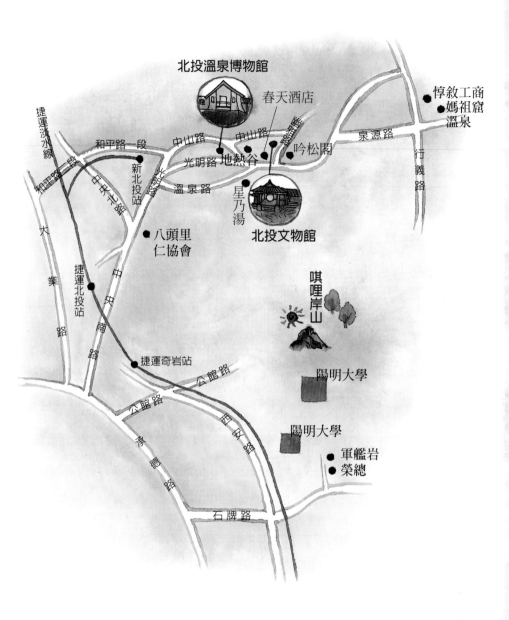

北投溫泉博物館

春天酒店

惇敘工商
媽祖窟
溫泉

捷運淡水線

和平路一段

中山路

中山路

吟松閣

泉源路

行義路

新北投站

光明路

地熱谷

溫泉路

星乃湯

北投文物館

和平路二段

中央北路

大業路

八頭里
仁協會

捷運北投站

淇哩岸山

捷運奇岩站

公館路

陽明大學

公館路

西安路

陽明大學

承德路

軍艦岩
榮總

石牌路

走透透地圖

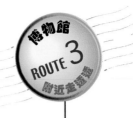

北投

北投溫泉博物館

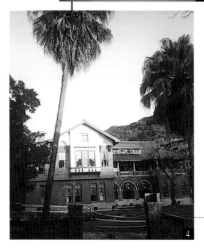

北投溫泉在日據時代就享盛名，一八九六年，日本人開設了北投第一家溫泉旅館「天狗庵」，但非平民百姓所能消費，而自行圍籬享用露天溫泉，「湯瀧浴場木棚架」也就是北投溫泉浴場的前身。

仿日本靜岡伊豆山溫泉浴場建成的北投溫泉浴場規畫極其完善，有溫泉澡堂、休憩室、餐廳、娛樂室等，是當時東亞最大型的公共溫泉浴場，這座距今八十五年歷史的建築，面積近千坪且帶有英國鄉間別墅情趣，是當時極爲時興的和洋折衷風，國父孫中山先生和日本昭和天皇都曾在此留下行跡。可惜西側一樓拱窗的彩繪玻璃原件，已在修護前遺失，但修復後的風貌及浴場內部空間，還是可以窺見昔日風華，古蹟專家林衡道生前，就曾回憶幼時隨日籍老師到北投浴場的情景，門票一角半，進去後一天泡上七、八次溫泉，肚子餓了就到二樓吃午餐，也供應森永牛奶糖、煎餅和汽水等，吃飽就到大通鋪下象棋、圍棋、打撲克牌等，天黑才回家。

這一般景象已成爲老一輩人的共同記憶。浴場在光復後陸續作爲民眾服務社、派出所、招待所更任其荒廢後，北投國小師生發現公共浴場在溫泉歷史的重要意義，大聲疾呼而引來民間團體與政府重視，經台北市市政會議提報爲古蹟，一九九七年內政部核定爲第三級古蹟，並由北市府委託規畫爲溫泉博物館，修復工程的上樑儀式，還邀來

原為六年級學生而當時已要升國三的蔡柏堅擔任主角，代表這群孩子的純真夢想實現。

溫泉博物館扮演角色自然不同，民眾已無法在此重溫泡澡樂趣，但進溫泉博物館要先脫鞋，換上拖鞋走在散發著檜木香的廊道上，日式拉門裡有大片榻榻米，還是很有浴場氣氛，令人大發思古幽情。

除了透過多媒體設備介紹北投風物，溫泉博物館也展出北投發展史、人文產業、及火山、溫泉、北投石的放射能實驗室等，並列舉《溫泉鄉的吉他》等以北投為背景的五○年代電影，證實北投也曾是「台灣好萊塢」的風光，而細心的觀眾會發現，「限時專送」也成為溫泉文化的特殊一環。

「台灣民俗北投文物館」雖然和溫泉博物館性質不同，但都頗富歷史淵緣，更可以和北投呼應出相當豐富的在地精神，北投文物館的仿唐式木造建築，建於一九二○年代，日據時代曾是日本軍士官俱樂部，神風特攻隊的隊員在慷慨獻軀的前一晚，就在這裡以醇酒美人狂歌浪行向他們的青春生命訣別，光復後則由外交部接

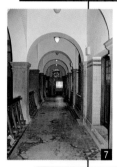

1️⃣ 日式拉門裡的大片榻榻米古意十足。
2️⃣ 面積近千坪的博物館帶有英國鄉間別墅風味。
3️⃣ 公共浴池上方欄杆已由花磚翻修為木造。
4️⃣ 北投溫泉博物館是日據時代東亞最大型的公共溫泉浴池。
5️⃣ 九十多年前日籍礦物學家發現的北投石。
6️⃣ 個人浴池。
7️⃣ 拱型廊柱。
8️⃣ 泡湯前的淨身。

北投

台灣民俗北投文物館

地熱谷

管,改爲佳山招待所,而後台灣省政府將這座館拍賣給民間,原名「台灣民藝文物之家」的「台灣民俗北投文物館」於焉成立。

北投文物館於一九八四年成立,初期館藏主要來自於收藏家張木養生前蒐羅,也奠下台灣民俗文物、原住民文物雙向並進的館藏方向,服飾、日用品、戲偶都相當豐富,北投文物館後來和東吳大學歷史系師生合作策畫「古今台灣年展」,簡淺扼要詮釋台灣史,跨出博物館、學校結合的腳步;而北投文物館也經常舉辦假日廣場活動,帶入剪紙、捏麵人等民俗教學活動,園區中陸續設立有「禪園」餐廳,提供蒙古烤肉、西式自助餐等,及「陶然居」、「翡翠軒」等兩家茶藝館,並有販售部提供相關紀念品,使博物館知性之旅更具多元化生活機能,足堪消磨假日時光。

博物館附近走透透‧兩天一夜行程建議

第一天:參觀溫泉博物館—地熱谷和北投
　　　　溫泉區漫步巡禮。
第二天:參觀北投文物館—軍艦岩健行或
　　　　前往媽祖窟溫泉繼續溫泉之旅。

北投作爲溫泉的故鄉絕非浪得虛名,兩天一夜遊作紮紮實實的溫泉之旅毫無問題;雖然大家印象中,北投的溫泉旅館大多集中在光明路、溫泉路、幽雅路一帶,其實大屯山系溫泉沿磺溪還有湖山里溫泉(六

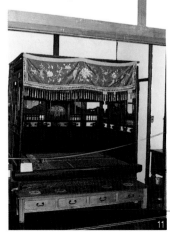

窟、七窟)、泉源里溫泉(媽祖窟溫泉、羅
漢窟溫泉)、行義路溫泉等,溫泉博物館附
近的「地熱谷」更是全省唯一的青磺泉發源
地。許多人的兒時記憶中,都還留著「地熱
谷」溫泉煮蛋那份既害怕又新奇刺激的滋
味,但也因燙傷事件頻傳而有「地獄谷」俗
稱,以致「地熱谷」現今已禁止煮蛋,但還
有不少人脫掉鞋襪,坐在泉溫較低的水溝
旁,讓具有皮膚病療效的硫磺泉浸泡雙腳,
至於那一大池熱氣騰騰的青磺泉,散發的氣
勢還是很令人印象深刻。

【?】大屯山系溫泉:大屯山由十多座死火山構成,百
萬年前火山噴發的熱源和地下水結合而成溫泉區,在
淡水河北岸和磺溪流域約有二、三十處溫泉露頭,是
全省溫泉密度最高區域,陽明山和北投溫泉都屬於此
系統,北投溫泉還有「青磺」、「白磺」、「鐵磺」等
三種,有關北投溫泉文化及史蹟,當地的社區組織
「八頭里仁協會」有相當多資訊和活動可供參考。

【!】限時專送:政府掃黃導致色情行業衰退後,北投
的「限時專送」少了很多鶯鶯燕燕的生意,但「服務」
範圍也相對更「大眾化」,只要花五十元(新、舊北投
範圍內,「投外」另行議價),他們可以幫你接送或買
東西、跑腿,有如本土化的快遞,尤其車行會記錄出
車車號及地點,婦女安全無虞,是當地人相當推薦的
交通工具。

「限時專送」並無招牌,
就算相當密集,不是內行
人也看不出來,大體上而
言,市場口、公園邊、光
明路上,車行外擺有數台
重型摩托車、車上有兩頂
安全帽、把手大部份有手
套,就八九不離十了,不
要錯過這獨特的區域文化
喔!

⑨ 限時專送為北投特色。
⑩ 北投文物館為仿唐式建
築。
⑪ 古早眠床。
⑫ 原住民文物。
⑬ 地熱谷是全省唯一青磺
泉發源地。
⑭ 北投的古意在巷裡行間
可窺到。

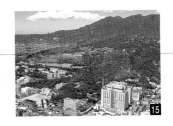

北投

北投溫泉之旅

溫泉之旅的第一天可以鎖定區域先做巡禮，緊鄰博物館是戰後初期碩果僅存的木造官舍，將會作爲「北投溫泉親水公園」的文化館，隔鄰的「梅庭」是三〇年代歷史建築，已規畫作爲公園內戶外露天溫泉浴場的管理中心；向上走就可抵達「北投溫泉建築三寶」，舊稱「三仙間」的「瀧乃湯」爲國寶級日式庶民浴場，現名「逸邨」的「星乃湯」原湯可飲可浴，「吟松閣」則是率先獲得北市古蹟認定的北投溫泉旅館；這一帶的林木蒼鬱、苔青草綠，不走車道而循道旁階梯拾級穿梭，更能感受北投的魅力風情。「春天酒店」一新北投溫泉傳統形象，大受雅痞新貴歡迎，但價位不低，重視品質的可以如魚得水，精打細算的在附近也還有不少其他住宿選擇；翌日重點則是北投文物館，館雖小巧，觀展、參與假日廣場教學、用餐、品茗，還是可以大半天盡興後方才接續下一程。

喜歡健行踏青的人可以一訪軍艦岩，沿途地質與生態、草藥教材豐富，登頂極目四望台北盆地，丘陵、平台、溪流與岩石對話出數千萬年地層變遷的史頁，而此處砂岩和頁岩交互的地質，有攀岩場讓愛好此道人士一試身手，軍艦岩同時也是賞落日的好景點；想繼續溫泉之旅的人，不妨一探日據時代就以「鐵之湯」聞名的「媽祖窟溫泉」，因水中富含鐵質，據說對神經痛、皮膚病頗具療效，目前在源頭處有市政府建造的男女浴室各一，免費供大眾泡澡，而後歸

19

途行經行義路，土雞城加溫泉的誘惑，又足
以讓返家人再次駐足。

■北投溫泉博物館
地址：台北市北投區中山路2號
電話：(02)2893-9981~5
開放時間：周二至日，9:00-17:00，周
一休。免費參觀。
交通：公車216、217、218、266「新
北投站」下。公車302、小6、小7、小9
及指南客運新店—淡海線，「北投國小
站」下。捷運「新北投站」下。

■地熱谷
位置：北投溫泉路旁，自「北投溫泉博
物館」往上行數分鐘，即達。
開放時間：周一不開放，周二至日9:00-
17:00

■北投溫泉住宿旅館
春天酒店：(02)2897-5555，台北市北投
區幽雅路18號。
吟松閣：(02)2895-1531，台北市北投區
幽雅路21號。
瀧乃湯：(02)2891-2236，台北市北投區
光明路244號。
逸邨飯店（星乃湯）：(02)2891-2121、
2893-7129，台北市北投區溫泉路140號。

■台灣民俗北投文物館
地址：台北市北投區幽雅路32號。
電話：(02)2891-2318，2893-1787
傳真：(02)2891-3956
網址：http://www.me.com.tw/fulu/
開放時間：周二至五，10:00-19:00
周六及國定假日9:00-19:00，周一休。
票價：全票100元，半票50元，團體參

觀20人以上8折，需事先預約。
交通：公車217、218、266、223，到
北投「第一銀行站」下，轉230到「北投
文物館站」。捷運「新北投站」下，轉公
車230到「北投文物館站」。

■軍艦岩
位於石榮總後山，登山步道入口在陽明
大學旁，或由榮總一號門進入，直走到
底，也有登山步道進入。

■媽祖窟溫泉
北投石壇路或天母行義路接陽投公路至
「惇叙工商」，循對面階梯下至溪谷。

■八頭里仁協會
地址：台北市北投區中央南路1段45號
 之1
電話：(02)2892-8769
傳真：(02)2896-2660

15 現今的北投已成高度發
 展的新都市。
16 北投文物館的民俗藝品
 店小巧卻精緻。
17 可在茶藝館消磨假日時
 光疏壓解悶。
18 北投四處都是溫泉，在
 向你招手囉！
19 春天酒店—新北投溫泉
 傳統形象。

能從現代藝術領受到樂趣的人，往往就在於了解到現代藝術的世界其實是民主、平等而多元的，雖然仍有不少人迷惘於「什麼才是藝術？」，也難免受惑於虛張聲勢、浮誇討巧的藝術假象，但只要接觸作品漸多、眼界越開，自然逐漸能分辨出什麼樣的作品是經過嚴肅深刻的蘊釀，從而藉著作品形式、材質、理念的直接代言，閱讀到創作者的思想與刻鏤在生命中的痕跡。

另類民主新殿堂

台北市立美術館
台北市立天文科學教育館

現代藝術總是讓人又愛又恨，擁戴者感謝現代藝術的啟迪讓二十世紀末的現代人，得以掙脫許多老祖宗定下的規則束縛，可以回歸一切的原點，了無牽掛地思考創作的本質；憎惡者也許把它和原子彈等同視之，摧毀前人辛苦建立的中道正統，讓一切無所依歸，價值觀美學的混亂也要為社會脫序負上一筆責任；至於一般平民老百姓，看了現代藝術家的大作，不是搞不清這些瘋瘋癲癲的傢伙到底在搞啥米碗糕，就是嗤之以鼻：這算什麼藝術？我也會──。

作為存活於現代時空的現代人，如果對現代藝術還存有一絲好奇以及想了解的熱忱，確實需要做功課以及培養眼界，藉著長期而持續的接觸欣賞漸入佳境；同時必須體認到，雖然現代藝術作品往往有許多理論學說作為支柱，就算你不懂這些學院理論也不用感到自卑，反過來說，就算你可以搬出一大堆嚇人的專有名詞也並不表示你就高人一等，有時候，你不覺得受到作品感動未必見得是你的錯，藝術家也有需要檢討的地方；只要你曾經放開胸懷、不帶成見的去領會過作品，你可以喜歡可以討厭，觀眾絕對有說話和參與的權利，而討論和思辯則是現代藝術極其重要的精神。

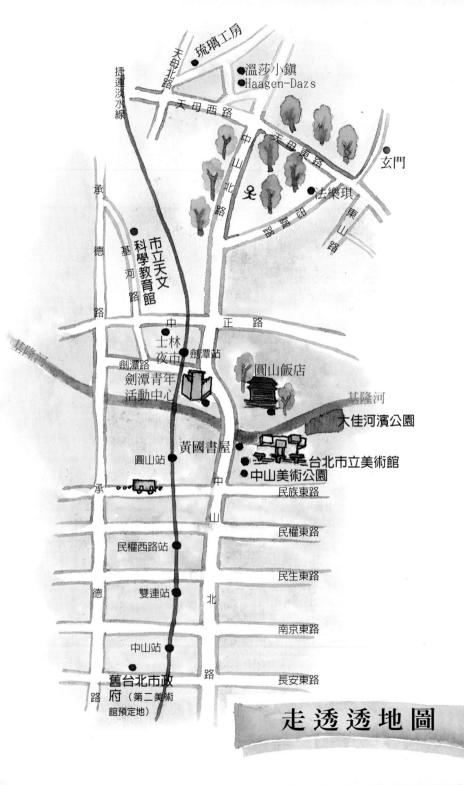

琉璃工房

天母北路

捷運淡水線

溫莎小鎮
Haagen-Dazs

天母西路

中山北路

天母東路

玄門

法樂琪

東山路

承德路

基河路

市立天文
科學教育館

中正路

士林夜市

劍潭站

圓山飯店

基隆河

基隆河

劍潭路

劍潭青年
活動中心

大佳河濱公園

黃國書屋

台北市立美術館

圓山站

中山美術公園

承德路

中山北路

民族東路

民權東路

民權西路站

民生東路

德路

雙連站

南京東路

中山站

長安東路

舊台北市政
府（第二美術
館預定地）

走透透地圖

台北

台北市立美術館

說起台灣的美術館時代史，許多人會以八○年代作爲分水嶺，一九八三年十二月廿四日，台北市立美術館正式開館，作爲台灣首見的現代藝術重鎮，北美館擔負的責任無疑是重大的；十多年來，走過不少台灣現代藝術發展路途上的顛簸，雖然仍然未臻善境，但台灣現今的現代藝術環境，終究已較過往成熟許多。

雖然現代藝術的極重要進程，是向生活跨近一大步，日常生活用品、現成物、廢棄物、或一些源自生活的概念，都可能發展爲創作，以複合媒體、裝置、紀錄、行動、錄影藝術、觀念藝術等多元方式展現，但相對的也距離傳統認知的「藝術」越來越遠，非但未必賞心悅目，有時甚至在感官上令人極其不舒服，如何在現代藝術工作者和普羅大眾之間搭起溝通的橋樑，也因而成爲現代美術館重要的課題。

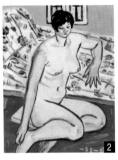

北美館無疑扮演了重要的現代藝術接觸管道，除了展示以台灣現代藝術發展爲主的館藏品之外，也經常透過國際館際合作，引進國外現代藝術重要思潮、流派與作品，就是很好的觀摩現代藝術的機會，尤其北美館佔地六千二百坪，地上三層、地下一層的展示空間中，總是同時展示好幾檔不同展覽，有已受美術史肯定的大師之作，也不乏年輕新銳，不妨考量時代背景因素以比較作品風格手法及美學價值觀的差異，將是很好的自我訓練。

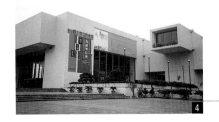

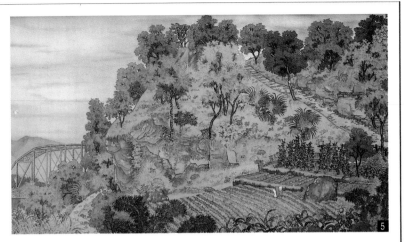

快速變化的台北市容，已改變了北美館周遭環境，中山橋也面臨拆除與否的爭議，北美館典藏的前輩畫家郭雪湖作品《圓山附近》，卻保留了七十年前滴翠秀麗的圓山景致，至今仍令人神往；大體而言，北美館館藏涵蓋日據時代乃至當代藝術家作品，「台展三少年」陳進、林玉山、郭雪湖都有不少佳作，前輩畫家廖繼春、郭柏川則都由遺族捐贈大批作品，而中生代的林壽宇、賴純純、嚴明惠、梅丁衍、朱嘉樺，新

【？】觀念藝術：觀念藝術重視的不是作品的「實體」，不像傳統藝術，將重心引導到造型與美感，重視如何畫出、如何組成等問題，觀念藝術則用「WHAT」取代「HOW」，關心「藝術的本質是什麼」，而傳達出思想與觀念；二十世紀藝術的開拓者杜象(Marcel Duchamp)對觀念藝術極具影響，而觀念藝術的誕生始於一九六六年，由「偶發藝術」、「環境藝術」結合了「地景藝術」、「身體藝術」和「活動雕刻」等，同時促成觀眾的直接參與創造。

1 蔡國強《廣告城》。
2 郭柏川《裸體》。
3 廖繼春《西班牙特麗羅》。
4 台北市立美術館。
5 郭雪湖《圓山附近》。
6 梅丁衍《無題》。
7 朱嘉樺《駱駝與水果》。

台北

台北市立天文科學教育館

台北市立美術館

生代的吳天章等人作品，則強化了北美館的年輕氣息，歷年來舉辦台北獎、國際版畫及素描雙年展、台北國際雙年展等重要展覽，打開北美館的國內外網絡之餘，也增添不少羅致典藏的機緣。

為了強化現代藝術的教育推廣，北美館也提出「為民服務白皮書」，除了配合展覽舉辦專題演講、座談會、假日廣場、美術研習營、放映影片之外，每周三訂為「教師日」、每周休二日的周六為「學習日」，鼓勵教師利用美術館研究進修、學生來館學習美術；而一年三期的「推廣美術教育研習班」，包括藝術鑑賞、藝術理論、中西美術技法研究等，向來極受歡迎，「兒童創作工作室」由幼兒、幼童到國小中、高年級，也設計系列寓教於樂的課程。

即使導覽服務也依觀眾群性質差異而畫分，不同年齡有兒童、親子、青少年、成人、銀髮族導覽；不同需求有錄音、電腦、專家導覽，不同時段有定時、機動導覽；不同語言有國、台語、英、日、法語導覽；還有盲人點字書和盲人錄音導覽，提供給身心障礙者使用，並特別為聽障、智障、視障、肢障、精神病患等不同的身心障礙者，設計「身心障礙者導覽活動」。所有北美館相關服務資訊都可在一樓服務台前，取得簡章摺頁，或自網站上得知，北美館還計畫在民國

8

9

八十八年度，設置電子傳真系統，民眾登錄
個人通訊資料後，可經由e-mail或傳真機，
每月定期免費收到活動訊息。

雖然性質殊異，「台北市立天文科學教
育館」和北美館還是稱得上地緣深
厚，昔日的「圓山天文台」，隔基隆河和北
美館相望，共擁圓山市囂中不失寧靜的氛
圍，擴大規模於一九九六年正式啓用為天文
科學教育館，巨大的金黃色球體建築形成醒
目的地標，兩館也仍同屬士林地區重要文化
座標，耐人尋味的是，科學是另一種形式的
民主，宇宙天文則教會人面對浩瀚自然時，
學習人的謙卑。

哈雷彗星熱，乃至獅子座流星雨的世紀
末觀賞狂潮，都讓人體認到天文愛好
者眾的事實，雖然看熱鬧終究比看門道要多
得多，天文科學教育館卻有如吸附萬物的天

【！】北美館的網站中，
「研究資源」項目有「相
關網站」單元，可連線到
歐、美、日、澳等全世界
各地美術館、博物館、相
關藝術機構、專業團體、
書店、圖書館，甚至有藝
術市場、拍賣公司、藝術
保險、維護保存、裝置藝
術音效燈光等各類藝術專
業網站，以及紐約時報、
泰晤士報、華納時代集團
等媒體，是潛游藝海很值
得利用的工具。

⑧ 吳昊《二小丑》。
⑨ 張義雄《吉他》。
⑩ 北美館網站可連結其他
美術館訊息。
⑪ 北美館販售部有許多藝
術複製品。
⑫ 藝文相關活動均可自由
取閱。
⑬ 天文科學教育館規模遠
較圓山天文台時期要可
觀得多。
⑭ 天文科學教育館是小朋
友的最愛。

台北

大佳河濱公園、士林夜市

中山美術公園、黃國書屋

體，有教無類，尤其規模遠較圓山天文台時期要可觀得多，大型天象儀和全天域的電影放映室、立體劇場，讓觀眾可以更全方位感受天體魅力，天文觀測的設備知識與方法，也在此充分攝取，只在周六、周日才開放的頂樓天文觀測室，還可以利用庫待式折射望遠鏡，觀測到太陽黑子、日食、月食、流星……，一切你所期待的天文奇景，如果對天文科學很有興趣，還可以參加館方提供的一日遊專人導覽方案。

博物館附近走透透‧兩天一夜行程建議

第一天：參觀台北市立美術館及大美術館之旅—基隆河大佳河濱公園遊憩—士林夜市打牙祭

第二天：參觀台北市立天文科學教育館—天母玄門藝術中心遊逛、用餐—天母遊

台北市立美術館有著「大美術館」的願景，不但緊鄰北美館的中山美術公園已經啟用，大幅拓展了北美館的領地，位於長安東路的台北市政府舊大樓也將改建為「第二美術館」，提供學生、年輕藝術家具有實驗性、前衛性的作品展示空間，中山美術公園則將加建「第三美術館」，以收藏台灣源流及早期藝術為主，兼及亞太地區作品。

可以想見「大美術館」成形後，將把中山北路串接成現代藝術的臍帶，但在

15

48

美夢落實前變數仍多，倒不如自行依此動線，尋訪中山北路和北美館、台北市過去都市風貌的聯繫，會發現中山北路依然特色鮮明、風情別具；在二館、三館都還未建成前，行有餘力，還可以到北美館旁的「黃國書屋」，喝個藝術下午茶，這座建於一九一四年的仿都鐸式典雅建築，曾是光復之初前立法院長黃國書宅，後由台北市政府徵購、交北美館管理，規畫為「美術家聯誼中心」，聚談小憩，倒也頗富雅趣，但因年久失修，北美館正計畫按原樣整修維護。

基隆河大佳河濱公園已成大受追風族歡迎的新樂園，時近黃昏格外感到舒暢，跑步、騎單車、玩遙控玩具、放風箏都是盛行活動，不過，因位處飛機航道下方，放風箏最好注意高度問題；非台北市人可以選擇投宿劍潭青年活動中心，交通便利且價格適中，利用地緣之利還可以逛士林夜市作為夜間活動，新發亭蜜豆冰、廣東粥、大餅包小餅、生炒花枝召喚著蠢蠢欲動的饞蟲。

喜好現代藝術也膜拜現代科技的人，可以考慮把「台北市立天文科學教育館」納入第二天的行程，如果對天文科學興趣不大，稍事盤桓後就可轉往天母玄門藝術中心，這處位於前往法國學校半山腰的所在，環境頗為清幽，結合畫廊、骨董文

15 黃國書屋已規畫為「美術家聯誼中心」。
16 中山美術公園是戶外休閒的好地方。
17 法國雕塑家妮基作品為美術公園增色。
18 嚴明惠《向女性致敬》。

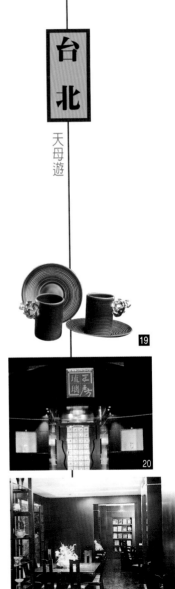

台北

天母遊

物、餐飲的多元化經營，加以備有停車場，很能讓人安心悠遊，用餐賞玩。

天母遊是下午重點，天母最不缺就是新鮮好玩的玩意，每一走逛就會有發現新的樂趣，喜歡做異國菜的人在這區也可以找到別處難尋的材料，而除了「法樂琪」、「溫莎小鎮」、「Haagen-Dazs」等較被熟知的法式餐、庭園咖啡、冰淇淋專賣店，「熱帶雨林」也風格特殊，「琉璃工房」設在天母的藝廊，一貫黑色、金色高雅空間中，水晶玻璃環伺，在此附設的咖啡茶座，望窗外修竹、持琉璃杯把飲一口醇香，頓時洗去鎮日跋涉的疲累塵囂。

19

20

21

19 琉璃工房藝術品從古典中尋找新靈感。
20 琉璃工房名聲已享譽國內外。
21 琉璃工房附設咖啡座知性感性兼具。
22 劍潭青年活動中心。
23 中山美術公園。
24 玄門藝術中心環境清幽。

■**台北市立美術館**
地址：台北市中山北路三段181號
電話：(02)2595-7656
傳眞：(02)2594-4104、2591-2181
網址：http://www.tfam.gov.tw/
電子郵件位址：tfam01@ms2.hinet.net
開放時間：周二至日，10:00-18:00
周一休館，逢國定假日及連續假期照常
開館，隔日順延休館
票價：全票30元，半票15元
交通：所有行經中山北路三段的公車，
「圓山站」下。捷運淡水線，「圓山站」
下，沿酒泉街步行，左轉中山北路，約
10分鐘。

■**基隆河大佳河濱公園**
可以開車直接從九號水門進入停車場，
「希望噴泉」是公園地標。

■**劍潭青年活動中心**
地址：台北市中山北路四段16號。
電話：(02)2596-2151

■**台北市天文科學教育館**
地址：台北市士林區基河路363號。
電話：(02)2831-4551、2594-9516、
2592-6827
傳眞：(02)2591-0763
開放時間：周二至日，9:00-17:00
周一休館，國定假日照常開放
票價：展示場，全票40元，半票20元
劇場，全票100元，半票50元
交通：公車61、203、206、217、
218、266、280、290、302、304、
310、601、620，「光華戲院站」或
「新光醫院站」或「士林站」下，步行10
分鐘

■**天母遊**
玄門藝術中心：(02)2872-8007，天母東

山路25巷30號
琉璃工房天母藝廊：(02)2873-0258，天
母天玉街7號
法樂琪：(02)2875-1119，天母東路50巷
27號
溫莎小鎮：(02)2875-4038，天母天玉街
38巷16弄2號
Haagen-Dazs：(02)2874-5223，天母天
玉街38巷18弄1號
熱帶雨林：(02)2871-4754，天母西路14
號

一直覺得南海學園是台北市的綠肺，多少春去秋來植物園的荷花開了又謝，伴隨著北一女、建中學子走過青春狂飆年華，也撫慰了多少老人的寂寥，任憑東區流行幾翻幾轉，辣妹酷哥新世代如何顛覆過往，南海學園彷彿定格於時間中，歲月悠遠不知年，走進其中就踏入一個自動放慢步調的世界，南海學園如是，萬華，亦如是。

不老春秋的容顏

國立歷史博物館

　　塞車是台北人無法逃避的痛，平常日子上下班固然免不了寸步難行，好不容易休個假，上山下海還是塞，台北人的山水情懷苦無渲洩管道，只得坐困水泥愁城；其實，即使不出台北市還是可以找到心靈休憩的所在，只是往往總在被我們遺忘的角落。

　　對於越來越缺乏戶外生活經驗的都市孩子來說，植物種類多達一千五百種的植物園，正是既方便又豐富的自然教室。大清早就陸續有人來這裡做運動，當人潮逐漸散去，早上七點到九點間，鳥兒的活動逐漸活躍，是賞鳥的最佳時段，每年十月到隔年五月因為冬候鳥和過境鳥加入更見熱鬧，二到五月則可觀察到留鳥求偶繁殖期的行為；正是鐘鼎山林各有天性，這裡可以看到都市常見的鳥類如麻雀、白頭翁、綠繡眼在此找到一方樂園，時而翠鳥流連水邊伺機覓魚、環頸斑鳩漫步在林蔭草地、赤腹松鼠倏地竄上樹幹……，步入其中就走進一個人與自然共存的世界。

　　植物園加上園中「國立歷史博物館」、「國立台灣藝術教育館」、「台灣科學教育館」等紅牆綠瓦建築的館舍，以「南海學園」的通稱，伴隨著台北人成長，正如萬華寫下了上一代台北人的兒時記憶，走在這些區域，自然有著泛黃老照片般的時光錯位之感，但卻也清楚知道，有些生活方式會世世代代流傳下來，有些價值歷久彌新，乃是因為不老。

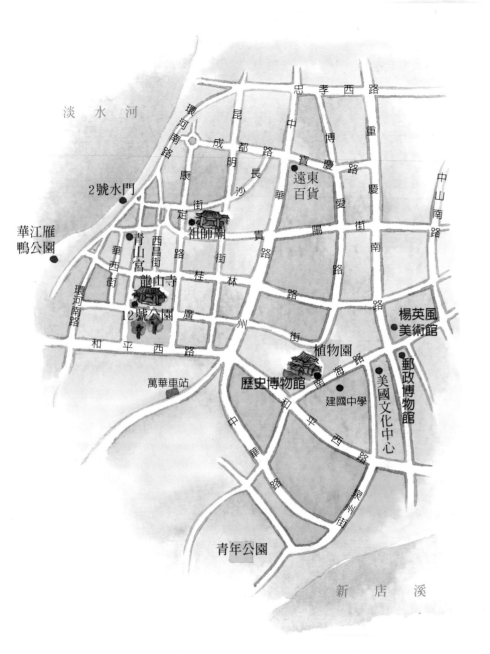

淡水河

2號水門

華江雁
鴨公園

環河南路

成都路

昆明街

長沙街

中華路

忠孝西路

重慶北路

博愛路

慶南路

中山南路

遠東
百貨

寶慶路

愛國西路

定街

康

西昌街

青山宮

華西街

環河南路

龍山寺

12號公園

和平西路

貴陽街

桂林路

廣州街

南海路

植物園

歷史博物館

萬華車站

建國中學

中華路

和平東路

泉州街

楊英風
美術館

郵政博物館

美國文化中心

祖師廟

青年公園

新 店 溪

走透透地圖

1

博物館
ROUTE **5**
附近走透透

台北

歷史博物館

3

2

「南海學園」中最具可看性的應屬「國立歷史博物館」，作為國民黨政府遷台後第一座公共博物館，四十餘年歷史的史博館礙於先天條件，空間規模、人員編制都頗受局限，但經過歷任館長多方改革，如今史博館的展覽布置呈現和空間安排都已見改善，展覽曝光率和參觀人次也有顯著提昇。

老台北人對史博館的展覽，印象最深刻的大概是「北京人」吧？黑乎乎的「洞穴」裡蹲著正鑿石取火的北京人，鼻子裡嗅到的是通風不太好的氣味；雖然這景象曾經數十年如一日，懷抱這樣的記憶看今天的史博館，可能會發現昔日已遠颺，像北京人那類早期所謂的「生態展示」法，已被時代淘汰而絕跡了。

除了外表的紅簷綠瓦依舊，史博館因應嚴苛的時代考驗，也幾度修改展示布置，規畫出的「中華文物通史」展示室，就以常態展覽的方式，將史博館館藏文物作系統呈現；也因為史博館的藏品基礎，主要是接收原本河南博物館遷台文物及戰後日本歸還古物，因此史博館最具代表性的收藏，應屬河南新鄭、輝縣和安陽出土青銅器，以及洛陽地區出土的先秦繩紋陶、漢代綠釉陶、六朝舞樂俑、唐三彩等。

同樣冠以國立之名，史博館藏品的質量大不如故

5

4

6

宮固然是事實，大陸近數十年考古出土的成果也遠為豐富得多，但史博館仍有獨具的可觀之處，目前在藝術拍賣市場極為搶手的早期旅法畫家常玉，就有為數不少的油畫作品藏於史博館；張大千、溥心畬畫作收藏，史博也屬大宗；更號稱是最有「錢」的博物館，史博館的錢幣、銀錠元寶收藏足以傲視同儕。

7

到史博館所見，常因當期重要特展而異，近年史博館經常和大陸、國外合作，引進過「黃金印象—奧塞美術館藏特展」、「西漢南越王墓文物特展」、「高第建築藝術特展」、「尚‧杜布菲回顧展」等，都吸引相當多觀展人潮；而史博館也推動「博物館社區化、家庭化」的理念，把館藏

【？】唐三彩：唐三彩是一種低溫釉陶器，以白色黏土作胎，用含銅、鐵、鈷、錳等元素的礦物作釉料的著色劑，在釉裡加入很多煉鉛熔渣和鉛灰作助熔劑，經過約八百度左右的溫度燒製而成，雖稱「三彩」，實際上顏色有深綠、淺綠、翠綠、藍、黃、白、赭、褐等多種色彩，宋代以後各式的低溫色釉和釉上彩瓷，大多是在唐三彩的工藝基礎上發展起來的；唐三彩多作為殉葬用的明器，產量很大，目前出土的唐三彩量已極多，當代還有不少仿製品流通在市面上。

1 春秋《牢鼎》。
2 清光緒《通寶錢枝》。
3 二里頭文化《圈泥白彩大罐》。
4 歷史博物館為揉合明清風格的古典六層建築。
5 六朝《彩繪女舞俑》。
6 唐《三彩駱駝》。
7 常玉《四裸女像》。
8 連雅堂《台灣通史》手稿。

8

9

10

11

台北

台灣布政使司衙門

植物園

文物及歷來特展錄製成廿七部錄影帶，也製作了「渡海三家張大千、溥心畬、黃君璧」光碟片，落實教育推廣工作。

細數來，史博館最足以傲人的「資產」，還當是那片壯觀的「後花園」，史博館也懂得善用環境資源，除了在館前廣場張起朵朵陽傘，供應庭園咖啡和簡餐，一新老館門面氣象之外，面向植物園荷花池的方位也都開闢了休憩空間，二樓「忘言軒」供應西式點心及冷熱飲、三樓「荷風閣」有大片玻璃窗和美人靠可供憑欄俯眺荷葉田田、四樓「挹翠樓」則供應中式茶點，有綠意助興，小憩飲酌都憑添閒情無限。

博物館附近走透透‧兩天一夜行程建議
第一天：植物園遊逛—台灣布政使司衙門—南門市場附近用餐—參觀國立歷史博物館
第二天：遊賞華江雁鴨公園—二號水門內茶座小歇—逛走萬華

史博館之旅想當然得和南海學園、植物園之旅一氣呵成相連，佔地八公頃的植物園，從日據時代的苗圃至今已逾百年，樹已成蔭、林被環境穩定，也發展成豐富的生態鍊，賞樹觀鳥各得其所，攝影、寫生悠遊其間，即便是打盹發呆也是悉聽尊便；放眼台北市各個新完成的公園，還頂著禿禿的草皮指望剛植下的小樹長大後可以變得好看

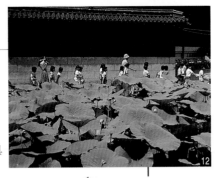

一點，真的該慶幸這個城市還能留下這片具有歷史的綠洲。

兩天一夜之旅可以植物園作為起點，放慢腳步，留心身邊的風吹草動鳥飛蝶舞，會讓你有截然不同於平日行步匆匆的心境，仔細閱讀園內植物的說明標示，更會讓你體認到自己的所知有限！尤其植物園以植物的分類系統畫分為十七區，更可以比較同科植物的同中之異，世界最大的王蓮和一般睡蓮並置的對比，巨竹和方竹與其他竹類同生之趣，真能感受到造物者的無窮創意，也是學習尊重相異物種的一課。

位於植物園中的二級古蹟「台灣布政使司衙門」，光復後由林業試驗所接管，一度作為台灣省林業陳列館，經過閉館整修後，已於一九九七年六月完成復原，恢復七開間三進式的官式建築舊觀，並開放參觀，館內陳列相關史料文獻，也展陳古蹟修護的相關訊息，麻雀雖小，倒也不無可觀。

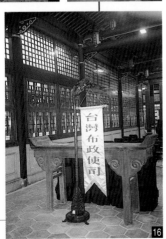

南海學園因屬文教區，周遭用餐飲食還算方便，南海路教師會館附設有餐廳，南海路、南昌街一帶有不少小吃店，附近的南門市場更是各省家鄉菜食材、熟食及五穀雜糧

⑨ 史博館二樓忘言軒。
⑩ 史博館庭園廣場。
⑪ 史博館三樓荷風閣。
⑫ 荷葉田田的植物園。
⑬ 秋高氣爽的植物園。
⑭ 親子共遊的植物園。
⑮ 台灣布政使司衙門陳展
　 古蹟維護的相關訊息。
⑯ 台灣布政使司衙門為三
　 進式的官式建築。

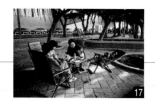

台北

龍山寺、青山宮、祖師廟

華江雁鴨公園

的大本營，手工臭豆腐、湖州粽、湯圓更少不得要到這裡探買，尤其年節前更是熱鬧滾滾，稱得上台北一寶，越過羅斯福路，「喝湯一族小館」的藥膳養生有方；用過中餐，對集郵或雕塑有興趣的人，可以一探位於南海路、重慶南路口的郵政博物館、楊英風美術館，或者直奔史博館，消磨整個下午，非台北市人則可就近選擇教師會館過夜住宿。

華江雁鴨公園則是第二天上午的行程重點，位於華江橋和中興橋間的淡水河水域泥灘和草澤間，每年十月至隔年三月間雁鴨群來，冬季有時有大約五千隻雁鴨這裡渡假，相當可觀，而且長四百公尺的雁鴨公園規畫有賞鴨步道、雁鴨種類辨識解說看板等，很適合作為賞鳥初入門階。

華江雁鴨公園緊鄰三號水門內的停車場，而不遠處二號水門內，多年來早已發展出的茶座文化，不但可供賞鳥活動之餘休憩，更可領略老台北的另番風情；茶攤就地取材在樹下河邊擺開桌子，挑個喜歡的位置，泡茶聊天嗑瓜子，或只是一個人喝茶看書曬太陽，都很能舒服消磨時光，不只是無所是事的老人喜歡群聚於此，不少文化界人士也愛極這分恬淡自在，攝影家林柏樑有不少作品就誕生在二號水門內茶座。

日正當中，穿過水門走回市囂台北，循貴陽街二段而下，就可直達祖師廟，不但可一覽三級古蹟丰采，廟口的「原汁排

骨大王」有料多實在的大骨蘿蔔湯，再加一碗瓜子魯肉飯和小菜，雖是小吃仍讓人倍感飽足，養了精神力氣逛走萬華，昔日艋舺風情雖已在都市發展中快速幻變，台北市街發展源頭的歷史色彩仍未消褪，有些藝文團體就蘊釀要把萬華廣州街的「剝皮寮」規畫為藝文特區，但目前已列為老松國小校地。

一級古蹟龍山寺、三級古蹟青山宮和祖師廟，可視為萬華古蹟的代表，青山宮的「暗訪」是萬華地區極具特色的廟會活動，龍山寺則凝聚了相當多地方力量，對政治有興趣的人都知道龍山寺在宗教色彩之外，也扮演了「論壇」角色，在這裡觀察人的百態就已相當有趣；龍山寺旁西昌街的「青草巷」，草藥店群集，不需試百草就可扮神農，想煎煮青草茶？到這裡找就對了！而龍山寺對面空地上的跳蚤市場，老人雲集的

【？】暗訪：萬華青山宮奉祀靈安尊王，每年農曆十月廿三日靈安尊王聖誕之前的廟會，規模相當浩大，從二十、廿一日開始「暗訪」，派遣青山王的部將七爺、八爺、牛頭、馬面等，趁著黑夜巡狩人間善惡，眾神兵將身上掛的「鹹光餅」，小兒吃了可保平安，因而「暗訪」時常有爭取鹹光餅的場面；廿二日青山王正式出巡，繞境遊行的陣頭隊伍常綿延數公里，和大稻埕的霞海城隍並稱台北兩大民俗祭典。

17 泡茶聊天的恬淡生活台北也可找到。
18 西昌街的青草巷。
19 二號水門是消磨時光的好所在。
20 祖師廟原汁排骨大王。
21 瑪咪書房販售許多親子圖書。
22 龍山寺對面的跳蚤市場。
23 二級古蹟龍山寺。

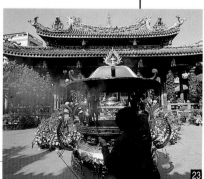

場面，更讓人歎為觀止，老人市集的對面，
「瑪咪兒童書店」則是另一片兒童樂園，童
書跳蚤市場或父母成長講座的企畫，讓親子
都得以學習成長；向晚再繞回以「蛇街」別
號著稱的華西街夜市，則是這趟旅程熱鬧豐
富的句點。

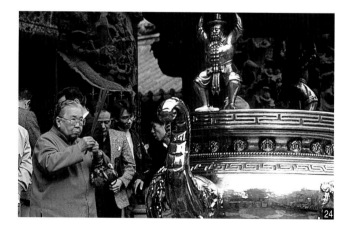

24 龍山寺是萬華地區民間
信仰匯聚地。

■國立歷史博物館
地址：台北市南海路49號
電話：(02)2361-0270(總機)
免費服務專線：080-042-168
傳真：(02)2361-0171
網址：http://www.nmh.gov.tw
（南海學園社教網路資訊服務系統）
開放時間：周二至日，10:00-18:00
周一休館，逢國定假日則照常開放
票價：全票20元，軍警、學生及65歲以
上未滿70歲老人半票10元，身高未滿
100公分兒童、70歲以上老人、殘障及
退休軍公教人員免費。
交通：公車0東、3、262、238、239、
304、雙和2、243、248於「民眾活動
中心」站下車。公車1、603、204於
「建國中學」站下車。公車5、38、
227、241、244、10、235、295、0
西、0南、中正幹線，於「南昌路」站下
車
服務台提供服務：諮詢服務、物品寄
放、語音導覽服務、簡易救護站。
導覽服務：中文定時導覽，10:30
英文定時導覽，15:00
團體導覽需備函或電話預先申請，導覽
專線：分機210

■台灣布政使司衙門
地址：台北市南海路53號，台北市植物
園內西側。
電話：(02)2370-357~9
導覽服務：周二至五需提前預約
周六，14:00、15:30
周日，9:30、11:00、14:00、15:30

■郵政博物館
地址：台北市重慶南路二段45號
電話：(02)2394-5185
票價：全票5元，半票3元

■楊英風美術館
地址：台北市重慶南路二段31號。
電話：(02)2396-1966

■喝湯一族小館
地址：台北市林森南路135號。
電話：(02)2351-3370
藥膳有合菜，也有套餐任選。

■教師會館
地址：台北市南海路15號
電話：(02)2341-9161

■華江雁鴨公園
桂林路直行到底，過環河南路進入3號水
門內的停車場，左轉就是雁鴨公園。
公車7、0西在「桂林分局」站下車，由
桂林路底進入3號水門。

■二號水門
位於長沙街二段底，過環河南路即是二
號水門，茶座分布在河岸。

■祖師廟原汁排骨大王
地址：台北市貴陽街二段115-17號。
電話：(02)2331-1790

■瑪咪兒童書店
地址：台北市和平西路三段102號。
電話：(02)2338-3818
傳真：(02)2338-3818
每月都會有不同的活動和講座策畫，有
童書跳蚤市場、兒童自製繪本營、牧師
娘講聖經故事、圖畫書讀書會等，可隨
時洽詢。

以瓷器為名的國度，曾經艷羨著英國人的驕傲——「大衛基金會」(David Foundation)以私人典藏而能成為以瓷器著稱的博物館——但終有這天，國外也傳頌著「Chang Foundation」的名號，張何許人也?這個屬於鴻禧集團的姓氏，集二代之力，在著名的企業財團形象之外，還打造了台北城市中重要的文化據點。

文物光華作傲記

鴻禧美術館

　　膽子不夠壯的不太敢跨進「鴻禧美術館」的門檻，所座落的鴻禧仁愛大樓，一場小火警燒出了名人樓的名氣，門面堂皇更讓小老百姓心生惶惶，但只要能參透道層表相之障，就能理解包覆其中的用心；「鴻禧美術館」登堂入室後，最令人印象深刻也許並不在於用了何等高級的建材，而是發現門口的守衛閒暇時所讀的竟是有關中國歷代年代表和文物知識的筆記，歐巴桑也極其用心把廁所打掃得一塵不染，感受其中一股強烈的向心力，並不全然用錢堆就。

　　就如同仁愛路林蔭大道的行道樹雖素富盛名，但真正讓人印象深刻的是，從金山南路、臨沂街拐進去小巷弄中，發現竟然還有老樹遮蔭的驚喜；往南延伸到永康街一帶，個性商店、特色餐飲、骨董民藝店林立，有如小蘇荷般的人文特質，也讓這個舊文教區煥發出獨樹一幟的風格，仔細想想，台北市好像也真沒有一個區有這味道，天母?也許，那份隨性相似，但這裡好像又更本土味些。

　　至於骨董文物的愛好者，更可以在此如魚得水，方圓一、兩公里，盡納文物光華，邁出步伐，就給你所要的世界！

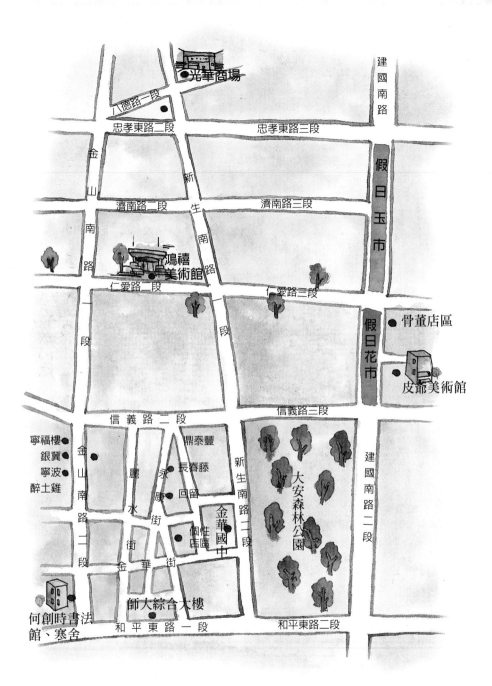

走透透地圖

1

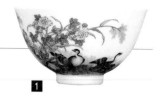

台
北

鴻禧美術館

鴻禧三萬多件館藏中,最著稱當推三石書畫和明清官窯,近代中國著名畫家吳昌碩、齊白石、傅抱石並稱「三石」,不論軸畫或扇面都質量俱豐;鴻禧所藏的明清官窯尤其精采,十年前藝術市場正當高峰之際,拍賣紀錄屢創新高,會計經費運作遠不如私人企業靈活的公家博物館,只好眼睜睜看著大量釋出的精品,紛紛落入私人收藏,鴻禧美術館也在當時大有斬獲。

曾經被美國藝術新聞雜誌選為世界兩百位頂尖收藏家之一,「鴻禧美術館」創辦人張添根,無疑是鴻禧美術館凝聚力的源泉,老先生生前不煙不酒,就是喜歡蒐集文物,在他調教下,張家第二代也多雅好藝術,老大張雨田興趣廣泛、老二張秀青鍾情錢幣、三子鴻禧集團董事長張秀政、老么來來飯店副董事長張益周則各自偏好明清及唐宋文物,而張家家教嚴守父慈子孝、兄友弟恭的倫理尊卑分際,也是企業中少見;一九七四年,為了祝賀張添根七十壽慶,張家子女決定著手創設美術館,以完成父親心願,於一九九一年開幕的「鴻禧美術館」,也蔚為企業贊助文化藝術的佳話。

明眼人都知道,櫥窗中的展品,不少都是拍賣會中的熠熠明星,直徑四十二點三公分的明朝洪武《釉裡紅紅地白纏枝蓮菊紋大碗》,就是來自倫敦拍賣會的罕見精品,而一件清雍正《琺瑯彩芙蓉蘆雁紋

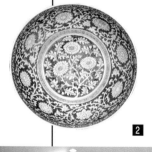

2

4

3

ROUTE 6

博物館

附近走透透

杯》，可不要小看它直徑八點一公分的體積剛只盈掌，一九八九年年底它在香港蘇富比拍賣會上以一千六百五十萬港幣拍出的高價，至今還高踞清瓷拍賣紀錄榜首！

數年間鴻禧在兩岸交流和國際交流的腳步也相當頻繁，景德鎮出土明初官窯瓷器首度在鴻禧大規模發表，熱河承德避暑山莊藏傳佛教文物首次大批外借，也是到鴻禧展出；而鴻禧館藏不但曾數度前往歐美展覽，「鴻禧集珍」也曾在北京故宮展出，當時在大陸引來相當震撼，因爲他們從沒想過會有私人博物館作這樣的展覽。

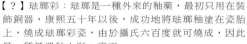

【？】琺瑯彩：琺瑯是一種外來的釉藥，最初只用在裝飾銅器，康熙五十年以後，成功地將琺瑯釉塗在瓷胎上，燒成琺瑯彩瓷，由於攝氏六百度就可燒成，因此是一種低溫釉上彩；雍正六年，景德鎮自行研製琺瑯料成功，琺瑯彩的器形、色彩都大量增加，並有詩書畫三絕的美譽。

琺瑯彩瓷也是清康雍乾三朝獨有的瓷器，專供帝王秘玩，當時是先在景德鎮燒成白瓷胎和透明釉後運至宮中，塗琺瑯釉再燒，胎質具有輕、薄、堅、細四大特點，彩繪精緻艷麗，在瓷器中具有特殊的地位，也是清瓷中最顯赫、身價最高的品類。

1 小小的琺瑯彩杯寫下清瓷拍賣紀錄。
2 這件釉裡紅大碗堪稱鎮館寶。
3 鴻禧美術館藏品精美。
4 五彩《穿花龍紋蒜頭瓶》。
5 吳昌碩《蘭石》。
6 齊白石《瓜瓞綿綿》。
7 北京大學考古系致贈的陶瓷碎片。
8 鴻禧中庭呈現出典雅的中國庭園景致。
9 銀鎏金財寶天王坐像。

館際交流的大型而重要特展，通常是鴻禧每年一月館慶時節的重頭戲，平日鴻禧也會把館藏作系統展出，清爽典雅的展覽室固然是重點，透過落地窗所望見的中庭，內行人眼中爲之一亮的盆栽，又是另一門學問；細賞文物之餘，鴻禧附設的「添根紀念圖書室」提供尋索文物資訊的處所，也是深入探究館藏的管道，而鴻禧可以獨步全台的另類收藏，是擁有北京大學考古系暨賽克勒考古博物館致贈的一批陶瓷碎片，很能輔助學者研究參考。

博物館附近走透透‧兩天一夜行程建議
第一天：參觀鴻禧美術館—東門市場附近
　　　　用餐—參觀何創時書法館及寒舍
　　　　—永康街一帶漫步休憩
第二天：逛光華商場或假日玉市—延伸到
　　　　假日花市—建國南路骨董店區遊逛

「鴻禧美術館」所在位置，很接近於老台北人習慣活動的文教區，在此半日遊後，可以沿金山南路而下，家鄉味匯聚的東門市場附近餐廳雲集，川揚菜「銀翼」、江浙菜「寧福樓」或「寧波醉土雞」，都各有忠實老主顧；用過中餐再往南而到金山南路二段二二二號，就是繼忠孝東路四段阿波羅大廈之後，又一座藝術樓。

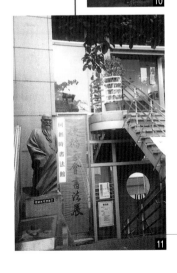

相較於阿波羅大廈在全盛時期曾聚集三十多家畫廊的壯觀，金山南路這裡以

精緻取勝，除了地下一、二樓的「何創時書法館」，往上還有「寒舍」、「當代傳奇劇場」、「新象藝術文教基金會」、「夏潮基金會」、「中華民國作曲家協會」等，雖然多屬辦公室不便參觀，不過收藏家何國慶成立的「何創時書法館」和收藏家蔡辰洋開設的「寒舍」卻都值得一訪。

「寒舍」早年曾以百貨公司手法經營骨董店的創舉，於石牌風光一時，移居忠孝東路後又遷到現址，雖然規模不能和當時相比，但雅潔有致的空間仍頗見品味；「何創時書法館」則是台灣首見的書法館，何國慶成立「何創時書法藝術基金會」以紀念父親，並籌畫三年開創了書法館，定期舉辦書法展覽之外，目前也開設書法班授課，極力推動已形式微的國萃。

從金華街北轉麗水街、永康街，則是台北城中享有盛名已久的「糧倉」，小吃、餐廳雲集，來到這兒不怕餓著只怕撐著，林立的民俗藝品店和個性商店更能抓住路人目光，不妨先逛逛街再問問胃的意見如何，永康街牛肉麵俗又大碗，「鼎泰豐」小籠湯包有紐約時報背書掛保證，「長春藤」的綠意與人文風情，得以躋身法式餐廳而長青，「回留」的新素食創意，往往

10 又一座藝術大樓產生。
11 何創時書法館也開班授徒。
12 永康公園已被附近居民充分利用。
13 回留為新素食餐廳。
14 長春藤人文風情濃厚。
15 在假日玉市買玉，眼力可要鍛練精準。

台北

假日花市、玉市
骨董市場

能在打破素食旣定窠臼之餘，帶來品味生活的禪意，順著公園走下去的金華街二四三巷，則是個性小店群集之地，社區規畫得清爽有序，頗富異國風情，已躍爲新興人氣區，假日人潮可不少！

翌日整裝逛骨董市場，這項活動需要體力、時間，更要耐力，逐攤逐件細瞧慢逛，心動還要討價還價一番，不過要有心理準備的是——所謂撿便宜撈到寶比被恐怖分子殺死的機率還要微乎其微，反倒是「交學費」當冤大頭的案例比比皆是，最好不要心存僥倖，好好做功課，事前先熟讀精研資料，上手後仔細觀察紋飾、形、色、重量、觸感、質地等諸多細節以印證，明察秋毫篩濾，並累積經驗和眼力，才是文物收藏入門的正途，參觀博物館尤其是培養眼力的極佳訓練，看多了眞正精品的丰采，自然就能感覺出劣級品的東施效顰。

光華商場和假日玉市是兩大骨董文物集散地，共同點是良莠相當不齊，卻也是練功力的檢測。其實正港光華商場已被電腦業攻佔，骨董攤販多已轉移到隔鄰街區，三普光華地下室也有不少骨董店；玉市和花市連成一氣，則串起台北人城市休閒的假日動脈，以收藏張大千書畫著稱的收藏家林百里，在他所經營的廣達電腦躍爲新「股王」時，曾透露他除了文物收藏，平日興趣就是輕車簡服逛花市，可見花市的兼容廣被。

吃喝玩樂看這裡

雖然大家對台北市綠化成果的分數不高，奇怪的是，假日花市每每人山人海，樹苗、切花、盆栽、肥料、園藝材料一應具全，躋身其間，看著捧花抱樹的人們，不覺還是會對這個城市的綠意美化抱些不切實際的幻想。

綠意和馨香構築的長廊旁，建國南路群聚的骨董店區也是頗具吸引力的去處，如果時逢每月八日，逛骨董店逛到晚上，還可以趕一場「皮爺美術館」的「初八拍賣會」，在店主「賴皮」諧趣橫生的連珠炮中，體會正統拍賣會所沒有的輕鬆同樂氣氛，緊鄰皮爺美術館的「台北水」，則是「關係企業」，在此品酒聆樂，爵士樂音舒緩，迷離眼中看來，台北還真是「水啦」！

【！】精明的骨董販子，兩三下就能摸清來客程度底細，關於家傳寶物、故宮也想收買等等說法，最好都姑且聽之就好，正確的文物知識吸收累積才是保障自己的最佳法寶；此外，在接遞陶瓷等易碎物品時更要格外小心，最好雙手穩穩捧住，單手接遞易造成失誤；小型手電筒可觀察玉器質地紋理細節，取看時可要求放在加有軟墊的盤上傳送，並取下手上的手錶、戒指等硬物，以避免物件掉落桌上或和手中硬物磕碰造成損傷；青銅器上的銅綠、漢綠釉上的銀光，接觸後都最好洗手，以防化學物質誤入口中。

16 買古董絕不可存撿便宜貨的心態。
17 花市旁的畫攤。
18 閒暇種花可怡情養性。
19 皮爺美術館入口玄關。
20 在台北水品酒聆樂，文人風十足。

【鴻禧美術館】
地址：台北市仁愛路二段63號B1
電話：(02)2356-9575
傳真：(02)2356-9579
開放時間：周二至日，10:30-16:30周一休館
門票：全票100元，學生50元，團體可安排免費導覽
交通：公車263、270等，仁愛路「臨沂街口站」下

【東門市場附近餐廳】
寧福樓：(02)2351-9690，台北市金山南路二段2號2、3樓
寧波醉土雞：(02)2394-8823，台北市金山南路二段6號
銀翼：(02)2341-7799，台北市金山南路二段18號2樓

【何創時書法館】
地址：台北市金山南路二段222號B1、B2
電話：(02)2393-9899

【永康街區餐廳】
鼎泰豐：(02)2321-5958，台北市信義路二段194號
長春藤：(02)2392-7533，台北市永康街2巷11號
回留：(02)2321-3069，台北市信義路二段228巷9號

【皮爺美術館】
地址：台北市建國南路一段291巷14號
電話：(02)2702-8555
傳真：(02)2702-8556
「初八拍賣會」每月8日晚上8:00開拍

69

歷史時空的幻往往給人滄海桑田的感覺，經常旅行的人會發現——有「新」字頭的地方反而常是那個城市最古老的所在，塞納河上的「新橋」是巴黎最古老、最受謳歌的橋樑；而台北的「新公園」也是這個城市歷史最悠久的公園，看盡台北城的物換星移，由「新公園」到今日的「二二八和平公園」，有如烙下見證台灣歷史的印記。

醃漬歲月的寶箱

台灣省立博物館
二二八紀念館
海關博物館
黃俊榮相機博物館

曾經繁華、曾經鮮麗，二十世紀末的現代人應可以想見，建於一八九六年的「新公園」，在當時該也是如同現今一樣，懷抱著對新世紀的憧憬與期許，那些蒼古水榭和綠陰花壇，也曾怎樣滿足了台北人的美麗憧往；從老照片可以看出來，舊台北火車站朝著館前路望過去，公園中的博物館顯得多麼宏偉，那典雅的圓頂式樣建築曾是這個街區最高的地標，可惜快速發展建設的腳步，早已顛覆了早年的都市秩序，任何一棟樓房都可以睥睨博物館的屋頂，當四十三層高的新光大樓取得了台北新地標的盟主地位，誰還記得「『館』前路」的緣由？

北門被快速道路環腰束起，鐵道轉向地下化，台北人熟悉的城中記憶不斷消失，中正區是台北市古蹟最多的行政區，但這些舊台北城的遺跡淹沒在水泥叢林裡，想發現它們，有如走進一片森林採尋野莓或珍菇，也許懷著這樣的心情，可以更釋懷看待新舊雜處的台北舊城區，從新公園到大稻埕，終究還是有著全然不同於東區的況味，那是時光浸潤出的味道，即使逐漸稀薄，還是可以讓人一聞見就墜回熟悉的情境，散布其間的博物館，也就正是醃漬了不同物件的歲月百寶箱。

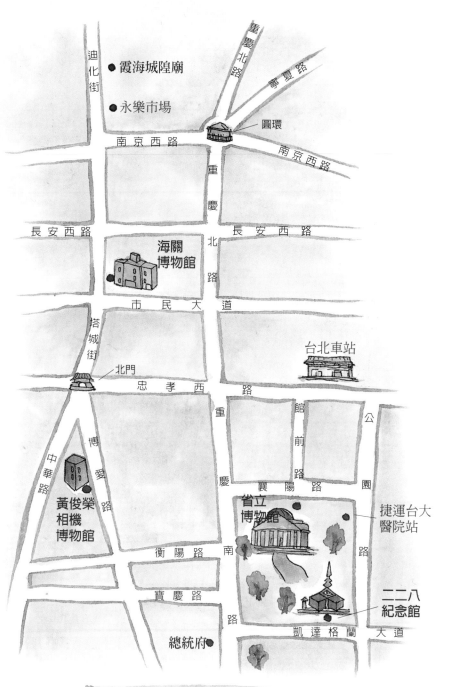

迪化街

●霞海城隍廟

●永樂市場

重慶北路　寧夏路

圓環

南京西路　南京西路

重慶北路

長安西路　長安西路

海關博物館

市民大道

搭城街

北門

忠孝西路

台北車站

中華路

博愛路

黃俊榮相機博物館

重慶北路

館前路

公園路

襄陽路

省立博物館

捷運台大醫院站

衡陽路

南路

二二八紀念館

寶慶路

總統府

凱達格蘭大道

走透透地圖

台
北

台灣省立博物館

二二八紀念館

228紀念館

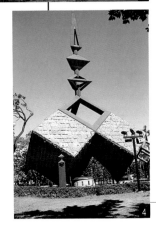

新公園等同於省博的腹地，展陳於省博正門廣場西側的巨石文化遺址出土文物、古砲和老火車頭，都已成台北人的共同記憶，尤其台灣最早的蒸氣火車頭「騰雲號」，還曾是備受觀迎的明星；而在公園的另一端，「二二八紀念館」刻鏤著新公園曾在二二八事件扮演的歷史角色，審視撫慰島嶼傷痕並昇華為救贖。

這座曾是日據時代「台北放送局」廳舍的建築，在光復後成為「台灣廣播電台」，一九四七年二二八事件當時，就是從這裡播送宣布事件發生，五十年後，打掉圍牆且加以整建改裝而成「二二八紀念館」，並將新公園更名為「二二八和平公園」，別具文化解嚴的象徵意義。

以不預設立場的態度、帶著了解認知歷史的心態前來，也許會讓政治傾向不同的任何人接受二二八紀念館。尤其紀念館的展示手法設計頗為新穎，書店與餐廳咖啡座的庭園氣氛也很怡人，或者從二樓落地窗俯望公園的綠疇，都可令人油然而生平和安靜之心，在悲情之外帶出另一種向前看的宏觀視野。而像這類以歷史傷痕為主題的博物館，如美國華府猶太屠殺紀念館等，如何借鑑歷史以尋求未來的和平與超越，都是重要課題。

一九一三年，新公園中拆除清代天后宮的原址，動工蓋起「兒玉總督後藤民

政長官紀念館」，兩年後落成，並捐給台灣總督府作為「台灣總督府民政部殖產局附屬紀念博物館」，成為台灣第一座自然史博物館，光復後易名為「台灣省立博物館」，而日據時代打下的自然史基礎，仍一直延續為省博的主要屬性，以人類學、地學、動物學、植物學為四大分組；也因省博和台灣歷史發展的重要淵源關係，鄭成功真蹟墨寶和畫像、康熙時的台灣古地圖、沈葆楨和劉銘傳等人的字畫、劉永福黑旗軍的軍令旗、黃虎旗、不二臣佈告等，都藏於省博，甚至還有甲午戰後率兵攻台的能久親王、擔任台灣總督的兒玉源太郎的書法、日本國寶級畫家富岡鐵齋、福田翠光的畫作，提供了台灣史研究的豐富史料。

從 新公園延伸到大稻埕，都還保留了不少台北城昔日

【？】圓頂式樣（Dome Style）日本明治時代後期，常在大型公共建築中使用圓頂式樣，中央圓頂成為整座建築物的視覺焦點，朝鮮總督府、大阪府圖書館都是在兩軸中央部位處理為圓頂；省博的圓頂以及左右對稱的形式，構成文藝復興式的古典語彙，正面的希臘多利克式山頭門面，配合背側的台座和圓頂，是處理最用心之處，規矩比例嚴謹有度，氣度恢宏而莊嚴優雅

1 二二八紀念館的展示設計頗為新穎。
2 悲情之外，不如轉換為向前看的宏觀視野。
3 二二八紀念館另有一種平和安靜面貌。
4 二二八紀念碑設計有別於傳統紀念碑。
5 省博中央圓頂彩繪玻璃天窗。
6 省博正門為希臘多利克列柱建築。
7 台灣雲豹標本。
8 珍貴的中國犀骨架。
9 台灣最古老的地圖。
10 清代黃虎旗。

台北

海關博物館

黃俊榮相機博物館

遺跡，如果腳力夠好的話，不妨安步當車，試著在台北鬧區中「健行」，或許可以多認識不少你所不知道的台北面相喔!譬如，你大概想不到塔城街的財政部關稅總局大樓裡也會有博物館吧?成立於一九九六年年底的「海關博物館」，不僅開國內行政機關設立博物館的先河，收集藏品的管道也極為獨特——沒收，有不少物品是海關查緝走私時沒收來的，可令眾博物館望塵莫及。

槍砲彈藥和象牙、虎骨、犀角、玳瑁等保育動物製品之外，查緝走私區展品的五花八門也令人歎為觀止，木雕、巧克力、洗髮精、鞋子或皮箱夾層都可藏毒，確實道高一尺魔高一丈，至於光緒四年淡水關使用的船鈔執照、宣統三年陸軍部核發的特有貨物證明護照、一八九〇年江海關一隅的照片，乃至現今海關通關流程設施展示，均串起海關百年通關史，卅四座燈塔相關資料以及百年以上歷史的濃霧警示鐘，各國海關服飾、用品、貨幣等展示，則讓人更深入認識了海關扮演的角色。

黃俊榮相機博物館」一如海關博物館，印證了行行都可以是大學問，相機的發明寫下一百五十多年攝影史，科學與美學的結合讓多少人沈迷掌中世界不能

11 海關博物館紀念門票。
12 海關博物館收集的藏品極為獨特。
13 中央銀行發行的通關關鈔。
14 立體三眼反光式相機。
15 Rollei 五十週年黃金紀念機種。
16 蔡司135雙眼反光相機。

自拔，相機博物館麻雀雖小，對相機發燒友來說，真可比人間天堂，要再加上同好聊起相機經，那可真是一時半刻拉不走人。

成立於一九九三年的「黃俊榮相機博物館」，主要由收藏家黃俊榮和林國雄提供所藏，按年代、廠牌、型式類別展陳，上一世紀的木造相機到今天的傻瓜、拍立得一應具全，而徠卡相機、超小型相機、和立體攝影相機等三個主題又格外受歡迎；其中江青指示仿徠卡M4的「紅旗—20」全套相機和交換鏡頭頗為罕見，據說當年只做了一百八十二套，只有數十架流入收藏市場，間諜相機的迷你精巧也很能引人入勝，各種稀奇古怪的機型交相競艷，不只行家看了眼睛發亮，外行人看熱鬧也可以看得興致盎然。

博物館附近走透透‧兩天一夜行程建議

第一天：參觀海關博物館—逛迪化街、永樂市場—大稻埕巡禮—參觀黃俊榮相機博物館

第二天：參觀省立博物館—二二八紀念館—二二八和平公園—西門町看電影

這樣的行程安排主要是考量到相機博物館只在周五、周六下午才開放，周休二日人口只好選擇周六下午前往

17 愛克發蛇腹式鴕鳥皮相機。
18 大陸紅旗相機。
19 相機博物館位於博愛路。
20 攝影愛好者絕不宜錯過相機博物館。

台北

迪化街 永樂市場

參觀，上午時段不妨好好利用，來趟大稻埕巡禮，海關博物館則是極具地緣之便的參觀點。遊罷海關博物館，沿塔城街而行，就可直達迪化街歷史街區。

迪化街的昔日繁華，可從前輩畫家郭雪湖筆下體驗那份鮮活，現藏台北市立美術館的《南街殷賑》，畫中迪化街繁盛的商業活動躍然紙上，彷彿還聽得見人聲鼎沸；雖然多年來古蹟保存的爭議不休，老街也在現代化步伐中一步步改變外貌，但「人的活動」仍保留了迪化街最具魅力的質地，參藥行和南北貨店，琳瑯滿目的貨品吸引人像尋寶的孩子般目迷五色，而且仔細觀察，會發現這裡也有「流行」的痕跡，竹笙、冬蟲夏草、哈士蟆等大陸食補剛傳來時，迪化街的店家幾乎家家不缺，而今花茶當道，可別以為老街消息不靈通，玫瑰花、薰衣草這類歐風十足的花茶材料，到迪化街找，還是俗又大碗。

永樂市場的布市又是一處令人流連忘返的所在，扯一段中意的花布，做衣服、窗簾、抱枕、沙發套，經濟又實惠，台灣的DIY風氣還不成氣候，懶得自己做，代工服務也很周全。博物館則是極具地緣之便的參觀點。遊罷海關博物館，沿塔城街而行，就可直達迪化街歷史街區。

到了大稻埕就不怕餓肚子，永樂市場附近有不少好吃的小店，歸綏街「意麵

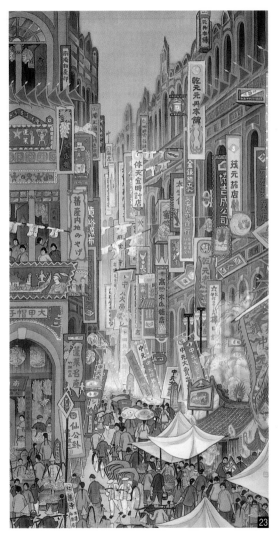

21 數十年來迪化街依舊吸
引人潮。

22 迪化街是南北貨的批發
站。

23 郭雪湖《南街殷賑》。

王」以湯頭好、小菜佳著稱，民生西路、延平北路口的「波麗路西餐廳」，則是大稻埕文風鼎盛時期，文化人聚集之地，也留下了早年西餐廳咖啡館的風情；打完牙祭慢慢往北門方向走回去，來到相機店林立的博愛路，就不能不造訪台灣首見也是唯一的相機博物館，小小二十多坪空間中，七百多架相機、兩百多件相關配件，已足以讓人眼花撩亂，倏忽跌入相機的大觀園世界。

台北火車站附近密集的飯店、旅館，提供外地人相當多樣的住宿選擇，翌日鎖定二二八和平公園，以省博和二二八紀念館這兩個性質不同，卻又各具歷史象徵的館為重點，重新回味新公園所曾經帶給台北人的悲歡，其實就足以消磨一日時光，公園旁捷運「台大醫院站」，也設置有雕塑家李光裕的雕塑作品作為公共藝術；飢腸轆轆時，館前路出口附近的南陽街，補習班林立也小吃店群齊，是填滿肚子的實惠選擇，衡陽路出口對面的公園號酸梅湯，則是台北人口腹的甜蜜回憶，再行至西門町，儘管鐵路、商場早已景異物非，趕一場電影街的電影，還是可以倏間墜回西門町昔日的繁華。

24 捷運台大醫院站。
25 二二八公園前的銅牛載滿了兒時記憶。
26 老牌公園號酸梅湯。
27 數年來西門町已改變不少。

吃喝玩樂
看這裡

■省立博物館
地址：台北市襄陽路2號
電話：(02)2382-2699
傳眞：(02)2382-2684
開放時間：周二至日，10:00-17:00
周一休館，逢國定假日及連續假期照常
開放，隔日順延休館；除夕及春節初一
休館；每年十二月的第一周閉館，進行
內部設施維修。
票價：全票10元，半票5元
交通：凡到台北火車站周邊的鐵、公路
都可到達

■二二八紀念館
地址：台北市凱達格蘭大道3號
電話：(02)2389-7228
開放時間：周二至日，10:00-17:00周一
休館
票價：全票20元，學生10元，每周三免
費參觀
團體20人以上預約，每人5元

■海關博物館
地址：台北市塔城街13號（財政部關稅
總局大樓內）
電話：(02)2550-5500轉2212、2216
開放時間：周六及周日，10:00-17:00
免費參觀

■意麵王
地址：台北市歸綏街204號
電話：(02)2553-0538

■波麗路西餐廳
地址：台北市民生西路314號
電話：(02)2555-0521、2559-9903

■黃俊榮相機博物館
地址：台北市博愛路16號4樓（東和照
相器材行樓上）

電話：(02)2361-8239
傳眞：(02)2311-6928
開放時間：周五及周六，13:30-17:00周
一至四接受團體預約，周日休館
票價：憑參觀證參觀，參觀證收取清潔
費150元，學生團體預約減半

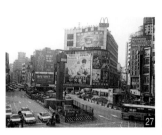

【！】農曆五月十三日一年一度的霞海
城隍生，是台北市最重要且最盛大的
民俗祭典，通常在十一日午夜就已展
開「暗訪」活動，至城隍聖誕日更是
各廟陣頭、神輿齊出，霞海城隍精美
的「藝閣」曾名震全台，可惜今已不
復見，霞海城隍也有收契子的習俗，
其中不乏富商名流，對廟方極予支
持，也維持了霞海城隍香火與祭典的
鼎盛不墜；此外，霞海城隍廟和海關
博物館共同策畫了「大稻埕逍遙遊」
古蹟巡禮活動，於每月第一、三個星
期日舉行，免費參加但需事先報名，
可洽霞海城隍廟：(02)2558-6146

博物館是活的。

　　如果你可以感受到這一點，會發現博物館雖然不移不動不走不跳，卻如有機體般反映著所處的時代與社會；但因應現代人越趨繁忙的生活步調，以及超負荷交通流量帶來的時間耗費，博物館社區化被認為是重要發展趨向，博物館就像 7-11 一樣，是你的好厝邊，隨時可以就近鑽進博物館，吸取你所期望的訊息和經驗。

里仁爲美是福份

樹火紀念紙博物館
袖珍博物館

　　曾經有一段時間，博物館被視爲休閒遊憩的重要一環，必須位處明山秀水、有足堪和形象匹配的優美建築，觀衆來趨博物館，就經歷一次完全的藝術洗禮：在帝皇專制的時代，收藏只爲滿足皇室貴族達官顯要的佔有欲，民主共和時代來臨，博物館向普羅大衆打開了大門，卻沒有放下高高在上的身段，而後隨著博物館學理念的進展，博物館越來越重視和觀衆的互動，有關博物館的討論也越形多元。

　　博物館（Museum）的字源來自於希臘神話中掌理詩歌、藝文的九位繆思女神（Muse），從繆思的宮殿變幻爲人間學堂，博物館的平民化自然也讓規模和型態更形多元，正如荷蘭是全世界博物館密度最高的國家，走在街廓巷道，隨時就有小小的博物館招牌映入眼簾，和博物館爲伍，養成上博物館的習慣，自然薰陶了國民的素質；而博物館的社區化，以台灣現階段來看，私人博物館是不可忽視的主力，因而可以說，住在伊通公園附近的人是有福的！

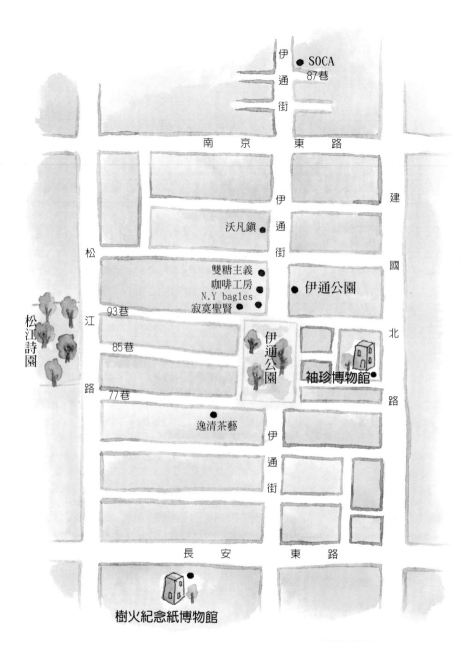

SOCA
87巷

伊通街

南 京 東 路

伊通街

建國

沃凡鎮

雙糖主義
咖啡工房
N.Y bagles
寂寞聖賢

伊通公園

松江詩園

松江路

93巷

85巷

77巷

伊通公園

北路

袖珍博物館

逸清茶藝

伊通街

長 安 東 路

樹火紀念紙博物館

走透透地圖

1

雖然公園經常有拉抬房地產價位之效，但伊通公園鄰近周邊地帶的眞正福份，是在於比尋常台北人擁有更多的藝術文化資源——公園的西南方不遠處，是長春棉紙基金會附設的「樹火紀念紙博物館」；公園的東面不遠，有「袖珍博物館」；公園北面的另類展示空間「伊通公園」，已蔚爲現代藝術的重要山頭；伊通街再往北，就可連接到「SOCA」（台北市現代藝術協進會），也是現代藝術活躍的所在，不管在地人或外來客，如果可以利用兩天一夜工夫，細細走訪這一帶的藝術藏珍，應該也會發出感恩或欣羨的讚歎吧？

麻雀雖小，五臟俱全，而且充滿沛然活力，紙博自一九九五年十月二日開幕以來，就贏得多方佳評肯定，然而，麥子不死，種子無以新生，故事的源頭其實是場悲劇，一九九〇年十月二日，廣州白雲機場空難，奪去長春棉紙負責人陳樹火夫婦的一生，陳樹火的么女陳瑞惠，因而發願要完成父親想成立紙博物館的遺志，沒有經歷這場生命的變革，她可能只是個幸福的耳鼻喉科醫生之妻，這一大步爲她跨出另一番生命進境，也爲台灣打造了第一座紙博物館。

她看過日本伊野的世界最大的紙博物館，也走訪不少動人的鄉間小館，逐漸認知到，只是「排排站」的博物館是行不通的，博物館必須「動」起來，同時，只要有心做出品質，博物館不怕小；在這理念支

2

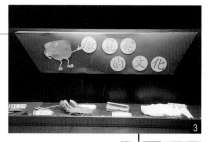

持下，紙博的確展現了深刻用心，不但以活潑的方式展示和紙相關的知識，連窗外的綠色植栽都是可以造紙的樹種，進廁所前可以看到「擦屁屁的文化」小櫥窗，廁所的門還有關於衛生紙與面紙的常識問答，將機會教育發揮到極致。

博物館要動起來，動手做自然是精髓，紙博設計了實驗台、觸摸箱等，讓觀眾體驗紙的各種特性，造紙示範之外也鼓勵DIY手工紙，真正寓教於樂；可惜的是，礙於私人博物館的法令問題，紙博已從一九九八年十月轉型為基金會，不再隨時開放參觀，但有關手工紙的研習仍保留下來成為主軸，透過藝術再生紙、暗花浮影紙中畫、紙染世界、紙塑筆頭玩偶、紙漿畫等五種課程的參與，還是可以一睹紙博原有的展示。

DIY也是袖珍博物館的重要精神，藉由教學活動和館訊《袖珍博物館報導》，介述相關知識與技術，從而實地體會袖珍藝術的精巧奧妙；這座台灣首見，也是亞洲第一座專門收藏當代娃娃屋及袖珍藝術品的博物館，已和全球最大的「美國袖珍博物館」結為姊妹館，誕生的故事則是快樂的台灣奇蹟。

1 紙博的標示也是用紙做的。
2 紙博二、三樓的挑空設計。
3 擦屁屁的文化。
4 從室內到室外，盡是紙文化展現。
5 紙博以研習、教育活動取代靜態的參觀。
6 手工造紙區當場示範紙的製造過程。

袖珍博物館
Miniatures Museum of Taiwan

台北

袖珍博物館

7

8

曾任台灣日光燈公司董事長的林文仁，原本只是在忙碌的異國商務旅程中，為女兒尋覓禮物，卻在荷蘭阿姆斯特丹對袖珍藝術品一見鍾情，從而展開收藏，自各種國際展售會及拍賣會蒐羅藏品，並加入國際性袖珍藝術協會，也陸續向袖珍藝術家訂製專屬藏品，林文仁和家人，則捲起袖子嘗試袖珍藝術創作樂，更深入體會袖珍藝術之趣，也更加深了推廣這項休閒的決心。

一九九七年三月，林文仁終於為十幾年的收藏，打造了溫馨的家，具體而微的娃娃屋，不只是藝術家技藝的終極展現，也表現出個人風格甚至傳達思想；一進入袖珍博物館，迎面最醒目的就是曾獲重要大獎的《加州玫瑰豪宅》，美國藝術家Reginald Twigg於一九九三年以這件作品重現了一八八五年洛杉磯市中心的豪宅，而美國藝術家Bill Lankford於一九九七年所作的《風馳電擎中的西部小鎮》，雷聲與雨水更加深了場景的真實感，流連於展品之間，感覺自己彷彿化身為誤闖小人國的格列佛。

這些藏品大多是藝術家的近作，館方也仍持續訂製、收藏，因而時有新作品加入陣容，最新成員就是美國藝術家Ron Hubble構思到完成花費三年的作品《羅馬遺跡》，將五座古羅馬代表性建築組合於作者理想中的古羅馬廣場，由此可見，嚴肅的袖珍藝術作品創作，還包含大量考證工作，從建築到服飾、家具、裝飾細節，全面性地再

現時代氛圍。

廣義來說，中國的盆栽造景也是種袖珍藝術，只是國外的方式更講求精確的縮小比例，在這具體而微的世界裡，小女孩鍾愛的溫馨可愛風格固然有之，大人也可以從中發現許多成年品味之作，美國藝術家Ray Whitledge和Terry Noack合作的《樓中樓》是許多家庭嚮往的華麗典雅住家；加拿大藝術家John&peggy Howard的作品《各得其樂》，老酒館浮世繪則有世故滄桑之感；至於美國藝術家Adnan Karabay的《跳舞的猴子》和《喋喋不休》，則表現了擬人諷世的袖珍藝術格調。

袖珍博物館推出的「袖珍博物館之友」，逐漸匯聚了一批袖珍藝術愛好者持續而穩定的參與，會員可以全年免費入館、攜伴優待九折票價、優先參加活動、消費折扣等優惠，館方經常舉行的研習班、講座、展品深度導覽等活動，

【？】袖珍藝術:袖珍藝術源於十六世紀德國宮廷貴族，作品主要有呈現建築物外觀造景和室內擺設的「娃娃屋」(Dollhouse)、各種房間精緻寫照的「夢幻屋盒」(Roombox)、各種趣味主題創作等，都是按一定比例縮小製作，（通常為12:1，也會視情形而有不同比例），等同具體而微的大千世界。

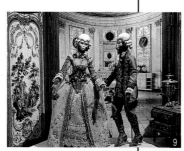

7 進入袖珍博物館，彷彿誤闖小人國的格列佛。

8 亞洲第一的袖珍博物館。

9 《跳舞的猴子》題裁相當特殊。

10 一個個精緻小巧的袖珍藝術。

11 《各得其樂》的老酒館中有著世故滄桑之感。

12 《樓中樓》是許多家庭嚮往的華麗典雅住家。

深化了觀眾對袖珍藝術的認知，而附設的咖啡館及袖珍禮品店，則提供休憩功能並供應DIY材料，讓觀眾進一步將袖珍藝術的休閒新風帶回家中。

值得注意的是，私人博物館不吝分享所藏，觀眾的表現卻有些令人失望，袖珍博物館開館一年來，被偷過火車頭、被拔過造景裡的大樹，都反映了觀眾水準有待改善，父母除了要注意小朋友的博物館禮儀，自己更要以身作則，否則就演變成負面的「機會教育」囉！

博物館附近走透透・兩天一夜行程建議

第一天：松江詩園漫步流連—參觀紙博及參與紙藝研習活動—伊通公園小歇—逸清茶藝喝茶呷飯—伊通公園另類空間夜間清談

第二天：參觀袖珍博物館—伊通公園周邊特色店午餐、下午茶—SOCA另類空間賞現代藝術

這趟兩天一夜遊的行程，都是步行可及的範圍，兩天都在這裡耗？太無聊了吧？當真試一次，想法就會改觀，反而可從悠閒從容中領略到都市中難得的閒情。

紙博的研習活動安排為，周六上午提供團體研習，下午則為個人研習，一定要先安排好研習時間，才能確保愉快的紙之旅。如參加的是紙博下午的研習，可以「松

江詩園」作爲首，讓詩園的閒雅氣氛染出這兩天以整以暇的心境，這座由天下文化等七個企業共同認養的公園，一步一腳印都能踩著詩篇前行，石板上鐫刻著詩句，屈原塑像和李商隱、李清照及鄭愁予、瘂弦等人的詩，匯流成詩的大家園，園中還有兒童遊戲區、桌上有弈棋格盤，可以消磨不少時光，對面還有天下文化附設的書局。

紙博之行後，可以到伊通公園稍事歇息，這個公園不同於松江詩園，雖然也有人認養維護，純粹是個傳統式的小公園，不過位置居於要衝，附近居民及上下班的人穿梭其間，閒坐其間看人的活動，倒別有分親切感；公園西側的「逸清茶藝」，已是老字號的茶藝館，主人張文華曾長年經營陶藝藝廊，雖然如今已退回茶藝舞台，但店中還是可見不少陶藝作品，想買陶或學陶都可向他打探訊息，而且逸清有項特別的「你來喝茶，我請你呷飯」規矩，晚上六時至八時之間，茶客都可獲贈一碗魯肉飯、一茶

【！】如果覺得「改良」過的電池燈炮花燈，讓元宵節提花燈大失其趣，不妨注意紙博每逢元宵左右都會舉辦的「歡喜元宵暝」活動訊息，點起蠟燭提傳統燈籠遊街、伊通公園講古、松江詩園看表演、猜燈謎，都可以讓都市裡的元宵節變得別有滋味。

13 松江詩園的石板地上鐫刻著詩句。
14 一步一腳印都能踩著詩篇前行。
15 松江詩園是七個企業共同認養的主題公園。
16 紙博的研習要事先預約。
17 伊通公園附近人文薈萃。
18 逸清茶藝是老字號的茶藝館。

一湯,連晚飯都省了,絕不能錯過。

伊通公園附近有不少不同等級層次的旅館,外來客可視需求投宿,而越夜越美麗,公園北口的「伊通公園」,夜來總有許多藝術家聚在一起清談話藝,這處另類展示空間,樓下沒有明顯標示,循窄窄的樓梯而上,現代藝術展示空間再拾級而上,赫然是個天台改建的小酒吧,燭光搖曳而清風徐來,一時恍忽渾忘身在台北。

袖珍博物館是第二天行程重點,館雖不大,但很能引人入勝。公園北口附近餐飲店林立,簡單便餐可以試試紐約來的培果(Bagel),這種猶太人圈餅在美國風行有年,近兩年也成為台北人的新寵,可算是「美國大餅」,嚼起來咬勁十足,夾上燻鮭魚、牛肉和各種口味的奶油起司,食量中等的人一個下肚已飽足有餘了。

這一帶發展出不少特色店,「N.Y. Bagels」旁的「咖啡工房」及不遠處「沃凡鎮」都是下午茶的好去處,「寂寞聖賢」提供歐風西餐,「新糖主義」有各類好吃的麵包糕點,也有低糖、代糖製作的蛋糕;再北方的「SOCA」,則是另一處現代藝術陣營,走入花木扶疏的一樓庭園,SOCA總因展覽不同而展現殊異風情,也是對現代藝術有興趣的人值得一探的另類空間。

■長春棉紙基金會暨樹火紀念紙博物館
地址：台北市長安東路二段68號
電話：(02)2507-5539
開放時間：僅配合研習活動開放參觀，
簡章備索。
交通：乘公車者在「長安東路二段」站
或「中山女高」站下車開車者可將車停
放在「新生北路高架橋」或「建國北路
高架橋」下的收費停車場

■袖珍博物館
地址：台北市建國北路一段96號B1
電話：(02)2515-0583
傳真：(02)2515-2713
網址：http://tsc.com.tw/mmot/mmot.html/
電子信箱：mmot@tpts5.seed.net.tw
mmot@ms24.hinet.net
開放時間：周二至日，10:00-19:00，
周一休館，逢假日順延至次日。
票價：全票150元，學生、軍警、殘障及
65歲以上老人120元，兒童票90元，3
歲以下免費，團體25人以上9折。
袖珍博物館之友：個人會員年費1500
元，學生會員1200元，家庭會員（成人
每人900元，12-18歲及65歲以上每人
720元，4-12歲每人540元，家庭卡成員
至少須有兩位以上參加），有多項優惠，
簡章備索。
交通：乘公車者可在「建國北路口」站
或「中山女高」站下開車者可停放在
「建國北路高架橋」下收費停車場，周日
及假日停車免費。

■伊通公園
地址：台北市伊通街41號2、3樓
電話：(02)2507-7243

■SOCA
地址：台北市伊通街87巷5號

電話：(02)2516-
6963，2507-4941

■伊通街附近特色餐廳
逸清茶藝：(02)2507-
3731，2507-4028，台
北市松江路77巷12號
N.Y.Bagels：台北市伊
通街28號
咖啡工房：(02)2515-
1909，2515-1902，台
北市伊通街30號
新糖主義：(02)2516-
9771，台北市伊通街
32號
沃凡鎮：(02)2506-
4897，台北市伊通街
48巷2樓
寂寞聖賢：(02)2507-
0509，2507-0424，台北市松江路93巷7
號之1

19 SOCA是一處現代藝術陣
營。
20 SOCA總因展覽不同而展
現殊異風情。
21 伊通公園是台北知名的
另類展示空間。
22 伊通公園樓上有個天台
改建的小酒吧。
23 寂寞聖賢歐風餐廳。
24 新糖主義麵包店。
25 伊通公園呈現現代藝術
新風貌。
26 N.Y.Bagels專賣猶太人
大圈餅。

即使擁有北海岸最動人的梯田景觀、名聞全省的茭白筍「美人腿」，三芝這個北濱小鎮廣為人知還在於出了個全台獨一無二的「特產」——總統，登輝大道直達李登輝總統的故鄉，童年故居「源興居」已躍為三芝著名「景點」，平日觀光人潮不斷外，過年還有大批人排隊等領總統紅包沾喜氣，被不少風水師讚曰：「青山吉穴耀祖宗、秀水龍神蔭子孫」的總統祖墳，更是眾人興味盎然品評的焦點；同樣位在三芝的「李天祿布袋戲文物館」，就難以像這樣門庭若市，彷彿又可以聽見這位性格十足的民族藝師生前發出的嗔怒：「都沒有人來看我！」

掌中乾坤日月長

李天祿布袋戲文物館

話說幾年前的中秋節前夕，李天祿向執政當局發了頓不小的脾氣，歷數他以往所獲先總統蔣公及高層的禮遇，而今「都沒有人來看我」，李天祿聲稱要退黨，引來文工會登門關切，不久李總統也在官邸內設宴款待，李天祿表明他要設文物館的心願，總統也應允協助；這段新聞幕後真實性如何姑且不論，且看事後李總統以文工會名義包了三百萬的大紅包協助籌設文物館與基金會，文物館開幕當時親臨致賀，宋楚瑜也代表省府捐了一百萬，當晚那場慶生和募款二合一的餐會，認購餐券超過預期人數，有人晚到而向隅，李天祿八十七歲生日那天真是「萬二分的歡喜」。

軼事與事實都印證了眾人皆稱「阿公」的李天祿，「喊水會結凍」的分量，八歲就隨父親許金木學戲偶操作、十一歲就開始跑野台的団仔，八十餘載布袋戲生涯有如倒吃甘蔗，不但獲頒「民族藝術薪傳獎」、第一屆「民族藝師」、美國美華藝術學會「終身藝術成就獎」等獎項，甚至連法國文化部也頒贈「文化騎士勳章」，而老來鴻運當頭的「阿公」，搬演布袋戲之餘，也上了侯孝賢電影出盡風頭，而且國外走透透，收了一堆外國學生，法國人班任旅組成「小宛然」、板橋莒光國小組成「微宛然」、布袋戲藝生組成「弘宛然」，都大幅延展了布袋戲在國內外的薪傳火種。

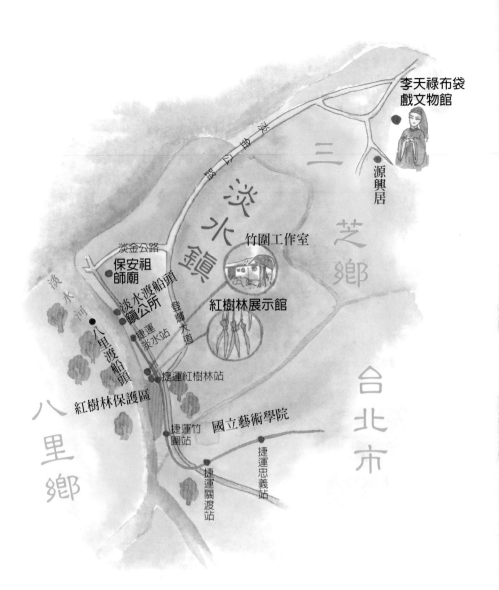

李天祿布袋
戲文物館

三
芝
鄉

淡
水
鎮

源興居

竹圍工作室

淡金公路

保安祖
師廟

淡水渡船頭

淡水河

淡水
鎮公所

紅樹林展示館

捷運
淡水站

登
輝
大
道

八里渡船頭

台
北
市

捷運紅樹林站

紅樹林保護區

捷運竹
圍站

國立藝術學院

八
里
鄉

捷運忠義站

捷運關渡站

走透透地圖

淡水

李天祿布袋戲文物館

紅樹林、關渡賞鳥

李天祿生前住家「宛然居」，睡房裡用玻璃匣供著一尊超過百歲的戲偶，宛如傳家重寶，而他廿二歲就自組的「亦宛然掌中劇團」，戲台、戲偶、道具、樂器……等主要文物，都保存在文物館內，文物館就位在李天祿所居的三芝「芝柏山莊」內。

走訪這座六十坪的布袋戲館，會發現所見和平日接觸的電視霹靂布袋戲截然不同，早期布袋戲偶的精緻文雅、戲服的織繡之美以及戲台木雕的華麗繁縟，都非金光戲出現後，戲偶改以樹脂灌模，尺寸越大、機關越多，卻粗糙而少韻致可比，而能體會李天祿生前所言：「一仙尪仔拿來，你注意卡看五分鐘，這個尪仔的個性就會浮出來。」那是份物與人真心對話的經驗。

雖然「阿公」毫不做作的真率風範已隨他於一九九八年辭世而遠杳，他的後代子孫和徒子徒孫還是發願要好好經營阿公生前最重視的文物館，根據李天祿的理想，文物館除了靜態展示，還要有一個擁有一百多個座位的演藝廳，而且還得要是長條板凳的「椅條仔」，以讓人重溫兒時看廟埕野台戲的樂趣；而李天祿建文物館的用心，就為了不要再讓外國人笑我們有錢沒文化，他每每駁斥老外：「哪裡沒有，我們布袋戲裡就有好多忠孝節義的文化啦！」

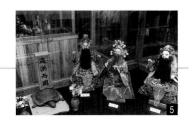

博物館附近走透透・兩天一夜行程建議
第一天：關渡賞鳥─參觀捷運紅樹林站的
　　　　紅樹林展示館─造訪竹圍工作室
　　　　─國立藝術學院眺夕陽、用膳
第二天：參觀李天祿布袋戲文物館─三芝
　　　　巡禮─遊淡水

三芝的兩天一夜遊，自然可和關渡、淡水串連成行，淡水河衝越大屯火山熔岩的擋阻奔流入海，在鹹、淡水交接臨界，發展出豐富多元的生態，尤其紅樹林位處全世界生長緯度極限邊緣更形珍貴，關渡自然公園預定地多層次的綠中，孕涵了蓬勃的大自然生機，水筆仔的胎生幼苗在母樹上茁長著，彈塗魚用強力的胸鰭彈跳自如，小白鷺追逐著水中游魚，田鷸伸出長長的嘴喙探入泥澤……，你也許看得到也許看不見，但這片寶庫中居民的繁忙必定超出你所想像。

關渡賞鳥的最佳時段是上午七時到九時，以及下午三至五時，從關渡宮出發，順著防波堤而行，就是最佳賞鳥路線，沿途經過水閘門蘆葦叢、紅樹林、平原濕地、水田，都各有不同鳥類棲息；而六十公頃的紅樹林為淡水河竹圍沿岸帶來

1 風靡國內外的亦宛然。
2 李天祿布袋戲博物館蒙歷任總統關愛。
3 布袋戲相關著作。
4 李天祿布袋戲博物館及李天祿生前住家。
5 早期布袋戲偶精緻文雅。
6 武松（中）、嚴健（左）和嚴光（右）。
7 關渡平原生態資源豐厚。
8 極其珍貴的水筆仔。
9 捷運紅樹林站設有紅樹林展示館。

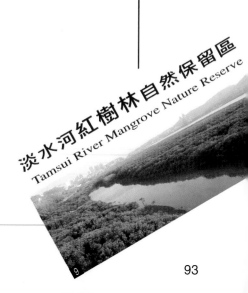

淡水河紅樹林自然保留區
Tamsui River Mangrove Nature Reserve

淡水

竹圍工作室

紅樹林展示館

極具特色的表情，林務局羅東林區管理處在捷運淡水線的「紅樹林」站，設置了「紅樹林展示館」，透過圖片、說明、多媒體放映提供認識紅樹林的管道，館內還有一大片落地窗，帶入壯觀的紅樹林景觀，為了研究和教學之用，則可在十四天前預先提出申請，進入一般民眾不得擅自進入的自然保留區。

紅樹林展示館附近，沿雜草叢生的路徑向河畔廢棄建築走去，沒人想到昔日供飼料工廠試驗用的雞寮，可以變化為現代藝術的新舞台；藝術家蕭麗虹、范姜明道、陳正勳、劉鎮洲等人成立的「竹圍工作室」，簡陋卻自然質樸的高大空間，為現代藝術創作帶來相當多的可能性，隨複合媒材裝置、錄影藝術或行動表演而變幻不同空間氛圍，特殊的環境條件，更是城市畫廊所缺乏的特質。

國立藝術學院則可以作為第一天的壓軸，從校區俯眺關渡，高丘帶來截然不同於低地的視野，淡水河口落日與觀音山的共舞固然是絢麗的尾聲，藝術學院和意樂義大利餐廳合作，開設在學校中的「達文士」義大利餐廳，更可以一洗學校餐廳通常乏善可陳的前恥！

淡水雖是熱門旅遊點，但多屬一日遊，住宿設施不多，可以考慮藉由捷運當天往返，如要過夜，淡水車站前方可眺望淡水河的「萬熹飯店」交通便捷，而位於淡江

大學後方山谷的「淡江農場」暨休閒飯店「淡江小鎮」，有天然礦泉水游泳池並引進櫻花鱒提供池釣，結合住宿休憩功能。一九九八年底新建的「觀海樓旅店」應屬設備較好，住宿較舒適的選擇，每間客房內附有旅客專屬觀望遠鏡，可遠眺淡水的群山海景。

翌日可以赴三芝參觀「李天祿布袋戲文物館」，興致好不免俗地來趟總統故居觀光之旅，否則也可以到總統愛吃的「悅來亭餐廳」用中餐；另一用餐選擇是三芝鄉農會經營的「老農夫養雞場」，有土窯雞設備可自行烘烤，也可現挑土雞請場方代為宰殺清洗。

飯後回到淡水，小鎮正是甦活熱鬧之際，每逢星期假日，淡水可以「淪陷」形容，人潮摩肩擦踵，尤其淡水中正路又將拆除、拓寬，淡水變貌將更劇烈，懷念淡水幽趣的人歎息不已，可供穿梭的老街小巷和骨董民藝店也越形珍稀，新闢建從淡水捷運站到紅樹林站的「河岸自行車道」，和重新設計改建過的「屎礐渡頭」，則展現了淡水蛻變中的休閒遊憩面向。

阿婆鐵蛋、魚丸、蝦捲、阿給、魚酥、彈珠汽水

10 國立藝術學院現代雕像。
11 竹圍工作室展示《九七界域》。
12 國立藝術學院的裝置藝術展。
13 要穿梭老街小巷始可尋到淡水老風貌。
14 觀海樓可遠眺淡水群山海景。
15 淡水暮色。

淡水

淡水小吃

……，淡水小吃是淡水行的最佳合音，行有餘力，還可搭著渡船到對岸的八里，八里渡船頭的「福州麻花捲和雙胞胎」便宜好吃，頗富盛名的「佘家孔雀蛤」，一大「盆」炒來鮮香兼備，更會讓人大呼過癮！

【？】屎礐渡頭：屎礐渡頭本是淡水渡船頭的舊日俗名，正當淡水繁盛之時，來往商家客旅搬工眾多，每天有大量如廁留下的糞尿待清，三重、蘆洲、新莊等地農民經常來此購買水肥，而有「屎礐渡頭」之名；而今「屎礐渡頭」特指位於中正路淡水鎮公所旁狹窄小巷內的公廁，原本不起眼且令人不敢領教，經整修裝點後頗為怡人，再搭上淡水昔日歷史遺韻，竟躍為新「景點」。

【！】未來從關渡宮到淡水河出海口長達十餘公里的河岸將畫分為四個不同的遊憩區段，以自行車道串連，目前完成的第一期工程，從捷運淡水站到紅樹林站，全長一點九三公里，可以飽覽觀音山色和紅樹林風光，如借用捷運為交通工具，再於當地租用腳踏車或協力車，也可以免假日塞車之苦。

■李天祿布袋戲文物館
地址：台北縣三芝鄉芝柏新村芝柏路26號
電話：(02)2636-7330
開放時間：周六、日10:00-17:00
免費參觀

■關渡賞鳥區
大度路往淡水的高架路之前，減速開往外側車道，再左轉從高架橋下接知行路，走到底經過關渡宮，抵大型停車場。在北門塔城街搭公車302到終點站「關渡宮站」下，進入關渡宮對面唯一的水閘門即達。

■紅樹林展示館
地址：台北縣淡水鎮中正東路二段68號
電話：(02)2808-2995
開放時間：周二至日，9:00-16:30
免費參觀

■竹圍工作室
地址：台北縣淡水鎮中正東路二段88巷39號
電話：(02)2808-1465
免費參觀，需事先預約

■達文士義大利咖啡餐廳
地址：台北市北投區學園路1號，國立藝術學院研究大樓
電話：(02)2891-7963
營業時間：11:30-22:00

■淡水住宿
萬嘉飯店：(02)2621-3281~7
淡江小鎮：(02)2622-3333
觀海樓旅店：(02)2629-1117

■源興居
三芝市區內中正路和智成街口，循智成街直走即達。

■三芝之食
悅來亭餐廳：(02)2636-2072
老農夫養雞場：(02)2636-2234~5

■淡水之食
阿婆鐵蛋：淡水中正路11巷口
老店淡水魚丸：淡水中正路走進11巷內第3家
海風餐廳：(02)2621-2365，淡水中正路17號
許義魚酥：(02)2621-1414，淡水中正路204號
阿香蝦捲：渡船頭路邊攤，每串10元
淡水阿給：淡水眞理街12-1號，只賣上午

■八里之食
福州麻花和雙胞胎，以及佘家孔雀蛤，都在八里渡船頭，上岸不久即可見到。

16 甦活熱鬧的淡水小鎮。
17 假日的淡水已不再寧靜。
18 竹圍工作室為舊雞寮改建。

18

97

遠眺是山巒疊翠環擁著海洋，即使東北季風帶來濕重的海鹽氣息，也不掩金山背山面海的靈秀，雕塑家朱銘選擇這裡打造畢生心血以赴的夢土，夢是落實而真切的，在這裡，清風猶帶草香，藝術化為永恆，正如朱銘金山工作室正廳入口即見的橫幅：「地獄與人間，人間有天堂，問君何處去，但憑一念間。」

人間天堂賽金山

朱銘美術館

　　擁有北濱唯一可見的老街，金包里街曾是清代金山繁盛一時的市集，早在漢人拓墾以前，居住在此的平埔族社名「基巴里」就意為「豐收」，顯然這片磺溪沖積成的河口平原有其生機，至少三面環山、一面臨海的地形，讓金山擁有豐富的漁產，只是必須挑著魚翻山越嶺到陽明山的山仔后，再走到大稻埕的早市販售，在陽明山擎天岡猶有遺跡的「魚路古道」，留下了早年金山和台北交通的辛苦步跡。

　　至今台北人看待金山仍是陽明山後的所在，比「台北人的後花園」還要再後些的地方，的確有些熟悉卻又陌生，朱銘卻愛上金山倚山面海的景致，以此作為終生夢土落實之處，「朱銘美術館」改寫了金山和墓園的等號，而朱銘的人間天堂不只一念之間，還經過十多年辛苦堅持的試煉。

　　初臨這片佔地十餘甲的園地，許多人第一個念頭可能是：「哇，朱銘好有錢！」事實上，十餘年來，朱銘大半時間和園區夥伴窩居在尋常紅磚農舍的工作室中，什物包圍著狹窄的臥鋪，衣物就勢吊在牆上，板金的、水電的、翻銅的…各類相關行業的電話號碼用斗大的字就寫在門板上，總是戴著鴨舌帽、騎著破機車逡巡在園區監工，流的汗、花的力氣、髒污的程度絕不少於任何一個工人，但他甘之如飴；分批購買積攢來的這片「朱銘美術館園區」，不但是朱銘畢生積蓄，還有大量銀行貸款，即使舉債也要完成這件窮一生之力的「大作」，朱銘「藝術即修行」的概念在此具體實現。

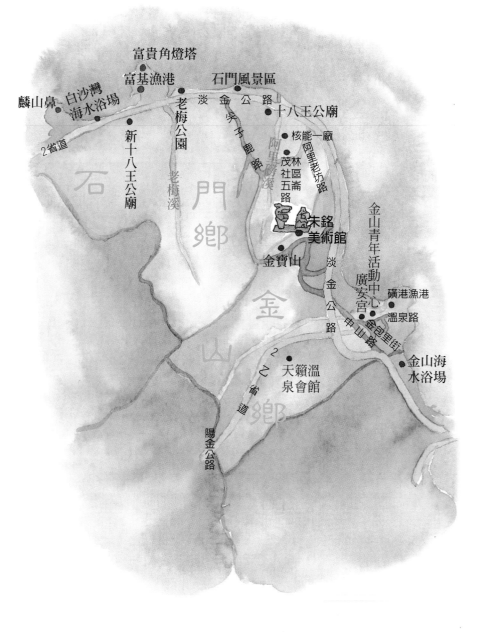

富貴角燈塔

富基漁港　　　　石門風景區

麟山鼻　白沙灣　　　　　　淡　金　公　路
　　　海水浴場　　　　　　　　　　　十八王公廟

2省道　　　　老梅　　　　　　　核能一廠
　　　　　　公園　　　　　　　　　阿里老坊路
新十八王公廟　　　　　　　　　　林區崙
　　　　　　　　　　　　　　　　茂社五路

石　　　　　　　老　　門　　　　　　　　　金山青年活動中心
　門　　　　　梅　鄉　　　　朱銘　　　　　　　礦港漁港
　　鄉　　　　溪　　　　　　美術館　　　　　　溫泉路
　　　　　　　　　　　　金寶山　　淡　　廣安宮　　金山海
　　　　金　　　　　　　　　　　金　　　　　　水浴場
　　　　　　　　　　　　　　　　公
　　　　　山　　　　　　　　　　路　中山路

　　　　　　　　　　2　　天籟溫
　　　　　鄉　　　　之　　泉會館
　　　　　　　　　　省
　　　　　　　　　　道

　　　　　　　陽金公路

走透透地圖

金山

朱銘美術館

「朱銘美術館」及園區的一草一木、一點一滴都可稱之為「作品」，在這裡，他扮演的不只是擅長雕塑的藝術家，還是萬能的總工程師。

連接園區「太極」與「人間」兩大區域的「愛橋」，是以朱銘的母親之名命名，用從俄國運來的碳鋼舊鐵軌做成，橋的設計當然還是朱銘，碳鋼不易氧化，園區也大量運用不鏽鋼作為素材，因為朱銘堅持，這個地方是要保傳萬代，不腐不朽的。

預計在一九九九年九月九日開幕，顯見朱銘美術館抱持可長可久的信念，還有著跨足下世紀的宏圖，未來美術館將由朱銘基金會接管，並引進國際雕塑藝術作品及活動，使朱銘美術館可以具有國際視野與觀照，美術館館藏也將在以朱銘作品為基礎下，納入國外名家作品，逐步豐實館藏。

只待美術館一完成就將功成身退的朱銘，將回歸閒雲野鶴的生活，沒有虛張聲勢的狂態、拙於言詞卻真心可感，朱銘以平凡而真實的生活打破一般人對所謂「藝術家」的不切實際幻想，再多掌聲，他仍清楚知道自己脫下布鞋走在草地上最舒服，吃魯肉飯配冬瓜湯最飽足，和小孩玩在一起最開心，讓自己就是平常的家居樣子最自在。

而他灌注於園區的心血，都在在透露了他豐沛而平實的愛，即使紅磚道也預

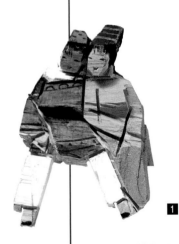

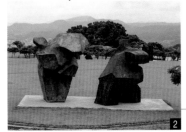

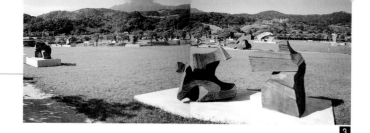

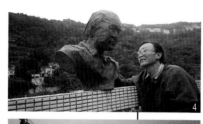

留了降雨排水的縫隙，種的樹則以不會蟲害、會開花、不經常落葉為原則，環繞太極廣場周遭的海芒果樹，就因而讓人感到美得很實在，朱銘也曾說過，希望日後來到園區的遊客，不只走馬看花，而能領略感受他投注於作品與園區的心思用意，宛如閱讀傳記一樣，才有意思。

在整個園區最適合望海的地方，朱銘規畫了「慈母碑」，也是整個園區最先完工的地方，盤腿而坐的母親王愛雕像，圍繞著大大小小十一個兄弟姐妹，朱銘用以感念母親一生勞苦；不忘本的朱銘，也在朱銘美術館內設置了李金川及楊英風這兩位恩師的專區，李金川雖是鄉下廟宇雕刻師傅，卻傳予朱銘傳統雕刻的基底，雕塑家楊英風則讓

【？】「太極」和「人間」：朱銘從練習太極拳的體會中，於1978年發展出「太極」系列，使他的作品風格從「水牛」、「關公」等鄉土寫實系列成功轉型，「太極」俐落簡潔的造型和刀法，極具大氣，至今仍被視為朱銘的代表；1981年他首度赴美並在當地創作展出，「人間」系列也在此時成形，由最早的「彩木人間」到「三姑六婆」、「歡樂人間」及運動系列，材質多樣，也時有幽默諧趣表現；由於「人間」主題可以自由發揮、自由創作，朱銘個人反而較為偏愛「人間」，甚至認為，廣義來看，「太極」也是「人間」的一環，因為「人間」系列，就是人間百態的抽樣表達。

1 朱銘人間系列「三姑六婆」。
2 朱銘美術館視野恢弘。
3 太極廣場是園區最醒目的地方。
4 楊英風木雕像表現朱銘對恩師的緬懷。
5 朱銘人間系列也有不鏽鋼材質。
6 連接太極與人間之間的愛橋。
7 太極系列是朱銘最具代表性的作品。

金山

朱銘美術館

金寶山、磺港漁港

朱銘開拓了藝術創作的無限視野，有了他們才有今日的朱銘。園區最醒目的「太極廣場」，一座座太極雕塑在如茵綠草上虎虎生風，「人間廣場」中，朱銘別具童心地創作一批撐傘的人間系列雕塑，多雨的金山，遊客可以就近鑽進傘下，和雕塑一起躲雨。

同樣創作雕塑的朱銘之子朱雋也有專區，「朱雋館」用的是他最具代表的「有容乃大」系列，大拉鍊中分館舍，就連近旁的荷池，也彷彿由池畔拉鍊狀的石造護欄拉出，相當有趣；盛夏荷葉田田，花開水美，與山海相對話，浮生塵煩一滌盡消，朱銘的話語變得份外清明：「得將藝術的種子，種活在心田。當種活了種子，便是藝術占據你的全部，也是藝術主宰了你的行動。」

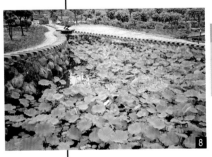

博物館附近走透透・兩天一夜行程建議

第一天：參觀金寶山—朱銘美術館—金山
　　　　溫泉之旅

第二天：金山老街—石門觀地質、吃海鮮

朱銘美術館的遊賞，可和鄰近的「金寶山」合併進行，雖然兩者性質大不相同，卻也可藉此調劑心情；以觀光墓園為走向的金寶山，商業氣息較重，但也因而可以抱著較輕鬆的態度，純遊山玩水，鄧麗君葬此之後，「筠園」更吸引不少遊客，瞻仰風靡兩岸的「小鄧」不朽風華；金寶山的旅遊

重點在規畫有序的墓園、靈骨塔，朱銘、朱雋父子早年曾參與的佛像石雕群，以及朱銘在金寶山設計的朱氏家族塔，也可作為造訪朱銘美術館前的暖身。

在朱銘美術館園區規畫藍圖中，包含了餐飲設備，但在正式開幕之前，可選擇上午先到金寶山並在墓園的遊客餐飲中心用餐，想到朱銘美術館及園區先睹為快的人，最好先以電話探詢是否方便參觀，並先作預約，以尊重園區意願及工程進行。

一旦園區開放參觀之後，行程可以安排在落日後返回金山，直達金山磺港漁港，堤防上的釣友早已雲集，隨著夜幕低垂，此起彼落甩向海中的螢光浮標有如流星一一畫過低空，即使沒有參與釣魚之樂，僅在旁觀賞這場特殊的流星雨，也能讓人別感浪漫；漫步返回港口，坐在岸邊吃起當地漁產，漁船就停泊身旁輕搖淺晃，這裡不如富

【！】不管芋仔還是蕃薯，都是金山招牌特產，金山紅心蕃薯肉色近紅、質地香甜Q鬆，7至10月是產期；金山芋頭古名「金包里芋」或「跳石芋」，產在金山跳石海岸邊的山坡梯田裡，因土質特殊、水源充沛，跳石芋以肉質裡鬆外Q黏而聞名，產期從9月到隔年1月，也就是說，每年的9、10月間，正是秋高氣爽時節，更可以在金山一併帶回芋仔、蕃薯，來個「大和解」餐。

8 盛夏荷葉田田的美態。
9 朱雋館以大拉鍊中分館舍。
10 在金山港邊享用海鮮。
11 金山磺港適合夜釣。
12 朱銘在金寶山設計的朱氏家族塔。
13 朱銘父子參與設計的金寶山佛像石雕群。
14 鄧麗君墓的琴鍵。
15 筠園吸引不少遊客。

基漁港聞名，相對也少了人潮洶湧的喧鬧。

到金山不能不過夜，溫泉是最大的誘因，這裡的溫泉與北投溫泉系出同脈，卻是由沙中湧出，無色無臭，四十度溫且水質清澈，磺港村中有四、五處不收費的公共溫泉，但設備簡陋，不妨選擇金山青年活動中心，附設的溫泉健身館曾獲榮總復健部推薦為全國最棒的復健溫泉治療場所，種植熱帶耐濕植物、陽光從天頂流洩而下的設計，很讓人身心徹底舒爽；預算更寬裕的，則可考慮位在別墅區的天籟溫泉會館。

神清氣爽的第二天，探訪金山「金包里」舊街風情及供奉開漳聖王的「廣安宮」，當然不會錯過名聞遐邇的廟口「金山鴨肉店」盛況，由於自養放山鴨肉質帶勁，每到星期天幾乎整條街都淪為鴨肉店的「地盤」，客人自己到空房中找空桌，佔了位子點菜，還是自己端最保險，人頭鑽動的場景簡直像「辦桌」，偏偏就越熱鬧人氣越旺，有時一天宰殺的鴨子上千隻。

午后西進往石門方向走，大屯山火山群爆發的熔岩分流注入海中，形成富貴角和麟山鼻兩處岬角，中間夾著砂白水清的白沙灣；火山熔岩冷卻後的安山岩，經過海蝕風磨而形成別具特色的風稜地質景觀石，全台僅有三處，以富貴角最具盛名，而白沙灣以石英砂、安石岩砂、貝殼砂混合的沙灘，乃至麟山鼻布滿安石岩的礫灘，有如天

金山

石門觀地質

金山老街

然地質教室，而漁民利用潮汐漲落以作漁撈的「石滬」，也可和造物天成傑作相映成趣。

品味地質的特殊美感，揣摸石門鄉民共有的童年記憶，海邊撿石確實老少咸宜，隨著潮來潮往，欣賞造物主的巧奪天工，會讓人渾然忘卻時間，只要小心不要不知不覺被悄悄掩至的漲潮困在岸礁之上，石門夕陽並不比淡水遜色，歸途繞道富基漁港採買新鮮漁貨回家烹鮮，就像當地人說的，吃龍蝦要到澳底，吃好魚來石門就對了。

■朱銘美術館
地址：台北縣金山鄉西湖村西勢湖2號。
電話：(02)2498-4872

■金寶山
地址：台北縣金山鄉西湖村西勢湖18號。
電話：(02)2498-5900

■金山本港活海產
電話：(02)2498-0523
位在礦港碼頭，小吃攤的形式，炸豬皮、炸花枝，很家常又台灣味。

■金山青年活動中心
地址：台北縣金山鄉青年路1號。
電話：(02)2498-1191

■金山鴨肉店
位於廣安宮廟前廣場，每天10:00-19:00，以鹽水烹煮的鴨肉趁熱白切上桌，配薑絲和蘸醬最著名。

■富基漁港魚產品直銷中心
位於淡金公路（2號省道），白沙灣與富貴角之間，下午近傍晚時分，因漁船返航而有較多漁貨選擇。

■陽明山天籟溫泉會館
地址：金山鄉重和村名流路1-7號
電話：(02)2498-5511

16 石門洞是石門的地標。
17 天籟溫泉會館。
18 廣安宮廟口金山鴨肉店遠近馳名。
19 安山石地質岩是麟山鼻特色景觀。
20 到富基漁港買新鮮海鮮帶回家烹煮。
21 不管芋仔還是蕃薯，都是金山招牌特產。

105

蜿蜒的路像山城的百轉衷腸，黑色油毛氈屋頂參差起落，曾是座黃金疊成的山城，曾有小上海的夜夜笙歌，也曾讓不少藝術家編織起藝術村的美夢，當一切鉛華落盡，因《悲情城市》、《戀戀風塵》等電影掀起的懷舊風潮而重施脂粉的九份，每逢假日途為之塞有如夢魘；有人說，越是認識九份，愛恨交加的情緒越是強烈，說這話的人，必定曾領略過九份還是樸妝素顏的幽靜韻緻，作家吳念真甚且認為故鄉即將俗氣化前的留影，宛如少女要被推入火坑前的回首一瞥。

流金山城笑風塵

九份金礦博物館
風箏博物館

然而，不管濃妝淡抹，九份在不同時空下的不同姿態都構成獨特魅力，沒落的黃金故鄉，傍山而建、櫛比鱗次的聚落，和頗具思古幽情的石階舊道，都曾被畫入不少成名畫家的早年作品，七○年代鄉土文學運動大興，九份屢被報導，八○年代末更有一批畫家在此購屋進駐，有心塑造「九份藝術村」，可惜因濕氣太重不利創作和作品保存而打退堂鼓，倒是一波波湧至的觀光客，吞沒了山城的寧靜，化身為觀光熱點為九份帶來商機，茶坊、復古餐廳、歐式咖啡座、藝品店林立，也連帶改變了九份的容顏。

黃金礦脈有如臍帶，聯結著九份和金瓜石，兩處也同被觀光局列為十大旅遊路線中小鎮古都之旅，相較於九份的粉妝玉琢，金瓜石有如賣樸村姑，主要也來自於當年礦業結構的差異，塑造了兩地不同的風貌特質——金瓜石為公營採礦，礦工收入來自固定薪俸，而呈現出大規模採礦區設備和清淡的聚落社區；九份則為民營採金，具消費力的經濟環境，帶來高度娛樂活動，戲院、酒家林立而為全盛時期九份的鎏金歲月，如能兩地串連同遊更可體會黃金山城的殊異風情。

陰陽海

番仔澳

深澳

省　道　2

台金公司

金水公路

往基隆萬里

風箏博物館

聖明宮

台陽礦場事務所

九濱公路

太子賓館

台汽候車站

汽車路

瑞雙公路

金瓜石公路

往瑞芳

瑞九公路

豎崎路

輕便路

無耳茶壺山

輕便路

基山街

福山宮

本山五坑口

五番坑

阿婆芋圓

昇平戲院

金礦博物館

縣道 102

九份國小

走 透 透 地 圖

1

2

3

4

九份

金礦博物館

風箏博物館

有心了解採金過程的人，不妨走訪九份的「金礦博物館」，目前台北縣政府也正籌畫將金瓜石的台金礦廠舊辦公室，規畫為全省第一座金銅礦博物館，並已和台電完成台金礦廠辦公室建築物產權的移交工作，台電同意將土地租給北縣府二十年，金銅礦博物館預計可在二〇〇〇年完成，在這之前，九份這座小小的私人金礦博物館，不失為認識金礦種種的便利管道。

一八九〇年八堵的採金人溯溪淘洗砂金，而在九份溪澗發現金礦石，改變了相傳因居民九戶而命名「九份」的「焿仔寮」命運，兩年後清廷在基隆設金砂局，抑止淘金亂象，也就在這一年，九份發現金礦露頭，一八九五年日人據台，公布「台灣礦業規則」，藤田組獲得九份礦權，田中組取得金瓜石礦權，而顏雲年在幾年後崛起，漸次擴大礦區規模，並在後來接收藤田組事業，於一九二〇年代創立「台陽礦業株式會社」，成就三十年好光景，後因產金量銳減、戰亂、且受限於戰後黃金官價及通貨膨脹，礦山才無以為繼。

老礦工曾水池於一九九三年成立「金礦博物館」，一年多以前從基山路搬到現址，觀景視野更見闊朗，約僅廿五坪的展示空間，入口處的台車、軌道和礦工帽、以及又稱「救命燈」的「煌火」，引人隨之步入時光隧道，而曾水池集三代蒐羅而來的金礦原石，散發著靄靄內斂光華；「馬鶏」和鐘

雖然簡陋，卻是早年鑿金所用，磨金石、金花礦石、五層煤則用以挖金，加上風車、白鐵鍋、燈火、除渣爐……等，看得眼花撩亂之際，來段淘洗金、鍊金、水銀咬金的操作過程示範，就能有茅塞頓開之感，還能挽起袖子，親自體驗淘金樂。

台灣首見的「風箏博物館」也在九份，台北市風箏協會理事長賴文祥走訪各國參與風箏活動多年後，將他對風箏的熱愛，具體展現在家鄉九份，而放眼世界各地，除大陸山東濰坊有座公營風箏館外，美、日、台灣都屬私人經營；而九份風箏博物館集上千隻各國風箏，從僅一點五公分的世界最小風箏——大陸唐氏風箏，到拖曳綿延百餘節的長龍、和老鷹抓狐狸風箏，都展現了風箏的諸多表現可能。

從春秋時期以絲綢作成的「鳳巾」，到東漢發明造紙之後出現的「紙鳶」，風箏也曾有「南鷂北鳶」的說法，而唐代在鳶首上加竹為弦，遇風其音如箏，而有「風箏」之稱，江蘇南通更一度盛行畫家文人聚會邊飲酒邊聆聽「板鷂」發出的聲響以為雅事，到現在日本每逢新年，仍會施放帶有響笛的白鶴、達摩等形式的風箏，讓響徹雲端的呼嘯去驅趨吉。

1 九份、金瓜石皆以採金聞名。
2 當年鑿金所用的工具。
3 除渣爐、燈火等工具。
4 老礦工曾水池成立了金礦博物館。
5 來段鍊金操作過程示範，絕對值回票價。

5

九份

九份舊街
風箏博物館

佔地一百五十坪的風箏博物館可稱之為多元化經營，一、二樓闢為風箏展示場所，以太極圖案為表現的南韓風箏屬打鬥風箏、馬來西亞和印度的風箏以色彩鮮艷見長、美國則有不少動物型風箏，大陸也在劍獅等傳統題材外，發展出不少迷你形的動物風箏，結構有軟翅、硬翅、硬拍、十字、米字、工字等十餘種，充分說明小小風箏世界，學問可不小；而在展示之外，風箏博物館也提供風箏教學、餐飲、住宿等功能。

九份、金瓜石採兩天一日遊，較能避免浪費往返塞車時間，住宿選擇多為民

博物館附近走透透‧兩天一夜行程建議
第一天：參觀九份金礦博物館—基山街老街—豎崎路—參觀風箏博物館—九份自由逛走
第二天：金瓜石采風巡禮—小野柳地景之旅

宿，價位約數百元至千餘元，可以惠而不費地深入體驗山城生活，只是假日為防客滿應早作預約安排，九份民宿相當密集，便於充分享受九份夜生活，金瓜石民宿則較具本土風味且幽靜，可視個人需求偏好而作選擇。

雞籠山的東北季風為九份帶來潮濕多雨的氣候，就地取材的石屋散發出純樸粗獷的氣息，所站的平台可能就是另一家的屋頂，參差錯落的聚落空間益添尋幽訪勝之

6

7

110

趣，走訪九份牢記「丰」字訣，豎崎路顧名思義就是直如通天梯的石階路，從台陽礦業事務所經昇平戲院延伸到九份國小，沿途茶坊林立，已然就是九份的表徵，往上攀爬的三條橫線則是汽車路、輕便路和基山街。

舊稱「暗街仔」的基山街，曾是九份最繁華的老街所在，至今也還是九份的重要命脈，九份文史工作室、九份茶坊、九份老麵店、舊道口牛肉麵和阿婆魚羹、九份張老店鹹光餅等都在這條街上，芋圓、草仔米果、芋米果、芋仔蕃薯更儼然代表，尤其「芋圓」和「九份」幾乎畫上等號，也確實九份用貨真價實的芋仔手工製成的芋圓，口感和Q勁就是比別的地方勝上一籌。顧名思義，「輕便路」是早年手推台車走的路，民國四十三年輕便軌道拆除後，「輕便路」雖已有名無實，但仍保有九份質樸況味，並可通往五番坑；至於「汽車路」，想當然爾是汽車走的，也是九份對外連絡要道。

好整以暇的安步當車，有助於發現更多隱伏的九份之美，建議在觀光客模式的吃喝玩樂、飲茶閒聊之外，還能尋訪人潮未及的幽靜角落，享受另番柳暗花明之趣，也許能洗雪九份已淪陷的成見，而博物館之旅也有助於豐富九份遊的形態。

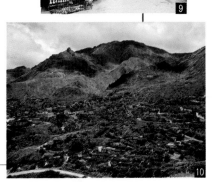

6 軟翅蚱蜢。
7 劍獅。
8 軟翅鳳凰。
9 走訪九份牢記「丰」字訣行走就沒錯了。
10 參差錯落的屋舍就是九份建築的特色。

九份

金瓜石礦區
番仔澳港灣

翌日重點是爲金瓜石,正可體驗不同於九份的風情,沒落的礦區帶來滄桑荒頹的氛圍,反而成爲金瓜石的魅力賣點,本山五坑是至今仍保存相當完整的舊礦場,坑道、台車、礦業大樓、選礦場、風壓機房、沈澱池等礦區作業遺跡和礦脈生成的地質環境、礦工生活形貌,都將是日後金銅礦博物館的重要主軸,建地百坪的日本天皇昭和太子視察台灣時的休息處所「太子賓館」、黃金神社和日式宿舍,也是採礦區的人文資源;日據時代的日本礦業金瓜石礦業所所長三毛菊次,在任職期間爲金瓜石的現代化奠定基礎,建設了水電、電信、醫院等,位於金瓜石車站旁的「三毛宅」就爲紀念這位「金瓜石之父」,也曾是瓊瑤連續劇《煙雨濛濛》和《幾度夕陽紅》的拍攝場景。

九份、金瓜石入眼常是似曾相識畫面,「無耳茶壺山」就曾出現在伯朗咖啡廣告,也儼然金瓜石地標,經由長仁三坑的產業道路可抵山下,沿途可見不少採金坑口,登頂之後,則可盡攬陰陽海、基隆石和金瓜石聚落之勝;趁著午后光線仍好,趨車而下蜿蜒的「之」字形山路,位於瑞芳深澳港內的「番仔澳港灣」,有「小野柳」之稱的奇特地景,以往因海岸管制而少爲人知,而今可盡情流連,散布在岩石間的生痕化石、海膽化石,往往能帶來意外驚喜。

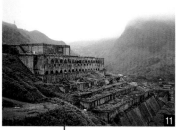

11

12

■九份金礦博物館
地址：台北縣瑞芳鎮九份頌德里石碑巷
　　　66號
電話：(02)2497-6700
開放時間：周一至日，8:00-18:00
票價：全票80元、學生70元、兒童50元

■九份風箏博物館
地址：台北縣瑞芳鎮九份頌德里坑尾巷
　　　20號
電話：(02)2496-7709
開放時間：周一至日，9:00-19:00
票價：全票90元、半票60元，團體另有
優待

■九份文史
工作室
地址：九份
基山街207號
電話：(02)2497-8316

■九份、金瓜石民宿
彭園 (02)2497-2749
九份山莊：(02)2497-8552
觀海樓：(02)2496-6123
五番坑景觀茶坊：
(02)2496-0622
雲山水渡假小築：
(02)2496-2675

【？】陰陽海：北濱公路上，廢棄的台金公司前，水湳
洞的袋形海灣中海水黃藍交融，而有「陰陽海」之
稱，主要是因為九份溪挾帶大量含有銅、鋅等重金屬
成分的「礦酸」入海，和海水相混便產生黃橙色的
「膠羽」飄浮在海面，且因袋形海灣水流緩慢而滯留灣
區，即使台金製煉廠已停廠而未產生廢水，「礦酸」
仍從雨水、地下水中溶解而出，陰陽海的現象並未見
改善，且影響當地海洋生物有逐漸減少的情形。

【！】不嫻熟九份、金瓜石而想由當地人帶引同遊，可
以試試九份文史工作室主人羅濟昆推出的兩天一夜行
程，包括知性導覽、
幻燈片欣賞、品茗賞
景、逛基山街特色小
吃等，可以預約參
加；另，金瓜石的
「雲山水渡假小築」不
只是民宿，主人吳乾
正還陳設有礦區文物
和民俗用品展示，也
有套裝行程協助遊客
深入認識山城。

⓫ 十三層製煉場是金瓜石
昔日的煉金場。
⓬ 本山五坑的坑道、台車
依舊。
⓭ 太子賓館是金瓜石著名
景點。
⓮ 金礦造就了九份金瓜石
的繁榮。
⓯ 雲山水小築。
⓰ 金瓜石民宿純樸恬靜。

明山秀水必有好茶，幾乎無不印驗，種茶可以種出「茶業博物館」來，也唯獨坪林別無分號，坪林似乎也因而在台灣諸多茶葉產地中，坦然當之「茶鄉」而無愧，走在北宜公路上，沿途就可見指標宛如高速公路里程數般，標出茶業博物館的距離，茶，這回是旅人尋訪的目的。

茶香醇美品茶鄉

茶業博物館

　　緣北宜公路而上，蜿蜒的北勢溪時隱時現，行近坪林便見開闊大氣，坡地上櫛比鱗次的茶園，在雲霧繚繞下更見靈逸秀潤之氣，開過茶行林立的大街，過了以青石為橋墩的坪林舊橋，茶業博物館就在橋的另一頭迎賓，但得當機立斷地一過橋就左轉，否則就過頭了，所幸沿路都有指標帶路，穿越窄窄的街道後，茶業博物館的閩南風建築群蓊然正在溪畔綠疇中。

　　每逢假日坪林必定遊人如織，耗資新台幣二億六千萬元、號稱全世界最大的茶博物館，「坪林茶業博物館」於一九九六年元月十二日開幕後，更成吸引人潮的誘因，每月數萬人的參觀人次，迅速躍為全省公共造產績效評定第一名，而經濟部配合茶業博物館開幕，也在坪林規畫了「形象商圈」，統一格式的店招、茶壺形的路燈，將文山包種茶、茶副食品和山光水景整合為具有茶文化風情的觀光資源。

　　坪林大街上林立的茶行，等同另一類型的茶博館，幾乎家家戶戶都各有一門茶經，茶几旁總是高朋滿座，熟鄰居生客人，喝幾口茶後話匣一開，就算天涯若比鄰了，尤其坪林七個村莊都還維持一年中輪流拜拜請客的「年例」習俗，這村請過來，那村回請過去，據說坪林鄉裡六千多人幾乎彼此都認識，因而人情味格外濃厚，也是都會人久違的醇美。

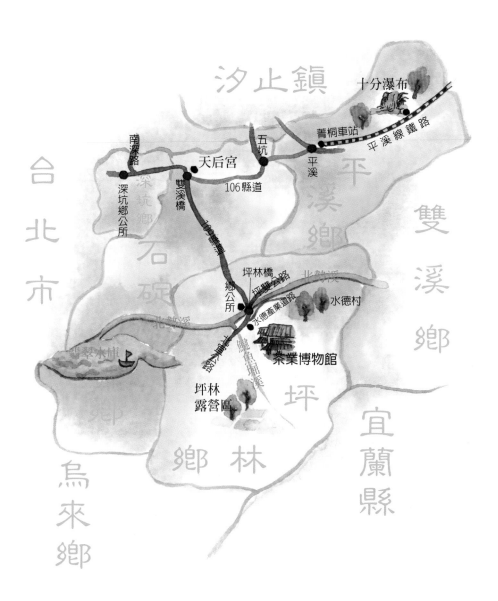

汐止鎮

十分瀑布

菁桐車站

平溪線鐵路

南深路

五坑

平溪

平溪鄉

天后宮

雙溪橋

106縣道

深坑路

深坑鄉公所

深坑鄉

106縣道

石碇鄉

台北市

坪林橋

坪雙公路

北勢溪

水德村

鄉公所

水德產業道路

水德產業道路

北勢溪

茶業博物館

雙溪鄉

翡翠水庫

鯉魚堀溪

碇坪公路

坪林露營區

坪林鄉

宜蘭縣

烏來鄉

走透透地圖

坪林

茶業博物館

坪林鄉公所近年來推動「茶藝文化週」，可視爲茶業博物館的暖身，每到十一月底，茶農採集茶樣送件、層層評比，坪林的大街小巷洋溢著暖烘烘的茶香，就已讓這個九成以上都是茶農的山鄉，像泡在茶湯中醇美起來。

茶業博物館成立後，和香港「茶具博物館」、大陸杭州西湖畔「中國茶葉博物館」鼎足而立，坪林與茶博館的關聯，近似於龍井茶的故鄉杭州，將茶博館與西湖連爲觀光線的作法，但坪林爲茶「業」博物館而非茶「葉」博物館，便在於企圖面更廣，涵納製茶原理、茶業產銷、茶的歷史與推廣、茶具、茶道等，在這「以茶爲尊」的觀念下，以茶事、茶史、茶藝爲主題成立了展示館、活動主題館和多媒體館等三大部門。

逛博物館的樂趣便在於發掘前所未知的世界，即使全世界都跟著中國發音叫 tea 或 tee，我們對老祖宗發現的偉大飲品仍所知有限，茶不僅生津解渴，更曾被古人視爲至死不渝象徵，一定要有種子才能培育，因而婚約締盟，茶禮是不可或缺的一環。

尤其在茶樹源起的雲南地區，茶在多種少數民族的風土習俗中都扮演要角，台灣也保留了甩茶民俗，而酥油茶、雷響茶、煨茶、擂茶、醃茶、油茶、竹筒茶等等千奇百怪的茶，更反映了茶文化的多元。自神農嘗百草到陸羽茶經，茶的歷代沿革演化

加以樹種、分類、製造、產銷、評鑑過程的專業知識，透過多媒體設施及3D立體動畫讓觀眾易於了解，茶神陸羽現身說法敎起茶功課，很受小朋友歡迎，而佔地一千多坪的茶藝館區，則將一切理論知識化爲生活體驗，實地品味茶滋味的入口撲鼻淸香及喉韻回甘，果眞盡在不言中。

博物館附近走透透・兩天一夜行程建議
第一天：參觀茶業博物館—坪林茶鄉之旅
第二天：坪林戲水、垂釣—湖桶健行或平溪之旅—享用石碇、深坑豆腐

好的文山包種茶包括「香、濃、醇、韻、美」五大特點，選茶以茶葉揉捻漂亮、外形條索緊結爲佳，色澤暗綠而帶點狀灰白，像靑蛙皮的顏色最佳，再請茶行試泡，坪林茶莊多取山泉泡茶，水溫攝氏九十二至九十五度，茶湯呈密綠，初入口有蘭桂花香透入鼻腔，而文火烘焙的香氣，更會使茶味甘醇潤滑，即使茶味轉淡，還可以注滿熱水、蓋上壺蓋後按住氣孔，待茶水從壺嘴流出，是爲「逼茶」，還可以「逼」上個二、三泡，當眞「回味」無窮。

因而坪林雖小，卻足以消磨時光，走訪茶業博物館之外，逛茶行、悠閒

1 坪林茶業博物館假日吸引很多人潮。
2 茶樹的品種很多，而坪林以包種茶爲主。
3 過了坪林舊橋就看到茶業博物館了。
4 製茶機。
5 好的茶具也是泡好茶的必要條件。
6 坡地上櫛比鱗次的茶園就是坪林的特色。

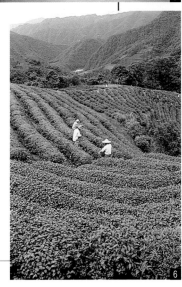

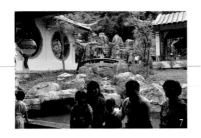

坪林

湖桶古道、平溪鐵路

喝茶聊天、採買茶葉、茶糖或茶酒，約可耗上整整一天，而後選個心儀的露營區，由於坪林鄉的露營區單位面積密度高居全省之冠，格外有選擇空間，如果嫌野營麻煩也有小木屋設備可供住宿，就可好整以遐地享受北勢溪的明媚風光，忽而入夢也仍猶聞茶香。

坪林的露營區主要分布在坪雙公路（北42號道路）往北勢溪上游沿線、或對岸茶博館前，循水德產業道路直到水德村，以及往宜蘭方向的鰱魚堀溪流域等三處，光是有人經營的露營地就有卅八處，再加上可供自行紮營的平坦河谷，也有一百五十多處，因而坪林街道的商店除十之八九是茶莊之外，也以販售野營、垂釣等用品居多，原已絕跡的香魚在刻意放流下，似乎在北勢溪再現生機，加上盛產的溪哥魚，而使北勢溪成為溪釣者流連的樂園。

兩天一夜行的第二天白日活動，偏好戶外活動的自可盡享游泳、戲水、溪釣、烤肉之樂；尋幽訪勝的喜好者，不妨試試挑戰湖桶古道或來趟平溪鐵道之旅。

由於日據時代發生過慘烈的屠村事件，至今坪林鄉民還是視湖桶聚落為鬼莊，各種繪聲繪影的傳說讓人不寒而慄，但因山林的原始況味仍保留相當完整，湖桶已成絕佳登山路線，坪林鄉長也打算將湖桶山區規畫為一處適合登山健行的森林遊樂區，

沖淡了幾許淒厲驚悚色彩。從坪林市區經水德產業道路轉東坑是到湖桶最近的路徑，從東坑的乾元宮步行上山到湖桶約需一個半小時，一路上蟬聲鳥鳴老藤大樹，混揉著山中深林的陰濕，都帶有濃厚野趣，聽說幸運的話還看得到山豬、野羌出沒，當然，即使是登山步道，還是要做好防雨、防蟲、方位辨識等準備，一般登山者多在到達湖桶後，再由闊瀨、虎寮潭或柑仔坑下山，再搭車回坪林，步行的腳程約三小時。

平溪線鐵路原為台陽礦業專用的運煤鐵道，煤業沒落後，反成為純載客的觀光路線，多山多丘陵的平溪，瀑布多達卅六座，只要跟著鐵路走，就能經歷一趟平溪的瀑布之旅，尤其平溪鐵路大華站和十分站之間的十分瀑布，更是號稱「台灣的尼加拉瓜瀑布」，瀑潭在雨後陽光映射下浮現瑰麗彩

【？】文山包種茶：包種茶以青心烏龍作為栽植品種，屬於半醱酵茶，風味上融合了綠茶和紅茶的特色，和南投鹿谷「凍頂烏龍茶」因醱酵程度不同而各擅勝場；包種茶自福建引進種植的歷史已逾百年，製法源於福建武夷的「岩茶」，因為焙製過程及包裝，都是以四兩茶葉包成四方包，而有「包種」之名，包種茶引進台灣後，在北部多地種植，以文山區最量多質優，而通稱以「文山包種茶」；而在升學壓力之下，文山包種茶還出現一批另類茶客，乃因「包種」諧音「包中」，竟成好采頭的吉兆。

10

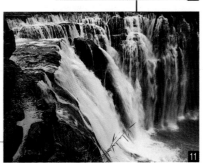

11

7 傳統建築的博物館正是拍照的好背景。

8 每逢假日坪林必定遊人如織。

9 在坪林可充分享受游泳戲水之樂。

10 平溪線原是運煤鐵道。

11 十分瀑布相當壯觀。

坪林

深坑、石碇豆腐

虹，所有的浪漫遐想也利時天馬行空起來。

沒落的煤鄉、人口嚴重外流的山村，平溪的衰敗反成為吸引觀光客的誘因，而平溪也決定善加利用資源，在平溪線鐵路的最後一站「菁桐」，平溪鄉公所正計畫開發煤礦公園，以動態博物館方式重現探煤生態，將煤礦以另一種形式的資源重新在地方復甦，在計畫尚未實現以前，菁桐礦區的廢棄礦場風情也已足讓人流連，而平溪多人瑞，一般認為出於水質甘純，內行人還會準備塑膠桶向民宅要些泉水回去泡茶。

遠近馳名的深坑豆腐，因觀光事業的帶動，深坑老街已宛如九份般，充斥著復古風格的餐飲店，賣草仔粿、芋圓等鄉土食品的也一攤接一攤，唯獨集順廟的廟口豆腐還是老神在在，數十年如一日的賣紅燒豆腐、豆腐羹、糖醋黃魚等招牌，曾有人才嘗了別家豆腐一口就走人，還是乖乖回來吃廟口豆腐，奇怪也就是格外嫩滑香濃，屹立於深坑豆腐的掌門地位，近悅遠來。

不愛深坑車馬雜沓，還有行家選擇，其實深坑豆腐原料出自於石碇，就在神秘的豆腐鋪子隔鄰，毫不起眼的小店「福寶飲食店」才是真正四十年以上老牌，只要看幾乎桌桌都切一盤白斬土雞、來份白切肉和炸溪蝦，就知道該怎麼點菜了，當然，還是少不了一嚐那略帶特殊焦味的豆腐，就會知道兩地豆腐「本是同根生」喔！

12

13

■坪林茶業博物館
地址：台北縣坪林鄉水德村水聳淒坑19-
1號
電話：(02)2665-6035
傳眞：(02)2665-7138
開放時間：周六、日及假日8：00-
18：00，周一至周五8:00-17:00
夏季（每年5月1日至10月31日）周
六、日及假日8:00-19:00，周一至周五
8:00-18:00，閉館前30分鐘截止售票。
票價：全票100元，半票50元，團體6折

■坪林鄰近露營區
坪雙公路沿線：
林園營地(02)2665-6226，木屋住宿
映象之旅 (02)2665-6146，木屋、品茗
黑龍潭 (02)2665-7055，木屋
虎寮潭營地 (02)2665-6549，木屋、套房
水德產業道路沿線：
今日營地(02)2665-6367，木屋
合歡營地(02)2665-6424，木屋
吉祥營地(02)2665-6048
鰱魚堀溪沿線：
興旺農場 (02)2665-6899，小木屋
青山農場 (02)2665-6165，套房
大溪地野營村 (02)2665-6454，小木屋
黃櫸皮寮：黃櫸皮寮營地 (02)2665-6611

【！】平溪放天燈已是名聞遐爾的觀光民俗活動，在元
宵節燃放天燈祈福，天燈昇得越高，越接近天界，願
望就越容易實現，每年放天燈活動都在晚間，選擇空
曠平坦且風勢不大的場地進行，詳詢「平溪鄉公
所」：(02)2495-1510；
另，坪林鄉公所近年推廣
知性之旅，只要有四十人
成團，向鄉公所預約，就
可獲全程導遊介紹，詳詢
「坪林鄉公所」：
(02)2665-7251。

■深坑廟口豆腐
電話：(02)2662-4645（日）、2662-2323
（夜）、2662-5797（分店）

■福寶飲食店
地址：台北縣石碇鄉石碇東街75號
電話：(02)2663-1529
也包辦筵席並經營文山包種茶，周一休

12 深坑老街豆腐遠近馳名。
13 平溪放天燈名聞遐邇。
14 深坑老街草仔粿。
15 深坑豆腐。

121

畫家李梅樹筆下的《三峽春曉》，夕陽餘暉映射在三峽溪，作為三峽象徵的三峽拱橋下波光瀲艷，李梅樹的後人每每述及這張畫，都喜以莫內的《印象・日出》相提並論，即使兩者風格未必相同，《三峽春曉》卻也是李梅樹透過畫筆帶給世人的「印象三峽」，雖然這「印象」，已和現今三峽的真實景觀大異其趣……。

三角湧起戀風華

李梅樹紀念館

鳶山守護下，大漢溪、橫溪和三峽溪在此匯流，來到這片沖積平原的先民，看著三溪交會湧起的波浪說：「啊，看這三角湧！」平埔族「雷朗族」和漢人相繼入墾居息，日據時代才以近似閩南語「三角湧」發音的日語Sankiyou定名「三峽」；時至二十世紀末，三峽老街拆除與否的爭論仍未完全平息，儘管已有保存、重建老街的方案提出，昔日繁榮卻成記憶中的風華。

新建築如雨後春筍冒出之後，三峽橋的身影已不再宏偉，過度裝飾的長福橋和橋上的攤販搶盡風采，開發的腳步和古味小鎮展開拉鋸，三峽的景觀難免亂了方寸，許多人搖頭歎息三峽昔日幽靜之美的流失，但仍期望能有傳統再造新生的一天；在這過渡時期，三峽祖師廟、老街、李梅樹紀念館等人文資產，和三峽鄰近周遭的山光水色，吸引力仍未淡褪，吸引著一波波的人潮來到小城。

由於私人美術館財力人力有限，「李梅樹紀念館」僅在星期假日開館，儘管如此，參觀人次也從每月五百個人逐漸躍升到三千人，並有不少學校選作鄉土教學的材料；而縱觀李梅樹一生和三峽的緊密關連，確實從認識他的藝術表現，也連帶認識了他所生活年代的三峽風土人情。

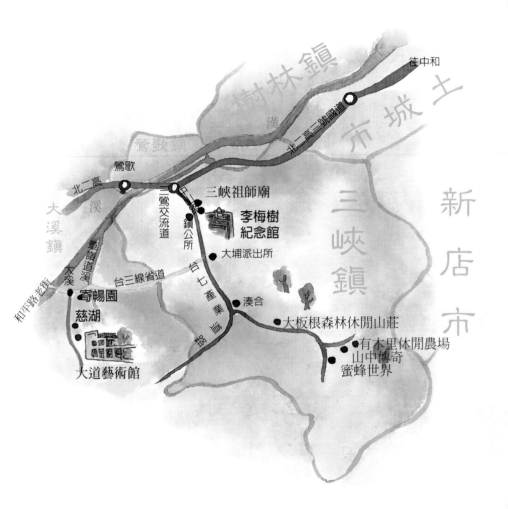

往中和

樹林鎮

漢

鶯歌鎮

市城土

新店市

大溪鎮

北二高

鶯歌

三峽祖師廟

北二高二號國道

三峽鎮

李梅樹
紀念館

三鶯交流道

鎮公所

大埔派出所

重劃道溪

大溪

台三線省道

台七產業端路

湊合

大板根森林休閒山莊

和平路老街

寄暢園

慈湖

有木里休閒農場
山中傳奇
蜜蜂世界

大道藝術館

走 透 透 地 圖

土生土長且一生絕大多數歲月都投注在三峽的李梅樹，在他八十一年的一生中，曾先後隨遠山岩和石川欽一郎學畫，廿五歲入選台展，而後和陳澄波一起赴日，考進東京美術學校，返台後與畫友創辦台陽美術協會，曾當選台灣實施地方自治後的第一任縣議員，也曾任教於文化大學美術系，並創藝專雕塑科，而他最爲人津津樂道的事蹟，就是從四十六歲接下三峽祖師廟第三次重建工程的主任委員工作後，就精心雕琢這座三峽當地信仰中心歷數十年，且非死而後已，直到現在，三峽祖師廟仍未竟全功。

三峽

祖師廟
李梅樹紀念館

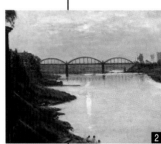

長福巖清水祖師廟很早就是三峽當地人
的信仰、經濟、社會中心，創建於清
乾隆卅四年，三峽祖師廟曾因大地震塌毀而
重建，也曾因日軍縱火而燒毀，這場祝融浩
劫，緣起於一八九五年，也就是清光緒廿一
年，三峽組成「三角湧義民營」抵抗日軍侵
台，雖有隆恩河大捷、分水崙大捷，日軍隨
即展開猛烈回攻，並在鎮壓之後採取報復性
屠殺及縱火焚街，繁華街景在數小時間灰飛
煙滅，遑論民宅或寺廟；不獨三峽祖師廟，
現今被稱爲三峽老街的民權街、和平街、仁
愛街和中山路，也是當年焚燬後重建，屬於
一九一六年「市街改正」後的面貌。

李梅樹在光復後負責三峽祖師廟第三度
重建工作，將唐朝以來中國傳統的建
築與日本的技法加以融合應用，而使祖師廟
被日本人譽爲台灣的「日光東照宮」，從一
開始他就獨排眾議，主張有計畫、不計時間
的整修祖師廟，不僅自己畫設計圖，也到全
省各地網羅優秀匠工，因而祖師廟留下了李
松林、黃龜理等木雕藝師的作品，石雕與線
刻，更是除李梅樹所繪手稿之外，還集合了
林玉山、郭雪湖、陳進、陳慧坤、傅狷夫、
書法家于右任、林柏壽等人手稿刻成，結合
民間藝師和學院書畫菁英，而使祖師廟宛如
「民間的藝術殿堂」。

地方事務的參與，使李梅樹的繪畫藝術
不自覺轉向，故鄉景物取代純粹風
景，人間兒女取代裸身女郎，三峽人看李梅

樹畫作當備覺親切，因為原就是身邊景物，而畫中模特兒更多是李梅樹的親朋好友，活生生存在於三峽的人，幾年前台北市立美術館舉辦李梅樹作品展，特別請畫中模特兒現身說法，時隔五十年，原本妙齡少女都已生華髮，畫作卻留下她們永恆的身姿。

李梅樹紀念館的布置也以此切入，部分畫作前方擺設了作畫時的家具背景，以協助觀眾返回當時時空，細看展品，也會發現李梅樹是極其細心謹嚴的人，以致他求學時的筆記本、證件、獎狀、乃至收據、信件、書簡都保留得相當完整，也提供了研究者豐富的佐證，紀念館將他為太太所繪的繡花稿，和祖師廟中石柱的花鳥圖案相印證，則是頗為有趣的對照觀點。

【！】清水祖師是泉州安溪移民帶來家鄉的守護神，北台灣最具規模就是淡水、萬華和三峽，而以三峽祖師廟最悠久，相傳祖師爺的鼻子會在天災地變前掉下來以示警，因而又有「落鼻祖師」之稱；每年農曆正月初六祖師爺誕辰，以三峽祖師廟的祭典最具規模，壯觀的「神豬競賽」招來水洩不通的人潮，是三峽一年中最熱鬧的一天，畫家李梅樹也曾畫過這般景象。

1 李梅樹油畫《小憩之女》
2 李梅樹油畫《三峽春曉》
3 李梅樹教授與親自雕刻的祖師廟三川門雄獅石雕合照。
4 李梅樹畫中模特兒多是周遭親朋好友。
5 三峽祖師廟藻井。
6 祖師廟龍柱精雕細琢。
7 廟前石獅子栩栩如生。
8 三峽祖師廟宛如民間的藝術殿堂。

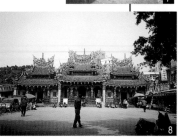

10

9

三峽

三峽老街

三峽老街

大板根、有木里

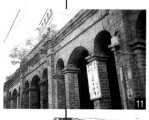

11

12

13

博物館附近走透透‧兩天一夜行程建議

第一天：參觀李梅樹紀念館—三峽祖師廟、老街巡禮—夜宿有木里休閒農場

第二天：寄暢園一遊—造訪大道藝術館—大溪老街巡禮—石門活魚三吃

李梅樹的三個兒子對紀念館都投入相當多心力時間，且強調紀念館並不在歌功頌德，而是提供美術教育的推廣管道，因而相當鼓勵學校團體設計教學單以協助學生進一步認識，目前館方和三峽、鶯歌的文化及遊憩點合作策畫了「走尋三鶯——三峽、鶯歌深度之旅」，以祖師廟、三峽老街和李梅樹紀念館和鶯歌的「傑作陶藝」、「市拿官窯」，以及「潘潘陶藝推廣中心」，結合擁有低海拔熱帶雨林的「大板根森林休閒山莊」，推出幾種套裝行程建議，並以付費導覽的方式進行。

覺得鶯歌陶藝發展已過度商業化的人，不妨試試其他選擇，三峽周邊可以連結不少具有特色的城鎮，三峽老街、祖師廟和李梅樹紀念館當然還是二天一夜遊的首日重點，目前在保留方案中還因容積率問題談不攏而處於半擱淺狀態的老街，即使有昔日風華也還是多了幾分滄桑，紅磚拱廊和帶有西方和日本影響的牌樓，仍是頗具特色；仔細看，不少匾額都是染坊，顯現出三峽曾經有過的染業風光，再加上提煉樟腦和製茶，可以想見三峽曾具有的產業重量級地位。

126

遊罷三峽街區，當然不能錯過山城的山林之美，除了挿角溪畔「大板根」，大豹溪上游的「有木里休閒農場」也頗爲熱門，由農委會、台北縣政府和三峽鎮農會將區中的數個農家合組成多元化的農場，而以「山中傳奇」養鱒場爲首，「山中傳奇」提供了解鱒魚生態的管道和露營、烤肉、住宿等設施，「蜜蜂世界」則展示蜜蜂生態和蜂蜜農產品的製作及防蜂示範，並有觀光柑橘園、果子狸養殖場、土鷄場和蘭園等，尤以藤類植物葉片沖泡的「白茶」最爲特殊。

翌日趨車轉往大溪，由大豹產業道路到湊合接台七乙線，再到大埔左轉台三線省道，前往大溪途中，會經過「鴻禧大溪山莊」，此地雖以李登輝愛打小白球而聞名，但並非全如外界所想那般神秘尊貴，收藏家張允中在此開設的「寄暢園」就仍對外

【？】染業：三峽近山一帶生有「菁樹」，可以製爲染料，過程通常是先把菁樹倒在大坑中自然發酵、流出湯汁，再丟進大桶加水不停攪拌到菁料完全溶解，就可以染布。染布需經煮、浸、滌、曬、繃、碾等步驟，三峽溪就是漂洗、晾曬染布的最佳場所，再加上河川航行之利，三峽的染布貿易曾經遠征到大陸福建、上海一帶，成爲清代北台灣最重要的染業中心之一。

9 三峽老街上的舊東西引思古情。
10 細緻的牌樓依稀可看出舊日的風光。
11 三峽老街的紅磚拱廊別具味道。
12 老街上的匾額猶存舊日繁榮風光。
13 由長福橋望向三峽橋。
14 三峽往大溪途中的油菜花田。
15 大板根森林休閒山莊。
16 大道藝術館。
17 寄暢園館前草地。

開放，數百坪展示空間中，中西骨董文物琳
瑯滿目，有如藝術品百貨公司，高低檔次都
可各取所需，日式中庭庭園造景之外，法國
雕塑家拉朗幾可亂真的綿羊散布在館前草地
上，更帶來悠閒的田園氣息，最值得推薦的
其實是餐廳的客家風味菜，尤其招牌刈包的
入口即化，那才真是總統級！

午 餐後的目的地是慈湖，非為謁靈，而
是有個新興的社區現代藝術中心在此
落腳，「大道藝術館」的形態頗為特別，不
是闢出展覽室掛畫展示，而是定期更換駐館
藝術家，提供藝術家工作室以居住、創作，
而晴天好日時，周遭扶疏的林木，拔起草來
餵樹下的黑羊、坐在咖啡座上發呆，或騎乘
自行車御風而行，鄰近頭寮大埤的地緣，周
邊豐富多元的休閒資源，不愁無處散心。

如 果太陽還沒下山，趕得上到大溪老街
走一趟，就可以和三峽老街兩相輝
映，時代相近風格相仿，都屬於民初大正型
建築，類似者還有新竹舊湖口老街；到了大
溪，立刻聯想到的當
然還有黃日香的豆
干，如果還有人嘴饞
想吃石門水庫附近的
活魚三吃也沒問題，
做好塞車的心理準備
就是了！

18 大溪基督教長老教會。
19 比起三峽，大溪老街多
了一分工整與秩序。
20 大道藝術館不定期推出
駐館藝術家作品。
21 大道藝術館周圍休閒資
源豐沛。
22 到石門水庫少不了吃頓
活魚大餐。
23 大道藝術館裝置藝術。

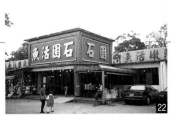

■李梅樹紀念館
地址：台北縣三峽鎮中華路43巷10號
電話：(02)2673-2333
傳真：(02)2673-6077
開放時間：星期六、日及例假日，
10:00-17:00
清潔費：每人50元，團體40人以上每人
40元

■三峽老街
森木坊：(02)2671-3639，三峽秀川街88
號
聚雲藝術坊：(02)2672-5916，三峽民權
街92號
三峽元春行，(02)2671-1471，三峽民權
街109號

■鶯歌陶藝
傑作陶藝：(02)2679-6166，鶯歌中正一
路379號
市拿官窯：(02)2679-2102，鶯歌中正一
路223巷19號
潘潘：(02)2678-9677，鶯歌尖山埔路75
號

■三峽山區休閒食宿
大板根森林休閒山莊：(02)2674-9228，
三峽插角里80號
山中傳奇：(02)2672-0758
蜜蜂世界：(02)2672-0362

■奇暢園
地址：桃園縣大溪鎮永福里日新路15號
電話：(03)387-5866
因鴻禧大溪山莊的門禁較為嚴密，通過
守衛時，明確說出目的地是「奇暢園」
就能放行，另，奇暢園的餐廳採預約
制，最好先訂餐，且人數最少四、五人
較方便合菜配搭。

■大道藝術館
地址：桃園縣大溪鎮福安里5鄰頭寮3-5
號
電話：(03)387-7110，378-8113
傳真：(03)387-7109
網址：http://www.finetai.com.tw
E-mail：eutopia@ms21.hinet.net

有時記憶來自於嗅覺，樟腦油總讓人聯想起三義，即使樟腦產業已成昨日黃花，樟木特有的氣息還是隨著木雕迷漫在這山城，像高速公路的濃霧路段般讓人印象鮮明，也畫下了三義和木雕永遠的等號；木生於土而土火化為陶，三義之旅因而可以是木與陶的豐富對話，為山城揉入更多人文氣息，封存住土味十足的台灣。

木情陶緣的結盟

三義木雕博物館

從事雕刻業的人口近千人，兩百餘家雕刻店有些已傳到第五代，近年還有木雕業者陸續搬到三義靠攏「歸隊」，「木雕博物館」成立之後，木雕已然成為三義的表徵，連帶藝術造街運動造就出緊鄰的「神雕邨」，以傳統木雕發展為文化觀光的資源，都顯示了地方產業再出發的企圖，三義自民國初年就已興起的木雕業，在幾度興衰後又再現契機。

三義的木雕光景其實起於無心插柳柳成蔭，在三義的樟腦產量高居全台之冠的年代，只砍樹幹不取根，長年留在地下的樹根任白蟻築巢蛀蝕，當時有位農民吳進寶，在墾山採藥時無意中發現外露的樹根美感獨特，挖回加工處理成天然屏風，到他家作客的日本人江奇大為驚艷，而引來日人爭相訂購，奠下三義木雕王國的根基。

和日本的木雕貿易往來雖然是三義發跡崛起的機緣，但也因觀光產業取向而使三義木雕數十年來難脫工藝品性格，日復一日雕刻大同小異的達摩、彌勒佛和樹頭原木桌加工，嚴格來說，三義的木雕層次和木雕藝術創作的格局是大有落差的，也構成三義木雕工作者在傳統與現代、理想與現實中矛盾衝突，但視之為一項產業發展，三義的木雕史確實也構成一頁篇章。

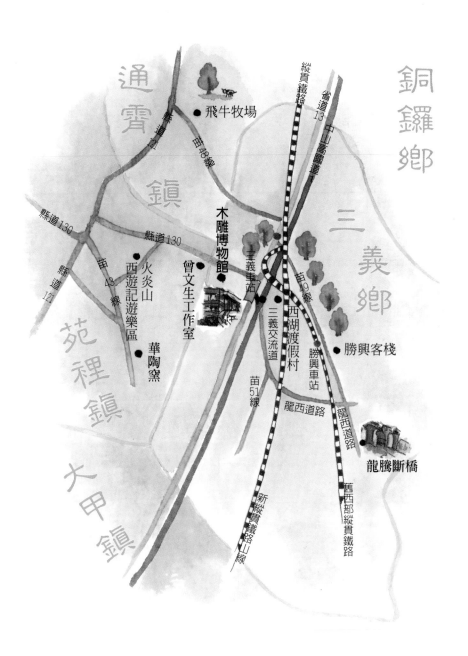

銅鑼鄉

通霄鎮

三義鄉

苑裡鎮

大甲鎮

縱貫鐵路

省道13

中山高國道

飛牛牧場

縣道121

苗48線

縣道130

縣道130

苗43線

縣道121

火炎山西遊記遊樂區

西遊記遊樂區

華陶窯

木雕博物館

曾文生工作室

三義車站

苗49線

西湖渡假村

三義交流道

勝興車站

勝興客棧

苗51線

龍西道路

龍西道路

龍騰斷橋

新縱貫鐵路山線

舊西部縱貫鐵路

走透透地圖

三義

木雕博物館

華陶窯

「木雕博物館」作為苗栗縣立文化中心特色館，層級屬於縣府管轄，經費與編制都是難免面臨的課題，但這座台灣地區唯一以木雕為專題的公立博物館，對有心了解木雕的人，不失為可從木雕的源流演進、章法技巧乃至作品賞析，多方面認識木雕的管道，每年配合「裕隆藝文季」舉辦的「金雕獎」，則大有提振木雕士氣、鼓勵創作之效。

佔地一千五百坪的木雕博物館，涵納木雕在世界各地的不同面相，一樓的「鬼斧神工、中國造像」及「土著民族木雕」單元，分別闡述各地區民族的木雕初始面貌，及木雕在中國的發展源流，二樓以「台灣木雕藝術」為主題，從原住民木雕、建築家具和宗教木雕、三義木雕乃至現代木雕新貌，作全面呈現；地下樓的「體驗木雕之美」和「木雕工藝教室」，則讓觀眾可以體驗木材和其他材料的不同、紋路走向和取材時該如何選擇，並認識不同種類的木材、工具、技法、塗裝等。

走出博物館，廣場前方的「詩路」是「裕隆藝文季」所留下別出心裁的設計，閱賞詩句的同時也攬入了小丘上俯瞰山城的秀麗景致；緊鄰博物館的「神雕邨」，群聚的木雕工作室和店家更是活的木雕教室，不但現成產品琳瑯滿目，也時見木雕工作者當場製造木雕的過程；除了這條配合「木雕博物館」而造街的木雕區，省道水美

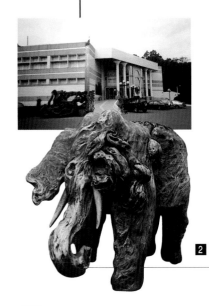

2

3

4

5

6

路旁林立的木雕店也是大本營，品茗茶桌、老家具翻修、或神佛雕像、木製生活用品、紀念品堪稱包羅萬象。

木生於土而土火化爲陶，三義之旅可以是木與陶的豐富對話。

「華陶窯」宛如火炎山中的清新明珠，曾經到訪的人都會愛上那份人與自然和諧共生的人文氣息，即使只是呆坐鎮日，看清風拂柳而樹影輕搖，紫色酢醬草旁樸厚的陶器盛裝著水芙蓉，人的聲音越小而大自然的聲音越大，心情如水下的魚般悠遊，這是個造陶的所在，但卻能讓現代人久已失感的心靈重新柔軟。

最早只是想爲花尋找相速配的花器而創設陶窯，十餘年來陳文輝和陳玉秀夫婦卻一步步打造了新桃花源，紅磚黑瓦的住家和工作室爲基礎，因來訪者衆而擴展出餐廳和手捏陶教學區，加以植有四百多種台灣原生植物的「台灣

【！】總廠位於三義的裕隆汽車，每年十月和苗栗縣立文化中心合作「裕隆藝文季」，有各項木雕與藝文活動，在木雕博物館前還規畫了「詩路」，可以注意相關活動訊息。苗栗縣立文化中心：(037)352-961。

1 木雕博物館一樓介紹中國雕刻發展史。
2 木雕博物館占地一千五百坪。
3 苗栗三義木雕街。
4 裕隆藝文季的詩路為苗栗添加詩意。
5 華陶窯裡處處可見巧思。
6 在忘機亭裡暫別俗事煩惱。
7 華陶窯宛如火炎山中的清新明珠。

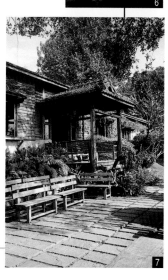

7

三義

原生植物標本園」，在這裡捏陶、賞蘭喝欖仁茶，細品相思木的落灰飄落在陶器上生成耐人尋味的釉色，自「忘機亭」道別大安溪的落日，以眼耳鼻口心深刻體驗到的是台灣人逐漸遺忘的台灣之美。

博物館附近走透透・兩天一夜行程建議
第一天：華陶窯知性之旅一日遊
第二天：參觀三義木雕博物館及神雕邨─勝
　　　　興客棧享用客家菜─勝興車站及
　　　　舊山線鐵道巡禮─龍騰斷橋健行

這趟感官之旅必須早早做好安排，華陶窯不接受十天前以內所做的預約，未經預約更是謝絕參觀，不過只要做好預約，華陶窯會敲鐘擂鼓迎賓，並在從上午十時到下午四時的「華陶窯知性之旅一日遊」中，安排了喝茶、賞遊植物園及植物解說、惜花連盆或相思台灣錄影帶欣賞、大碗公吃鄉土菜、手拉胚或手擠陶示範、柴窯介紹、玩陶捏泥巴等充實活動。

解決住宿問題可選擇附近的「西湖渡假村」或「飛牛牧場」，前者多樣化的遊樂設施、後者以乳牛養殖為主的酪農村特色，都非常適合親子同遊，想嘗試更有人文風味的住宿經驗，可以一試陶藝家曾文生在苑裡提供的民宿，四合院建築真是都市人久違的鄉土味。

12

三義木雕博物館和木雕街可以作為兩天一夜遊的第二天行程重點，祭五臟廟則絕對不能錯過客家菜，苗栗為數不少的客家人保留了客家老奶奶的口味，道地的福菜、鹹豬肉、客家封肉、梅干扣肉、客家小炒、薑絲大腸，都會讓人食指大動，距三義不遠的「勝興客棧」，則因建築與菜色都風味獨具，而成苗栗客家菜的當紅炸子雞，經常高朋滿座蔚為一景。

13

作為台灣西部縱貫鐵路線的最高點，海拔標高402326公尺的勝興車站，在山線鐵路雙軌工程完工後已功成身退，九十多年歷史的老站房，卻在懷舊復古風中重現第二春，苗栗、台中兩縣縣長，曾在山線切換前夕搭乘舊山線火車，並跨縣簽署備忘錄，表達開發和維護舊山線的決心，此舉使舊山線沿線景點重見生機。

14

如今有不少遊客特地到小小的勝興站尋幽探古一番，車站斜對面的「勝興客棧」更佔地利之便，世居於此的劉家阿公，挑回龍騰斷橋的廢磚建成這座老屋，六十多年後行情轉俏，兩三年前劉家新生代開起自家廚房般的餐廳，客人自

8 木雕街上可看到師傅當場製造木雕。
9 華陶窯手拉坯示範。
10 神雕邨裡有許多木雕工作室。
11 造訪苗栗絕不可錯過道地客家菜。
12 勝興客棧不是客棧而是餐廳。
13 勝興車站原為西部縱貫鐵路最高點。
14 勝興原名十六份。
15 時刻表依舊在，火車卻不再進站。

15

三義

勝興客棧　龍騰斷橋

己到木製飯桶添飯，香噴噴的客家家常菜用缺口的碗公盛了就端出來，用多種藥草熬出來的「古點草雞湯」黑烏烏卻健身補肝，免費奉送的梅子酒、蘿蔔乾和糍糝，更攏絡了來客的心。

從三義到勝興這段路沿途的樟樹和稻禾，不負「綠色隧道」封號美名，湯足飯飽後更可試著走五十二公里的路一訪「龍騰斷橋」，勝興火車站旁列有鄰近健行步道指示圖，可通往「鯉魚潭」、「關刀山」或「情人谷」，「龍騰斷橋」是體力、時間都較可行的選擇，而且一路上恬靜的鄉野風情，很能讓人心曠神怡，待得行到斷橋處，荒煙蔓草間，斷橋龐大而殘頹的廢墟美感，將是兩天一夜遊的震撼註腳。

【？】龍騰斷橋：三義重要古蹟，一名「魚藤坪斷橋」，龍騰舊稱魚藤，傳說鯉魚潭有魚精為害，鄉民因而在龍騰遍植魚藤，並將東面高山取名「關刀山」，取關刀山斬魚藤之意而鎮壓魚精，光復後才改名龍騰。
龍騰溪橋的興建，最早可追溯到民國前十年，日本人為便利樟木運輸，而在大安溪的支流龍騰溪築鐵路橋，但在民國廿四年四月廿一日凌晨，發生台中、苗栗一帶有史以來最大規模地震，苗栗有一千三百餘人罹難，傷及四千多人，更有千餘戶住宅、兩千五百多棟其他建築全毀，龍騰溪橋也僅留下壯觀的拱型橋墩，成為舊山線鐵路沿線的著名景觀。

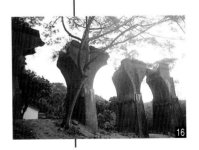

16 龍騰斷橋是舊山線鐵路沿線的著名景觀。

17 苗栗附近一脈恬靜淡野的鄉村風情，很能讓人心曠神怡。

18 西湖渡假村

19 木雕街到處都有木雕製品販售。

■ 木雕博物館
地址：苗栗縣三義鄉廣盛村廣聲新城88號
電話：(037)876-009
開放時間：周二至日 10:00-17:00
票價：全票 50 元，半票 30 元
交通：高速公路下三義交流道，台 13 線往北轉苗 130 線往西，見到「木雕博物館」指標左轉，到廣聲新城即達

■ 華陶窯
地址：苗栗縣苑裡鎮南勢里 2 鄰 31 號
電話：(037)743-611~2
傳真：(037)743744
開放時間：未經預約謝絕參觀，每周三公休
預約每日名額 300 人，額滿即不受理，且不接受活動前 10 天以內的預約，假日僅接受 40 人以上團體，平常日預約滿 40 人即開放，個人參加者採併團方式安排解說
費用：假日每人 825 元，平常日每人 675 元，含稅、午餐、陶土及解說，團體每滿 41 人招待 1 人，小孩 2 歲以上全額收費，作品寄燒費及運費、拉胚機使用費等另計。

■ 勝興客棧
地址：苗栗縣三義鄉勝興村 14 鄰勝興 72 號
電話：(037)873-883 或 872-077
招牌菜有「客家小封」、「客家小炒」、「薑絲大腸」、「古點草雞湯」、「月見昭和草」等。

■ 西湖渡假村
地址：苗栗縣三義鄉西湖村西湖 11 號
電話：(037)874-656
交通：三義交流道下高速公路，左轉即達

在新竹、后里、豐原、台中等地搭新竹客運往三義班車，在「西湖口」站下車，步行 5 分鐘可達
佔地 30 公頃，以歐式景觀花園及親子遊樂設施為主，並提供住宿。

■ 飛牛牧場
地址：苗栗縣通霄鎮南和里 166 號
電話：(037)782-091
交通：行 1 號省道到通霄後，經 121 號縣道往西十分鐘可達
在苗栗市搭乘苗栗客運福興線班車，在「山腳下」站下車，往山上走 3 公里到達牧場
可參觀牧養乳牛、擠牛乳等，在火炎山下還有一片保安林，並有蜜源植物吸引蝴蝶翩飛，住宿需事前訂房、訂餐。

■ 曾文生工作室
地址：苗栗縣苑裡鎮焦埔里 2 鄰焦埔 23 號
電話：(037)740-775
因是民宿性質，請先電話洽詢預約，以示尊重並免撲空。

137

在博物館只有古物、藝術品和觀眾默默相對的年代，許多人確實害怕上博物館，因為和櫥窗裡的展品話不投機半句多，誰也沒想到，有一天博物館會「好玩」到躍居國人旅遊去處榜首，博物館可以用觀眾喜歡的方式、用觀眾能懂的語彙和觀眾互動對話，台中的國立自然科學博物館確實最早展現這方面的可能，治好了大眾的博物館恐懼症，而且藥效不分男女老少。

寓教於樂知博物

國立自然科學博物館
金氏世界紀錄博物館

早在二十餘年前，博物館經營管理在國內都還漫無章法的年代，政府就做出了十二項建設計畫大綱，決定在各縣市設文化中心、遷建中央圖書館、建造兩廳院等，也確認要建立自然科學、科學工藝、海洋等三座博物館，科博館是最早實驗的白老鼠，在當時，少有人知道要如何打造一座非藝術類的博物館，傳統的靜態展示顯然派不上用場，兩度出國考察取經之後，專家學者逐漸理出頭緒，科學博物館要「動」起來，至於怎麼動？那就真是「科學」了！

科博館的互動式特色，為國內博物館帶來先趨示範，相形之下，遠來的和尚念起經來就較不受典律規限，和科博館以台中港路相接的「金氏世界紀錄博物館」，挾金氏世界紀錄盛名而來，商業娛樂性質較濃，但不失為寓教於樂認識大千世界的管道。

金氏世界紀錄博物館的案例，如果能給國內帶來他山之石作用，無非在於，即使是商業行為或是產業結構，只要善於累積資源、轉化為活潑的教育呈現，都可能發展為具潛力的博物館，放眼世界，Levi's牛仔褲、Swath錶、柯達、可口可樂…，都有館為證，而台灣也越來越看得到這類博物館或外來或本土的痕跡，博物館的世界，正是這樣的大千世界。

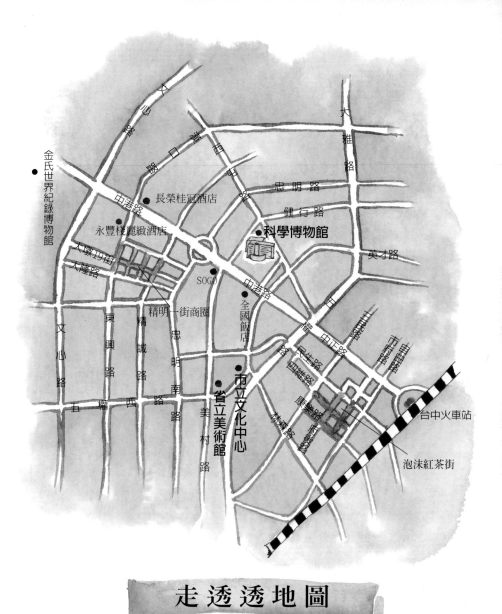

走透透地圖

自第一期的「太空劇場」和「科學中心」於一九八六年開幕，到第二期的「生命科學廳」、乃至第三、四期的「中國科學廳」、「環境科學廳」於一九九三年啓用開放，科博館作爲全國第一座科學博物館，打造這兩萬六千平方公尺空間已耗費四十八億九千萬台幣。

台中

國立自然科學博物館

1

科博館目前仍繼續興築巨大的熱帶雨林玻璃溫室，如此不惜成本的投資，主要用意就在提昇社會整體對科學的認知，而科博館也將「人類在科學的成就」和「人與自然」的觀念，用紅外線感應、觸碰設計、顯微觀察等各種互動式展示手法打入人心，科博館的幾座劇場更一直是熱門大賣點。

內部傾斜三十度，直徑廿三公尺的半球形設計，「太空劇場」配合星象模擬和全天域電影放映，讓觀眾有如身歷其境；「立體劇場」利用七千瓦強光，以每秒廿四格的速度帶動影片，並有卅二部幻燈機交互放映，只要戴上偏光眼鏡就可以享受立體世界；「鳥瞰劇場」的觀眾由上方十二公尺高度觀看下凹的球形螢幕，就有如飛鳥俯瞰；以八十三部幻燈機、十部放影機和五台雷射光交互投影至一個三百六十度的環形大銀幕，和二十個可隨時移位升降的小銀幕，「環境劇場」讓觀眾宛如穿梭於不同的生態場景。像這類環形銀幕劇場，欣賞要訣就是盡量找上下左右都適中的位子，以使影像折射和音效都可以達到最佳平衡狀態。

科博館也為觀眾設計了不同的參觀行程，半日遊可自館內的四期規畫主題中，依照喜好只取部分觀賞，全日遊則可參觀每場各一小時的太空或立體劇場，而後按「生命科學廳」、「中國科學廳」、「地球環境廳」、到各特展室而後結束行程。

2

3

想更有效率認識科博館的展品，可以多花五十元租用數位式語音導覽，讓貼身導遊在兩小時間，帶你賞覽七十項精華展品；科博館規畫了家庭卡優惠辦法，鼓勵親子同遊，老師或家長想引導小朋友不只看熱鬧，也能看門道，不妨利用科博館設計的「參觀活動單」，在賣店可以十元一份買到，透過遊戲、問答以深入觀察展品，互動間更能增進親子感情。科博館的網站上提供了更進一步的相關資訊，也能利用網站中的「遠距教學」單元，學習認識台灣的樹蛙、海參和蝴蝶，有聲音有影像，宛如置身自然。

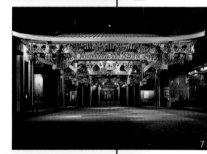

【！】科博館設有各種預約辦法，善加利用可節省時間，團體預約需滿20人以上並於20天前以電話聯絡，星期日及國定假日則除勞工團體外，不受理團體預約；個人預約需於前7天內，上午9:00至下午4:00止電話辦理預約，每人每通電話限4張，額滿為止，當日不受理預約，開演前半小時至預約處憑證取票，逾時棄權。劇場個人預約電話為：080-432-307、080-432-308，劇場團體預約及觀眾諮詢服務電話為：080-432-310、080-432-311，展示場導覽解說團體預約電話則是：(04)322-6940轉289。另，科博館售票採電腦聯線，自上午8:50至下午4:20為售票時間，每個售票窗口都可購買各種入場券，觀賞劇場需提早10分鐘排隊準備入場，開演後不能進場，90公分以下兒童也不能進入太空劇場。

1 科博館前的林蔭大道。
2 科博館以提昇台灣民眾對科學的認知為目標。
3 生命科學廳的哺乳動物區。
4 恐龍化石區深受小朋友喜愛。
5 科博館簡介摺頁。
6 水運儀象台是以水為動力的天文鐘。
7 萬福宮充份展現了接榫木構建築的繁複華美。
8 漢俑說明古代中國人對死後世界的重視。

台中

金氏紀錄博物館

國立自然科學博物館

科博館販售自然科學相關書籍禮品的販售部常令愛好者流連，館外的草坪綠地也極獲台中市民青睞，假日闔家出遊場景，為科博館營造出輕快愉悅的氛圍，日後「植物公園區」完成後，有熱帶雨林、季風雨林、隆起珊瑚礁及北中南低海拔生態區等，將更為可觀，消磨整日絕非問題。

一九九六年一月開館，台中的「金氏世界紀錄博物館」是亞洲唯一分館，雖然以正規博物館的標準來看，金氏紀錄博物館的商業氣息嫌重，但較之於一般遊樂園區，金氏紀錄具有環宇蒐奇的特質，高兩百七十二公分的世界第一長人、只有五十五公分的最矮的人、生了六十九個寶寶的多產媽媽……，驚訝世界無奇不有之際，還是頗能增長見聞、寓教於樂。

金氏世界紀錄博物館的主題展示館，以一本倒覆的金氏世界紀錄叢書為造型，十萬個金氏世界紀錄中，有八萬個屬於大自然的紀錄，兩萬個與人類相關的紀錄，則記載了特殊的人、人類毅力、努力及創意的表現，像金氏紀錄館就曾邀請非常「鐵齒」的印度人納林得辛來台，他用牙齒就能拖動火車或十四噸的大巴士，金氏紀錄館每逢情人節也都會發動情侶擁吻活動，透過節慶活動設計匯聚人氣，也設計大聲公、搖呼拉圈等「金氏擂台」挑戰各方好漢，果然開館的第一年，遊客就突破百萬人次，連英國總會都感意外。

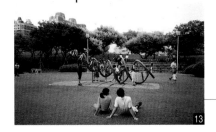

走訪金氏紀錄館，可先到服務中心集合，由導覽人員帶領參觀園區內的展示，中、英、日語之外，講台語、客家話嘛會通，藉由解說更增進了解紀錄背後的故事而增添樂趣，園區分為人文、動物、地球科學、運動等主題館，也設有電影館和表演館，播放電影及邀請金氏世界紀錄保持者來台表演，戶外主題公園則陳列金氏紀錄保持者的造型；遊客感興趣的不但是紀錄內容，建築物造型也頗獲青睞，除了倒覆的金氏世

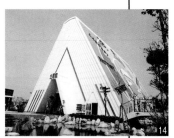
14

15

16

【？】金氏世界紀錄：Guinness有段時間中文譯名為「健力士」，後又改回為「金氏」，較為大家熟知。1951年，英國金氏公司總經理畢佛斯休特爵士因目睹友人爭論「什麼才是歐洲飛得最快的鳥？」而突發奇想，認為可以成立具公信力的見證中心，以解決各項生活上有趣的爭議，1955年第一本《金氏世界紀錄大全》誕生，而今已躍為僅次於聖經的第二大暢銷書，全球銷售量超過7900萬本。

1984年倫敦成立首座「金氏世界紀錄博物館」，將金氏世界紀錄立體化，台灣是全世界第6座分館，也是亞洲唯一申請金氏世界紀錄的見證中心，目前台灣登上金氏世界紀錄有全世界最大的積木（信義計畫區中，但已燒毀）、最長的三明治（高雄市政府帶領2000名學童在中正體育場做出）、最大的燈（1997年台北燈會主燈）等。

9 在中國陰陽理論中，人體是與天呼應的小宇宙。
10 科博館人員生動的導覽令小朋友們目不轉睛。
11 科博館網站首頁。
12 遠距教學的影音資訊讓學習更有趣。
13 科博館外的綠地是闔家遊憩的好去處。
14 主題館外觀是一本倒覆的《金氏世界記錄》。
15 站在世界第一長人身邊大家都是小不點。
16 能以牙齒拉動飛機的「鐵齒」先生。
17 究竟要多少人的體重總和才拼得過他呢？
18 金氏擂台歡迎各方好漢來挑戰。

17

18

台中

金氏世界紀錄博物館　精明一街特色商圈

界紀錄書，軟片造型的售票口、魔術方塊的紀念品中心、化妝室是個大足球、電影館是一座四層樓高的大電腦、餐廳則是個直徑八公尺、高五公尺的大漢堡，還撒著芝麻、夾著生菜，志在叫人食指大動！

博物館附近走透透・兩天一夜行程建議
第一天：國立自然科學博物館一日遊─走逛精明一街
第二天：參觀金氏世界紀錄博物館─泡沫紅茶街之旅

科博館一年三百多萬參觀人次的超人氣，已將科博館周遭帶動為繁榮商圈，咖啡餐飲、書店、個性商店雲集，休閒生活機能相當完備，但真正被津津樂道的「台中奇蹟」，卻還是不遠處的精明一街。

就在大墩十九街、東興路、大隆路和精誠路之間的精明一、二街，以「台灣商務中心大樓」的一樓店面為主，因「世代畫廊」的發起，而統一招牌，規畫出長約百公尺的行人徒步區，而店家除「春水堂」泡沫紅茶，也多為咖啡館、服飾精品店，徒步區上的露天咖啡座經常座無虛席，營造出歐風休閒氣息，吸引了不少朝聖者，甚至還有外地人來觀摩「取經」，如今雖然畫廊已搬離，精明一街商圈的風格卻已鮮明，也時被引為社區營造的佳例。

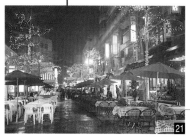

泡 沫紅茶和咖啡塡不飽肚子，精明一街
周邊卻也餐廳林立，而且也頗具異國
風情，「岩島燒」爲日式串燒居酒屋，「風
格」義大利餐廳的麵包有口碑，「靑蛙」走
墨西哥料理路線，「帕帕咪雅義式廚房」可
自選醬汁和手工麵條搭配，是義大利麵愛好
者的內行去處。

台 中各等級飯店旅館一應俱全，科博館
附近的台中港路邊，聚集的則多屬
「高檔」層次，老字號的「全國飯店」之
外，還有「長榮桂冠酒店」、「永豐棧麗緻
酒店」等，高速公路台中港路交流道附近有
不少汽車旅館，則提供了經濟實惠的住宿選
擇，也較鄰近金氏世界紀錄博物館。

翌 日暢遊金氏世界紀錄博物館後，不妨
走訪台中的金氏紀錄一景──十來家泡
沫紅茶店聚集成區的盛況。誠然泡沫紅茶的
經濟實惠消費是快速流行的主因，大陸、香
港有些地方甚至還以
「波霸奶茶」作爲台
灣口味的代表，但就
算戰國百家齊鳴，台
中泡沫紅茶不但是開
山祖師爺，也還是以
各具特色的布置風
格，穩坐盟主地位。

翻 開台中泡沫紅
茶史，發源地

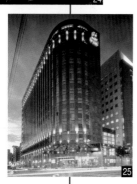

19 陽羨春水堂是台中泡沫
　紅茶的始祖兼龍頭。
20 精明一街的店家招牌都
　採統一風格。
21 露天茶座的夜晚有另一
　番情調。
22 精明一街也有許多異國
　菜可選擇。
23 居酒屋的裝潢別具風味。
24 夜色中的長榮桂冠酒店。
25 新加入科博館周邊的永
　豐棧麗緻酒店。

台中

泡沫紅茶街

當屬四維街的「陽羨茶行」(也就是現在的「春水堂」)，在這個中小學密集的文教區，以茶代酒，像搖雞尾酒一樣搖出來的泡沫紅茶，風靡了學生群，歷十餘年威力猶強，陽羨春水堂如今已連鎖店林立，後起之秀不遑多讓，台北看得到的很多泡沫紅茶連鎖店，也都是台中「北伐」，而在府後街、四維街、民生路一帶，爭奇鬥艷的泡沫紅茶店，儼然已蔚成「泡沫紅茶街」。

泡沫紅茶可視為台中特殊區域文化，「春水堂」走中國古典風、「阿Q」茶坊庭園造景綠意盎然、「暘欣茶坊」以日據時代倉庫改裝成古堡、「鬥茶」的戶外吧台彩色瓷磚醒目，「東籬複合式茶坊」則採便利速食方向，也有擁護者，而不止學生，泡沫紅茶街的主顧也不乏上班族、業務員小歇，想約朋友聊天殺時間，泡沫紅茶店有風情又實惠的特色，還真是擋不住的魅力。

26 日據時代倉庫改裝的暘欣茶坊。
27 鬥茶的吧台設計別緻。
28 阿Q茶坊的庭園造景風情怡人。
29 每間茶坊都以不同特色吸引客人。

■ 國立自然科學博物館
地址：台中市館前路1號
電話：(04)322-6940
網址：http://www.nmns.edu.tw/
開放時間：周二至日，9:00-5:00
周一休館，逢國定假日或補假照常開放
除夕、年初一固定休館。
票價：展示場—全票100元、團體每人
70元、學生團體每人50元。科學中心—
全票20元。太空劇場—全票100元、團
體每人70元、學生團體每人50元、家庭
卡觀眾70元。立體劇場—全票70元、團
體每人50元、學生團體每人30元、家庭
卡觀眾50元、70歲以上老人及殘障免
費，65以上未滿70歲憑證得購學生團體
優待票。
交通：台汽往大甲或巨業客運往大甲、
沙鹿線，以及台中客運106、47、22
路，「科博館站」或「全國飯店站」下
開車沿台中港路，行至全國飯店對面

■ 台中住宿飯店
全國飯店：(04)321-3111，台中港路一段
257號
長榮桂冠酒店：(04)313-9988，台中港
路二段6號
永豐棧麗緻酒店：(04)326-8008，台中
港路二段9號

■ 金氏世界紀錄博物館
地址：台中市朝富路77號
電話：(04)259-7123
傳真：(04)259-7119
網址：http://www.guinness.com.tw/
E-mail：service@www.guinness.com.tw
開放時間：8:30-22:00
票價：全票280、65歲以上老人、110公
分以下兒童、及25人以上團體優待票
250元，25人以上幼稚園團體特別優待
票220元。

交通：台汽往大甲或巨業客運往大甲、
沙鹿線，以及台中客運106、47、22
路，「朝馬站」下，相距約1公里開車自
高速公路台中港路交流道下，往台中市
區方向約1公里。

■ 精明一街商圈
岩島燒：(04)327-8536，精誠路50巷21
號
風格：(04)327-7750，精誠路7號
青蛙：(04)320-8756，精誠七街1號
帕帕咪雅意式廚房：(04)3286034，東興
路3段412-1號

■ 泡沫紅茶街
阿Q：(04)220-9582，府後街3號
東籬複合式茶坊：(04)224-9333，府後
街21號
陽羨春水堂：(04)226-0766，府後街29
號
唐山茶館：(04)223-4202，府後街37號
暢欣茶坊：(04)220-6724，民生路38巷
1-1號
瀟湘堂：(04)222-0577，四維街24之1
號
鬥茶：(04)221-9322，康樂街6號

從來沒看過那麼多人聚集圍繞美術館外，甚且媒體雲集，連SNG都出動要做現場直播，不是暴動，而是爆破，有那麼一刻群情屏息，然後火花冒出，沿著火藥粉末的軌跡竄進又鑽出，倏間在亮麗的一閃後，柱子上留下黑色的龍的痕跡，大陸旅美藝術家蔡國強這項「不破不立」爆破計畫，徹底洗雪了「台灣省立美術館」的既有印象，用如此霹靂的方式宣示──省美館正在蛻變之中。

人文潛質的重尋

台中省立美術館

雖然省美館和台北市立美術館、高雄市立美術館，鼎足三立而為台灣北、中、南的美術館代表，但有很長一段時間，相較於南北的活躍較勁，作風傳統保守的省美館，逐漸被摒於現代藝術主流之外，新館長倪再沁上任之後，諸般作為都展現了要讓省美館脫胎換骨的雄心企圖，但也相對要面臨挑戰沈痾的重擔。

省與中央關係在各種政治運作中微妙而緊張，「省」美館的角色相形尷尬，但最關鍵的還是在於如何在先天不良、後天失調的各種綑綁束縛下，掙脫出一條屬於自己的道路，省美館所處的位置，其實也呼應了台中文化性格模糊的現況，雖然台中市早有「文化城」之稱，但「風化城」的印象似乎更為鮮明；而回首台中歷來發展，自日據時代以來，林獻堂家族的影響乃至台中地區的文風鼎盛，確實是台中曾經擁有的人文資產。

重尋台中的人文潛質，自省美館出發，這趟行旅綴連起人文風情別具的幾個點，會讓人發現，台中的文化性格也許不如台北的爆發力或鮮跳，但帶著些許悠緩的步調，一如中台灣氣候的穩定、溫和，的確是怡人所在。

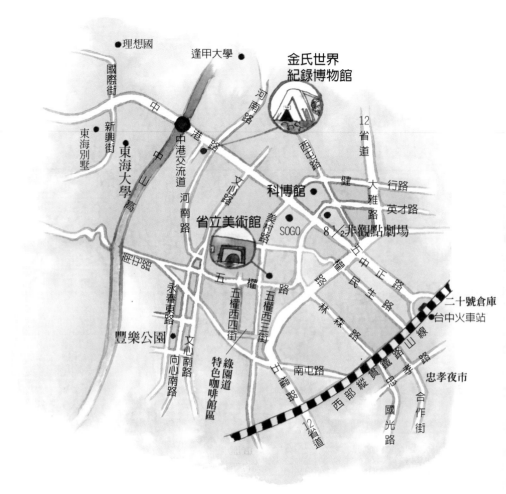

理想國
逢甲大學
金氏世界
紀錄博物館
國際街
河南路
12省道
中港路
西屯路
東海別墅
新興街
中山路
中港交流道
健行路
大雅路
行路
東海大學高
河南路
文心路
科博館
英才路
省立美術館
美村路
SOGO
8½非觀點劇場
五權路
崇德路
永壽東路
五權西四街
五權西三街
民生路
中正路
二十號倉庫
豐樂公園
文心南路
向心南路
綠園道
特色咖啡館區
中華路
南屯路
林森路
復興路
台中火車站
西部縱貫鐵路山線
忠孝夜市
合作街
國光路
忠孝路
12省道

走 透 透 地 圖

省美館幾乎是在罵聲中開館的，一九八八年六月省美館竣工啟用前，就已抨擊聲不斷，美國國際藝術基金會總裁林肯霍茲甚至在省美館開幕當天送出尷尬的「賀禮」——非但沒有任何恭維，還說要警告美國的美術館，在省美館沒有進入專業經營前，不要輕易出借美術品！

台中

省立美術館

建館十年過後，省美館的問題只有多沒有少，各種軟硬體狀況迫使省美館必須大刀闊斧整頓一番，倪再沁館長也大膽提出類BOT的方法，希望仿照高鐵模式吸收民間資金以利改建，可惜反應未如預期，不少廠商認為利潤不高、投資風險太大而裹足不前，台中三采建設雖然一度得標，但中途變數卻又只得中止合作，省美館變裝路坎坷，卻正如蔡國強作品「不破不立」般，適度的破壞是為期待更好的建設與將來。

蔡國強融合中國傳統的火藥與西方觀念藝術手法，近年極受國際藝壇矚目，「不破不立」是他構思已久的計畫，卻一直找不到美術館願意讓他執行，適逢省美館有心改建，爆破作為宣言，雙方一拍即合，蔚為九八年台灣藝壇大事一樁，也是路透社、美聯社首次報導省美館的活動，而省美館大門那兩支用火藥雕就的「龍柱」，曾見證了這歷史性一刻，也躍為參觀省美館不能錯過的新「經典」。

省美館如經改建，大幅更動的展覽動線將會使參觀流程更為順暢，省美館也以台灣美術史為經緯方向，將空間區隔明確，並系統呈現台灣美術發展的主題館、台灣影像館、兒童教育館、台灣陶瓷館、台灣書法館、台灣版畫館等，未來在省美館應可吸取到更多立足台灣所應認識的美術史脈跡，而各項休憩、餐飲服務機能也都將加強，以強化美術館與人的互動關係。

有趣的是，省美館的蛻變期也成為感情的試金石，原本打算在整建期間閉館的省美館，接獲許多怨言和反應，才赫然發現：大家並不只是喜歡到省美館外面放風箏而已，還有不少人想到館裡看展覽，「受寵若驚」的省美館，因而改為分期施工、分期開放的措施，而這段期間因為館方無法提供全方位的服務，所以不收門票，免費入場。

其實，省美館的館藏，還是有足堪傲人之處，畫家席德進身後，就有不少作品納入館藏，而被視為台灣抽象繪畫之父的已逝畫家李仲生，也有總市價約五億元的畫作和史料，經由李仲生基金會於一九九八年捐予省美館，包括一千二百八十一幅的已裱框油畫、素描、水彩，以及廿六本總計數千

【？】爆破藝術：爆破藝術並非一股腦把所有東西炸得精光，反而在爆破中能控制破壞才成其藝術，必須經過精密的分量、路線、時間計算且熟悉火藥性能，才能成功完成作品；蔡國強的爆破作品在煙、火、光與熄滅之後都各有不同的視覺效果，火藥留下的痕跡往往像畫一般，因而火藥可視為其創作媒材，火藥的痕跡和過程紀錄都是作品。

蔡國強構思中的新作品是在荷蘭十九世紀古城烏特列，發給兩萬個家庭各一支化煙筒，讓他們在一九九九年十二月卅一日的黃昏，用來炊火煮飯，家家戶戶炊煙裊裊，屆時將出動直昇機拍攝畫面，而作品則將命名為《最後的晚餐》。

1 火光燃燒，象徵著省美館的「不破不立」。
2 煙、光、火形成的視覺效果令人目眩神迷。
3 省美館正積極尋求突破。
4 席德進的代表作品之一《紅衣少年》。
5 老厝是席德進水彩作品中時常出現的題材。
6 席德進的水彩作品《木棉花》。

台中

省立美術館　綠園道咖啡街

張的素描、水彩和五大盒文稿、書信，創下台灣當代美術史最大手筆的捐贈案例。

省美館的明日大有可為，省美館的今日也藉由「行動美術館」等活動擴大美育推廣輻輳，館方持續以各類講座、假日活動以延續教育推廣工作，而省美館外的雕塑綠地，早已是台中市民休憩、放風箏的所在，再加上館區周邊「綠園道」的開發，周圍資源已形愈豐富。

博物館附近走透透・兩天一夜行程建議
第一天：參觀省美館—綠園道遊憩用餐—
　　　　東海大學漫步—理想國巡禮
第二天：台中火車站二十號倉庫—台中名
　　　　產巡禮—8½非觀點劇場看藝術電
　　　　影—豐樂公園露天雕塑之旅—忠
　　　　孝夜市打牙祭

台中市特色區的「集市」現象相當鮮明，繼「泡沫紅茶街」之後，新興的「咖啡街」已然成形，沿館前路、林園大道至經國路的綠帶，串成台中人的假日休閒去處，尤其省美館正門對面的五權西三街、五權西四街中間所夾綠地，俗稱「綠園道」，兩旁個性餐飲、咖啡館林立，白日、黑夜兩樣風情，吸引不少人留連。

庭園咖啡本就是台中特色，放眼望去，櫛比鱗次的咖啡館使盡渾身解數展現

風格，異國情調濃烈，「桃花元素」鋼骨玻璃的酷造型最引人注目，爵士露天咖啡演唱會別具吸引力，「糖果屋」有薩克斯風演奏，而「咕咕嚕」、「采萱舫」、「南瓜屋」打的都是異國風味餐飲牌。十幾家咖啡餐飲令人眼花撩亂之際，不要忘了特別注意一下，直立綠草皮上的大王椰子，樹幹上是一座座鴿子公寓，巧心安排的餵鴿樂成為社區特色，幸福的鴿子群總有吃不完的麵包皮，長得肥大壯碩，身後還總跟著一群麻雀，撿鴿子吃剩的就已不亦樂乎。

　　綠園道走逛盤桓吃喝，近黃昏時可以奔赴大度山，山上有全台灣最值得留戀的校園，東海大學的美名和人文氣息同為流傳，另一「名產」就是耶誕舞會，可說得上全台學生大串連，舞場裡跳得汗流夾背時，路思義教堂中傳出耶誕彌撒的莊嚴聖歌，暗夜中逢遇報佳音的隊伍，那一刻，真是平安喜樂。

【！】省美館結合社區資源，和綠帶周圍店家時有互動，活動或相關訊息，可以洽詢「塞尚」，這家提供裱框服務也供應另類音樂的小店，發行有《塞尚藝訊》，也宛如綠帶的資訊站，可以一訪探詢所需。

7 李仲生基金會捐贈了市價約五億的畫作和史料給省美館。
8 李仲生的抽象畫《作品1165》。
9 省美館旁的綠園道充滿異國氣氛。
10 綠園道的夜晚比白天更迷離動人。
11 各式餐廳、咖啡館總吸引許多人在此流連。
12 吉凡尼的花園庭園設計別具情調。
13 咕咕嚕以異國風味菜為號召。
14 巧心安排的鴿子公寓成為社區特色。

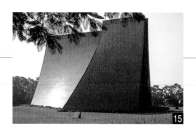

15

即使沒有耶誕節襯景，東海依然令人留連，貝聿銘設計的路思義教堂固然是最鮮明的地標，沿文理大道而上，房舍和樹林、環境和諧並生，即使如今景物已有相當大變化，還是能讓人體會早期校園規畫那分天人合一的情懷；東海的日與夜各有風情，不妨選擇黃昏漫步於此，看天色轉暗，路燈在腳邊逐盞亮起，如逢冬季時有夜霧罩上，那分迷離之境真教人神往。

懂門道的人會像東海學生般，從圖書館後方穿越相思林到達東海別墅，也是東海學生的民生重地，吃喝玩樂一應俱全，學生消費也不損美食口感，夏天的蓮心冰和冬天的雞爪凍，都讓人吮指回味；台中港路之隔，「對岸」的國際街，近十餘年來開發出「理想國」，也逐漸打響名號，和精明一街一樣，列屬台中「名勝」之一，大體來說，東海別墅可以「呷粗飽」，理想國則是「呷氣氛」，「柏拉圖」的咖啡或「古典玫瑰園」的英國茶各有所愛，還有各類個性商店、藝術精品屋挑逗你的逛街慾，行有餘力，還可以試試東海學生的娛樂——到東海公墓花園練膽力！

高速公路台中港路交流道附近有不少汽車旅館，提供平價的住宿選擇，第二天可以往市中心走。台中火車站在台灣歷史上一直是特殊的，一九一八年，環島鐵路在台中連結成線，日本皇太子親赴台灣致賀，一九二一年，「文化協會」在台中掀起浪

16

17

18

潮，群英聚集火車站，準備向南北發出改革宣言，曾幾何時，省文化處推動「鐵道藝術網絡」計畫，台中也成爲網絡的第一站。

一九九八年，省文化處正式向台鐵租下台中站二十至廿六號倉庫，其中廿一至廿六號倉庫將徵選駐站藝術家，免費提供藝術家作創作空間，二十號倉庫則規畫爲咖啡廳、劇場、畫廊結合的多元空間，開闢了藝術和民衆互動的新界面。

火車站周圍地帶，自然吃喝無虞，台中的特產多不勝數，單單站在火車站門口放眼望去，太陽餅、老婆餅、一心豆干……招牌就讓人眼花撩亂，而萬益的肉鬆豆干、台中肉圓、一中豐仁冰、幸發亭蜜豆冰、賈家道口燒鷄、阿水獅豬腳也都各有擁護者。

15 貝聿銘設計的路思義教堂是東海的地標。
16 黃昏時最適宜漫步東海校園。
17 各式個性餐飲總吸引許多學生光顧。
18 國際街的「理想國」已蔚爲台中勝景之一。
19 火車站的古典風格和鐵道邊的現代畫作形成有趣對比。
20 二十號倉庫開闢了藝術和民衆互動的新界面。
21 鐵道旁的創作爲單調的火車站增添許多色彩
22 火車站周圍的台中特產多不勝數

諸多名產競艷，自由路「太陽堂」的太陽餅還是一枝獨秀，如果分不清到底哪家才是「本尊」，認明店內有向日葵的馬賽克壁畫就是；這幅前輩畫家顏水龍所作的壁畫，加上他所設計的餅盒包裝，寫下了藝術家提

昇產業設計的早期佳例，而壁畫在白色恐怖時期，因忌畏向日葵是中共國花的羅織，而用三夾板封了起來，解嚴後才得重見天日，馬賽克上的金箔依然燦亮，風味古典的壁畫，也是極具意義的文化財。

接下來可以到「8½非觀點劇場」一饗精神糧食，這處又名「王明煌電影工作室」的藝術電影另類存在，多年來餵養台中影癡在商業院線所無法得到的滿足，定期規畫主題播映影片，有心探訪者，可以先洽詢影片節目安排和播放時間。

時近傍晚，再到南屯區的豐樂公園這片遼闊的露天雕塑公園，假日極富閒散氣息，躺在草地上看人放風箏或兒童攀爬於雕塑，都頗能放鬆心情，當肚子又響起進食的訊號時，南區忠孝夜市的「三姊妹海產」、「正老牌麵線糊」、「忠孝豆花店」、「香奶屋」都能滿足口腹，「甘蔗牛奶大王」更是別處喝不到的口味喔！

23 幸發亭可是蜜豆冰的正宗發源地。
24 隨處可見的餅店說明了太陽餅在台中美食中的代表性。
25 顏水龍的《向日葵》是太陽堂的正字標記。
26 萬益的肉鬆、豆干都有不少擁護者。
27 豐樂公園的現代藝術作品。
28 公園造景與雕塑作品相互輝映。

■台灣省立美術館
地址：台中市五權西路2號
電話：(04)372-3552
傳真：(04)372-1195
網址：http://www.tmoa.gov.tw/
開放時間：周二至日，9:00-17:00

■寒尚
地址：台中市五權西二街22號
電話：(04)375-9562

■綠園道特色咖啡館
咕咕嚕：(04)371-1817，五權西三街93號
桃花元素：(04)371-8880，五權西四街107號
南瓜屋：(04)372-8456，五權西四街108號
陽光椰林：(04)375-9959，五權西四街110號
糖果屋：(04)372-4412，五權西四街118號
采萱舫：(04)376-8009，五權西四街120號
戀戀風塵：(04)372-2106，五權七街56號
甜甜圈：(04)372-4605，五權七街57號
吉凡尼的花園：(04)376-9755，五權七街58號

■東海別墅及理想國
蓮心冰：台中縣龍井鄉新興路1巷1號
柏拉圖：台中縣龍井鄉國際街2巷11號
古典玫瑰園：台中縣龍井鄉國際街2巷5弄12號

■廿號倉庫
台中火車站內，第二月台與後站之間
電話：(04)220-8037，220-8038
傳真：(04)220-8049
網址：http://www.stock20.com.tw/

■台中美食小吃
一心豆干：樂群街28號，零售點極多
萬益肉鬆行：中山路213號，豆干要到門市才買得到
台中肉圓：復興路三段529號，冬粉湯也很有名
一中豐仁冰：育才街3巷口，紅豆、冰淇淋、梅子的組合
幸發亭蜜豆冰：綠川西街135號第一廣場地下樓，蜜豆冰發源地
賈家道口燒雞：南京路155號，極適佐酒
阿水獅豬腳大王：公園路1號，豬腦湯也可一試

■太陽堂餅店
地址：台中市自由路二段23號
電話：(04)222-2662

■81/2非觀點劇場
地址：台中市西屯路一段267巷135號（靠近科博館）
電話：(04)321-3923

■台中市豐樂公園
向心南路、文心南五路、文心南七路、永春東一路之間，佔地廣闊，規畫有森林區、雕塑區、人工湖區、草坪區、兒童交通遊戲區等。

■忠孝夜市
三姊妹海產：忠孝路、合作街口
忠孝豆花店：忠孝路238號，台中國小對面，手工豆花
正老牌麵線糊：忠孝路、合作街口，炸臭豆腐也很受歡迎
美奶屋：忠孝路195之3號，木瓜牛奶最有名
甘蔗牛奶大王：忠孝路、合作街口，熱飲有潤喉治嗽之效

157

全台唯一不臨海岸的縣份，也因而吸盡山中日月精華，說起水好景優美女多，埔里不遑多讓，南投山區的綠林青潭更是福爾摩沙島美麗的泉源，難能可貴的是，南投的美不僅在於山林自然之勝，也有濃厚的人文洋溢其間；書畫家江兆申、雕塑家楊英風生前，都在埔里設有工作室，目前還有不少地方文史工作者致力於打造埔里的人文場域，文建會籌設的國家藝術村也選定九九峰，然而少有人知──埔里的藝術人文薈萃，素人藝術家林淵的崛起正是關鍵。

日月精華煉石仙

林淵美術館
牛耳石雕公園

一九八〇年《埔里鄉情》雜誌首度披露素人藝術家林淵的石雕作品時，就引來藝術界的矚目，時任南投縣議員的《埔里鄉情》發起人黃炳松，意外發掘了這塊山中璞玉，並在專輯發表之前，陪同林淵北上拜訪楊英風、朱銘，單憑作品就讓名不見經傳的林淵敲開名師大門，朱銘隨即親往埔里一探，而林淵的第一張繪畫，也就在當時為朱銘而畫；在此同時，黃炳松也寫信給以提倡「原生藝術」著稱的法國藝術家杜布菲，林淵的作品讓大師大感驚艷，杜布菲為此和黃炳松通信十餘回，並收藏了十幾件林淵作品。

沒人想到一個目不識丁的山中農民，退休自娛之後的石雕會引來如此大的震撼，在那之前，洪通迅速崛起隨又潦倒以終的經驗，正是台灣社會對待素人藝術家的錯誤示範，黃炳松小心著不要重蹈複轍，也謹遵楊英風、朱銘等人給他的叮嚀：「任其自然發展，不要過度干預。」而成就了林淵創作力的沛然展現。

牛耳石雕公園的緣起，有著黃炳松和林淵的知遇之惜，而集集、水里等鄰近地帶，也時有耕耘鄉土的動人故事可尋，每逢春暖花開的四月，油桐花灑落著滿山遍野的細雪，牛耳石雕公園在落英繽紛間擺開花之饗宴，野薑花、桂花、蓮花一一入菜，就會讓人深覺：南投真是把台灣之美具體應用到生活、將在地資源發揮極致的所在。

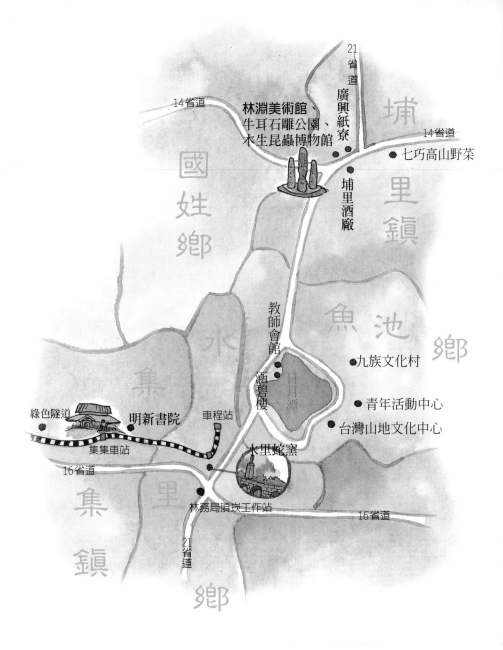

21省道
廣興紙寮

14省道

林淵美術館、
牛耳石雕公園、
木生昆蟲博物館

埔里鎮

14省道

● 七巧高山野菜

國姓鄉

埔里酒廠

魚池鄉

教師會館

九族文化村 ●

水里

涵碧樓

月潭

青年活動中心 ●

綠色隧道

明新書院

車程站

台灣山地文化中心 ●

集集車站

集

水里蛇窯

16省道

集集鎮

林務局頂崁工作站

21省道

16省道

鄉

走透透地圖

南投

林淵美術館

牛耳石雕公園

博物館 ROUTE 17 附近走透透

美術館前有棵大樹，樹下小小的土地公廟，廟中坐著林淵刻的土地公，據說原本土地公是隨便擱置在草地上的，後來土地公托夢向林淵抱怨：「你將我放在外面，也沒蓋房子給我住，害我挨餓受凍的。」第二天林淵忙不迭趕到園區，要員工給土地公蓋廟，土地公終於頭上綁著紅布，面前放著米酒，眉開眼笑，廟柱上林淵還歪歪斜斜寫著：「一，三天，二，林淵」，意思就是說：「天下間最大的是三界，第二的是林淵。」自傲得很可愛。

林淵的石雕史始於一九七七年，時年六十五歲的林淵，撿起卡車上滾落的一塊石頭，用鑿子刻出了老妻逝世多年後首次碰觸到的女性形象——石仙姑，他還鐵漢柔情地為石仙姑戴上紅冬冬的耳環；爾後林淵位在南投縣魚池鄉內加道坑的三合院自宅，開始被石猴、牛、雞、豬、魚等形形色色動物環繞，村裡人只道是出了個石瘋子。

直到相距十來里路的埔里，聞訊而來了黃炳松等人，出了三萬元買走一整批石雕，村人才對「淵伯」刮目相看；而林淵會信任黃炳松，則是因為他想起二十多年前老婆過世時，曾到埔里街上黃炳松開的雜貨鋪賒賬取貨，待喪禮完再行結賬，當時黃老闆還不收錢尾、林淵則堅持全額付清，推推拉拉間，有情有義的淵伯記住了這段過往，竟成了兩人合作的機緣。

算起來，發跡得早的洪通說得上是林淵的「前輩」，但在黃炳松、林淵到台南拜訪洪通，卻吃了閉門羹也碰了硬釘子之後，林淵覺得「真衰」：「歹運！我們幾個都是結結人，今天走遠路到這裡來看個憨憨人。」洪通的傲慢惹毛了林淵，心想：「那種畫有什麼了不起？」大大激發了林淵的創作欲，林淵除了石雕，也畫得更勤，連鍋蓋都不放過當畫紙，他也做刺繡，並把舊衣、鐵鍋、茶桶、廢鐵都拿來做「組合藝術」，搬演起移山倒海樊梨花。

不服輸的淵伯雖然於一九九一年敵不過胰臟癌的凌遲而辭世，黃炳松於一九八七年為他在埔里設立的「牛耳石雕公園」暨「林淵美術館」，卻留住了林淵素人藝術的豐沛元神，佔地兩萬坪的園區，有三百多樹種，植木成林，亭榭水池間，點綴的多屬林淵作品，草坪上一顆顆石頭都曾被林淵賦予了生命，正如園中「林淵美術館」門聯所寫的林淵名言：「無黨無派自己思想，有刻有畫大家欣賞。」用台語說起來更有味道。

走訪牛耳石雕公園和林淵美術館，就有許多這類令人會心莞爾的經驗，每件石雕背後都有故事流

1 林淵美術館。
2 林淵雕刻的女性形象－石仙姑。
3 自傲又可愛的結結人－林淵。
4 林淵的作品真誠而熱情。
5 林淵刻了土地公，並為祂建廟。
6 牛耳石雕公園。
7 林淵作品《澎風人》。

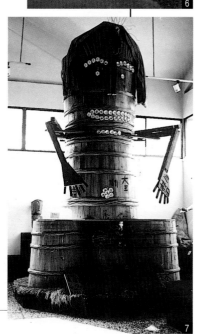

南投

牛耳石雕公園、集集火車站

明新書院

傳，雖然淵伯已經不能再活靈活現說故事，石雕卻繼續著他們的傳奇，在這台灣第一座雕塑公園中，除了品賞數千件林淵作品，還有埔里手工藝品、蜜蜂自然生態場、手工造紙示範、樟腦油提煉示範、兒童遊藝場等，規畫豐富多元，還可預約洽辦美勞活動，園區也會應景應節舉辦活動，像春天的花之饗宴，在落英繽紛中賞花、吃花、吟詩誦詞，人文氣質充分彰顯。

博物館附近走透透・兩天一夜行程建議
第一天：集集車站—集集巡禮—水里蛇窯
　　　　之旅—夜宿日月潭
第二天：參觀牛耳石雕公園暨林淵美術館
　　　　—埔里觀光產業之旅

牛耳石雕公園之旅可以和南投勝景一氣呵成同遊，以集集車站為起點，這座純以檜木建造的火車站是全省最古老的火車站，也成為集集觀光的最大賣點，張秀卿的《車站》，唱起「火車已經到車站…」，那股復古情懷，難怪集集車站會變成MTV場景，「媽媽心、豆腐心」的豆腐廣告，也選在集集車站拍送行畫面；可惜的是，膾炙人口的集集支線小火車，已經在一九九八年十二月二日完成歷史任務，新款冷氣柴油客車被膩稱為「小自強號」，雖然懷舊不足但舒適有餘。

由於集集鎮公所致力於開發當地觀光資源，集集車站內就有「集集鎮的觀光及自然資源解說圖」看板以為參考，並有鎮公所編印的「集集之旅」等摺頁免費索取，而集集鎮開闢南投境內首見的自行車專用道，也起自集集火車站、以「明新書院」作為終點，全長二點二公里，串連起特有生物研究保育中心、戰車公園和國家一級古蹟「化及蠻貊」等景點，兩側還栽植本土肉桂樹及草花，踩踏更逍遙，可以想見自行車出租業也應運而生。

自行車道終點站的「明新書院」是三級古蹟，這座供奉文昌帝君的書院，標誌了集集曾有過的輝煌昔日，老鎮民回想起七十多年前，集集商業、交通繁盛而有「小台北」之稱，「集集」正是「四方來湊、萬商雲集」之意；富而好禮，自然有書院教育之風，可以想見，何以山區之內，在清光緒八年就會有明新書院的設立，而現今明新書院位於集集國小校地之內，更形成小朋友極便利接近的鄉土教材。

集集和相距九點九公里的水里，陶業都同樣曾盛極一時，在名間往集集的「綠色隧道」上，留有集集「目仔窯」的日

8 集集支線小火車已完成歷史任務。
9 集集之旅折頁。
10 集集火車站以純檜木建造。
11 牛耳石雕公園在落英繽紛時節會擺開花宴。
12 三級古蹟明新書院。
13 目仔窯簡介。
14 目仔窯是日據時代的遺跡。

南投

水里蛇窯

目仔窯

據時代遺跡，長一○四尺、開有十三目的長形柴燒窯，是昔日農業社會的典型人工燒窯，而集集也自一九九八年開始舉辦「集集陶藝節」，和「添興窯」合作，振興集集的陶藝觀光文化；但論起將台灣傳統柴燒文化轉換爲觀光資源，還是以「水里蛇窯」最具口碑，尤其曾趁著「第六感生死戀」流行熱潮未褪之際，在情人節舉辦情侶雙人手拉胚比賽，很能雅俗共賞。

集集之旅和水里之旅，可以依個人偏好調配時間，說起「你這個人親像水里缸」，指的是水里好缸敲起來鏘鏘響，說的是人憨憨空空，而懷想水里缸正是鼎盛之際，搶窯出貨的熱況，小孩拿了鷄蛋打在缸上立即轉熟，婦女用細竹子捲起頭髮，用濕毛巾包著，在過年前走入猶有餘溫的窯「燙髮」……，那情景眞是多麼富有人情味。而今水里蛇窯保留了「合興窯」長百餘尺的蛇窯，窯上堆滿備燃木材，卻不再像往昔以生產缸、甕、罐、陶管等大型陶器爲主，而是讓來賓在此拉胚玩陶，體會燒陶樂趣，園區還規畫了藝廊、文化館、陶藝敎室、茶坊、書坊、展售部等，足堪消磨浮生半日閒。

兩天一夜的最佳留宿地無疑是日月潭，清晨的日月潭之美，如夢似幻，淸麗脫俗，至今日月潭和阿里山仍是大陸人士訪台必遊的兩大景點，還是台灣之美的象徵。

由日月潭經魚池到埔里，還未進入埔里
前，就可看到「牛耳石雕公園」，以及
近鄰的「木生昆蟲博物館」，兩館和「埔里
酒廠」、「龍南天然漆文物館」、「廣興紙
寮」、「台一種苗場」、「眉溪花卉農場」、
「金都餐廳」組成「埔里觀光產業之旅」，提
供埔里不同產業文化的觀光面相，也提供參
觀諮詢；埔里酒廠成立的「埔里酒文化
館」，展現酒廠八十多年歷史，可對埔里的
酒文化有更深一層認識，而「金都餐廳」的
花之宴和紹興酒宴、和「七巧高山野菜館」
的野菜風味，則都已成為埔里之味的代表，
以食為山靈水秀作註腳。

【！】南投行除了山光水色，不能錯過的另類「風景」
就是沿路經常販賣的各類特產小吃，而且都極具區域
特色，竹山有「蕃薯竹筍包」，集集、水里的「枝仔冰」
很有名，集集還有用山蕉
做成的香蕉乾、水里則以
盛產的梅做成「天山梅」
系列產品，在埔里往草屯
路上，更是攤販不斷，賣
蜂蜜、地瓜、紫玉米、烤
甘蔗都有，埔里的紅甘蔗
據說火烤後可治感冒咳
嗽，有潤喉化痰之效，而
連鎖經營的「免下車」招
牌更是三不五時出現，割
包和酸梅湯都很受歡迎，
一路吃就會吃到飽喔！

15 長百餘里的蛇窯上堆滿
備燃的木材。
16 難以想像水里缸鼎盛時
期的風光。
17 水里蛇窯可供遊客拉坯
玩陶。
18 偌大的窯口已不再生產
大型陶器了。
19 火烤後的埔里紅甘蔗據
說可治感冒。
20 木生昆蟲博物館。

南投

■牛耳石雕公園暨林淵美術館
地址：南投縣埔里鎮南村路15-6號
電話：(049)912-248
票價：全票200元、學生、軍警及65歲
老人優待票160元、兒童120元
開放時間：周一至日，8:30-17:30
交通：台北搭台汽往埔里線，還未到埔
里市區前，在「牛耳石雕公園站」下車
台中火車站前，台汽對面的「全利行」，
每15分鐘發一班20人座巴士到埔里，在
「牛耳石雕公園站」下

■集集鎮公所
電話：(049)761-084、761-085、762-
034、762-050

■添興窯
地址：南投縣集集鎮田寮里楓林巷10號
（綠色隧道邊）
電話：(049)781-130
傳真：(049)781-321

■水里蛇窯
地址：南投縣水里鄉頂崁村41號
電話：(049)770-967
傳真：(049)775-491
開放時間：周一至日，8:00-17:30
票價：全票120元、半票100元、30人以
上團體全票100元、半票80元

■夜宿日月潭
日月潭環湖周遭旅館相當多，競爭激烈
以致選擇也多，除假日以訂價收費，平
日都有七到八折優惠，面湖的收費通常
也較貴，要先問清楚；等級較高的飯店
雙人房收費約五、六千元一夜，一般等
級約為二千元左右，小木屋則是三千元
左右，可依個人預算洽詢選擇。
哲園：(049)850-000，日月潭等級最高
的飯店，採會員制，非會員也可訂房

富豪群：(049)850-307，美式原木渡假
別墅
天盧飯店：(049)855-321，房間數最
多，可眺湖
中信大飯店：(049)855-911
涵碧樓：(049)855-311，依山而築，適
合家庭渡假
教師會館：(049)855-991，可安排團體
旅遊住宿
青年活動中心：(049)850-070，包括客
房大樓、林間別墅和小木屋，收費適中
翠湖：(049)850-057，邵族原住民經
營，原木屋及貨櫃屋改建的休閒屋

■木生昆蟲博物館
地址：南投縣埔里鎮南村路6-2號
電話：(049)913-311
票價：每人30元，30人以上打9折
開放時間：周一至日，8:00-17:30
交通：同牛耳石雕公園

■埔里觀光產業之旅
除「牛耳石雕公園」和「木生昆蟲博物
館」之外，還有：
埔里酒廠：(049)984-333，紹興酒和愛
蘭白酒並稱兩大名酒
龍南天然漆文物館：(049)982-076
廣興紙寮：(049)913-037，茭白筍紙最
具埔里特色，遊客可參與動手造紙
台一種苗場：(049)901-346
眉溪花弄農場：(049)920-212
金都餐廳：(049)995-096，用荷花、野
薑花做成「花之宴」，紹興酒宴也很有地
方特色

■七巧高山野菜館
地址：南投縣埔里鎮忠孝路168號
電話：(049)981-450
營業時間：11:00-14:00，17:00-21:00

陶藝家王子華夫婦主持，埔里藝
術家經常在此聚會，招牌菜有
「梅子排骨」、「剌炒飯」、「炒埔
里米粉」及「荷花雞鬆」、「綜合
百香果料理」等

【？】牛耳：不知是純屬巧合還
是刻苦耐勞的牛脾氣使然，台
灣有不少雕塑家都屬牛，最具
代表的就是楊英風、朱銘和林
淵這三條「牛」，各在雕塑領域
各據一方天地，「牛耳石雕公
園」背靠「牛相觸山」，昔日又是埔里人的牧
牛場，就因此命名「牛耳」，當然也有執牛耳
的期許，而園區除了林淵作品，也看得到楊英
風、朱銘的雕塑。

懷想一條不見天、不見地、不見女人的繁華街道，串接起台灣早年開拓史的榮光之頁，一府二鹿三艋舺，即使經過三百年歲月滄桑，鹿港依然保有一份足堪勾起思古幽懷之美，在這個小鎮上沒有規模宏偉的博物館，但也沒有任何博物館可以呈現出如此多元豐富而生機勃勃的歷史人文，可以說，鹿港小鎮就是座活生生的博物館，看得到古蹟、廟宇廟會、傳統工藝及南管音樂，伴隨著極富特色的小吃特產活色生香。

傳唱不絕的南音

鹿港民俗文物館
媽祖文物館

由於鹿港市街的發展源流，鹿港人文歷史的精華幾乎全集中在以龍山寺、天后宮為首尾的中山路段及其兩側，在鹿港發展史全盛時期的鹿港大街，是當時全台最大的商店街，匯集中盤買賣和零售，街道上有遮棚、屋頂櫛比鱗次，而有「不見天街」之稱，那時街上行人川流不息、摩肩擦踵，不便出門拋頭露面的婦女，則就著連綿成片的屋頂作為行路通道，因而有不見天街不見天、不見地、不見女人的說法，這般景象當然今已不復見，大街也已拓寬而成中山路，不過因著意保護以維護鹿港區域特色，不但天后宮附近刻意植樹、懸燈製造古意氣氛，中山路上傳統工藝興盛，也還可見傳統長形街屋的店鋪型態，宛如時光倒流。

因而品賞鹿港最適宜的交通工具還是最原始的，就是用雙腳走過鹿港的人文歷史與地理，而鹿港大概也算是民族藝師、薪傳獎得主最密集的所在，除了已逝的木雕民族藝師李松林，燈籠師父吳敦厚、錫藝家陳萬能，也都是薪傳獎得主，這些活的國寶，伴隨著生生不息的傳統工藝，而成鹿港的動人風景，走過工藝鋪，往往看到的不只是成品，經常可以看到匠師現場製作的場面，而讓人感受傳統工藝製作之不易，興安宮前小廣場常見曬線香場景，幽幽沈香、檀香散發的氣息，配合黃紅相間的搶眼色澤，的確會是讓人難忘的鹿港記憶。

往伸港大肚溪口

省道17

省道17

鹿港路

親民路

復興路

忠孝路

鹿港天后宮

城隍廟

鹿港鎮公所

鹿草路

三山國王廟

埔頭街

復興路

民權路

民族路

中山路

民俗文物館

大有街

公園二路

大明路

菜園路

第一市場

美市街

金盛巷

和興派出所

鹿港國小

德興街

意樓

興安宮

摸乳巷

三民路

龍山寺

彰鹿路

福鹿道口17

福鹿溪

走透透地圖

博物館

ROUTE 18

附近走透透

鹿港

媽祖文物館

龍山寺、天后宮

從聯結彰化與鹿港的彰鹿路即將拐進鹿港中山路，就該準備好鹿港之旅的心情。

因為「文開書院」、「文祠」、「武廟」已率先迎賓，而後從中山路左轉三民路，就可抵達「鹿港龍山寺」，這座全台規模最大的廟宇，被列為國家一級古蹟，創建於明代萬曆年間、清乾隆五十一年遷建到現址，歷戰亂、大火，多次修建，大體上仍保留原貌，細部雕刻細膩精巧，相當值得細賞，尤其戲亭內的藻井，不論規模之大或結構之美，都可說冠蓋全台；而從山門經過前埕、前殿、戲亭、中埕、拜亭、正殿、後埕到後殿總共多達四進，格局完整、空間變化豐富，更是耐人尋味。

「若把西湖比西子，濃妝淡抹總相宜」的詩句應用於鹿港的寺廟，無疑龍山寺是淡抹而天后宮屬濃妝。

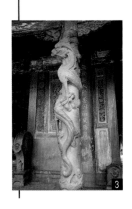

龍山寺的屋脊燕尾輕靈而龍柱素雅，天后宮三川殿上集名家精華的各類雕刻加以金漆彩繪，總能帶給人金碧華麗的第一印象；而不管濃妝淡抹，各有引人之處，以致在這鹿港兩大廟宇中，虔誠香客、閒坐老人之外，常可見看來像是建築系學生的年輕人仰頭張望、頻頻拍照，廟裡的人老早見怪不怪，有人膜拜神祇、有人頂禮藝術。

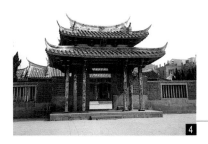

媽祖信仰在台閩沿海極其蓬勃，單單鹿港就有天后宮、興安宮、新祖宮等三座媽祖廟，尤以三級古蹟天后宮最稱重要，也因香火鼎盛，天后宮一九二七年的大整修，集全台匠師精銳之作，彩繪出自鹿港名師郭新林手筆、石雕是惠安匠師蔣馨刻成、木雕由鹿港名師李煥美率同門李松林、施禮完成，因而天后宮的細部也極其可觀，後殿的「媽祖文物館」，也提供了探討媽祖信仰的另一扇窗。

成立於一九八九年的「媽祖文物館」，展陳鹿港天后宮歷來所藏媽祖文物，包括乾隆御筆「神昭海表」、「佑濟昭靈」及光緒賜匾「與天同功」等匾額，湄州祖廟贈予天后宮的湄州祖廟開基天上聖母神像、大

【？】藻井：藻井是傳統建築在天花板上所作的特殊設計，藻是華麗繁瑣之意，井就是指天花板，完全不用鐵釘，而用接榫手法搭疊起深邃的空間，是繁複技術功力的展現，鹿港龍山寺的戲亭內藻井用十六組斗拱出挑疊成五層，直徑達五公尺半，規模之大和結構之美獨步全台；鹿港天后宮的三川殿內藻井，則先用廿四支斗拱搭疊，再轉為十六支，層疊向中心集中，再加以小吊筒而更形變化多端，華美複雜的結構又稱「蜘蛛結網」。

【！】農曆四月十二日的媽祖誕辰、農曆五月初七的蘇府王爺生，是最熱鬧的鹿港廟會活動，端午龍舟競渡也很盛大，詳詢鹿港鎮公所：(04)777-2668

1 龍山寺的老人隨處可想。
2 龍山寺藻井。
3 龍山寺的龍柱素雅輕靈。
4 燕尾輕靈的龍山寺，總給人一股清麗之美。
5 天后宮藻井。
6 興安宮香火鼎盛。
7 湄州媽祖廟贈送的鳳輦。
8 9 廟宇是民間生活不可或缺的元素。
10 鹿港天后宮。

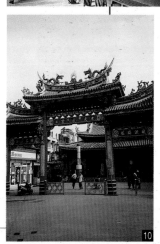

開放時間
上午九時 上午12時 下午五時
每月第二四週週一休館
歡迎參觀
諸愛護文物,諸勿吸煙
謝　謝　11

鹿港

鹿港民俗文物館

12

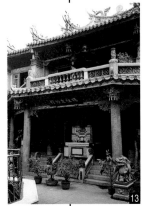

13

14

寶璽、大神符等,以及進香正爐、鳳輦、全副儀仗等文物都在展出之列,雖然僅有展示室的規模,但因位處天后宮內,環境氛圍也提供了媽祖文物的生活驗證。

由鹿港聞人辜顯榮家族捐出宅邸「大和館」而成立的「鹿港民俗文物館」,則可由昔日鹿港望族名門的生活文物,一窺早年鹿港的繁華;這座歐風大宅宏偉的外觀和多達六千多件的民俗文物收藏,使內外皆有可觀,建於一九一九年的洋樓,據說是曾參與「總督官邸」(也就是現在的台北賓館)的匠師規畫,風格則是日據時代極為盛行的「式樣建築」,擷取西洋建築柱頭裝飾再加發揮,建築正立面的繁複雕刻裝飾相當華麗。

雖然辜家大宅住址位於中山路上,實際上需要穿越和興派出所旁的小巷,由館前路進入,豪宅入眼的震撼,許多人一進前庭就先和建築合影留念,待進入內部才會發覺,民俗文物館實際上是以洋樓的「A館」和十八世紀磚砌木造古厝「古風樓」的「B館」構築而成略帶L型的布局,另一頭即通往中山路;館內有文獻圖片及舊市街模型重現昔日鹿港榮輝,服飾、戲曲樂器及宗教禮俗顯示民俗文物與生活的密切關聯,原樣重現的辜氏臥房、閨女臥房、壽誕宴會專用的銀、瓷器皿、貴賓廳堂,則展現清末民初富貴人家的氣派考究。

博物館附近走透透‧兩天一夜行程建議
第一天：鹿港寺廟古蹟、博物館、小吃全
　　　　方位之旅
第二天：大肚溪口賞鳥—新天地吃海鮮—
　　　　台中港附近逛舶來品店—梧棲港
　　　　假日魚市

和中山路平行的金盛巷、後車巷穿過大
有街、瑤林街、埔頭街，是鹿港的舊
街地帶，九曲巷、意樓、十宜樓、隘門等著
名古蹟都分布於此，不要小看鹿港只是個小
鎮，正因可看景點豐富，大街、舊街、九曲
巷的環形路線走下來一趟可得花八小時，因
而走走吃吃、安步當車的閒逛會感覺較不那
麼吃力，所幸鹿港的吃真的不負眾望，天后
宮前的蚵仔煎和牛舌餅、市場前小吃的麵線
糊、肉圓、生炒五味，再加上百年老店「玉
珍齋」的綠豆糕、鳳眼糕、豬油，都足已讓
人口角生津。

走訪鹿港，最好在中午之前抵達，先到
天后宮前的「鴻輝蚵仔煎」飽食一頓
鹿港特色餐，而後參觀天后宮、媽祖文物
館，沿中山路而下，行經吳敦厚燈籠鋪、陳
朝忠製扇、施金玉香鋪、元昌行、鹿港民俗
文物館、而到龍山
寺、文開書院；反向
一走鹿港國小附近的
摸乳巷、拐到金盛巷
探訪意樓、十宜樓、
九曲巷，等走到第一

11 媽祖文物館開放時間。
12 天后宮的木雕童子。
13 媽祖文物館。
14 鹿港民俗文物館。
15 玉珍齋的糕餅赫赫有名。
16 九曲巷委婉迤邐。
16 鹿港小吃。

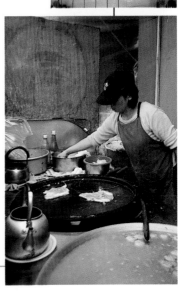

鹿港

梧棲吃海鮮
大肚溪口賞鳥

市場時，也差不多是傍晚攤販聚集、一打牙祭的時候了，繼續往前一探埔頭街的隘門、廈郊會館、日茂行，絕不能錯過的晚間活動，就是廈郊會館內「雅正齋」每晚八時左右的南管教學練習。

音律圓潤悠緩的南管，乍聽沈悶，靜下心來細賞卻別有幽懷，康熙皇帝曾以「御前清客」譽之，以琵琶爲主，洞簫以引，加以三絃、二絃和打拍子的拍板合爲「五音」，伴以輕吟淺唱，南管的清雅，有如飲茗，在咖啡連鎖店當道的現代社會，也難免面臨式微，鹿港曾經盛極一時的南管社團，如今僅餘「雅正齋」和龍山寺的「聚英社」，但領略過南管之美的人，就能體會美的事物的確需要放慢腳步用心感受。

鹿港的觀光條件較爲美中不足的是缺乏完善的住宿選擇，只能在鎮上的小型旅社或天后宮、奉天宮的香客大樓過夜，好在倒也經濟實惠；第二天上午，向海走去，自中山路拐進台十七線省道，朝伸港、台中港方向走，目標是大肚溪口的賞鳥區，也是中部最大的水鳥棲息地，一路上海風颯颯，自鹿港的盛衰到彰濱沿海風光，自然反映出海之於台灣海島，人與生物的唇齒相依。

大肚溪奔流入海，海域、潮間帶、河流、沙洲、泥灘以及兩岸的魚塭、池塘，構築成豐富的水鳥食物鍊生態，鳥類密度和種類居全國之冠，其中有廿四種爲保育

19

20

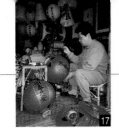

類生物，不但有兩千六百七十公頃被畫為「大肚溪口水鳥保護區」，也被「國際自然資源保育聯盟」畫為亞洲四大重要濕地之一。大肚溪口主要的賞鳥季是每年十月到隔年五月，也是海風極強的時節，賞鳥要注意保暖與服裝便捷，更要抓對潮汐周期，最好在每月初一到初四或初十五至十九日的早上，在大潮之前兩小時左右，前來覓食的東方環頸鴴和濱鷸為主的水鳥，會自然展現大自然的精采與驚奇，初入門者可以先探詢台灣省野鳥協會、彰化縣野鳥學會或大肚溪口野鳥學會，配合賞鳥活動時間作行程規畫，既有專業指導又有同好熱情感染，較易領略賞鳥樂。

大肚溪口的賞鳥區以從伸港福安宮前行兩公里處的大肚溪南岸和過了中彰大橋左轉到麗水村的北岸為主要觀賞地，結束賞鳥活動後，可以就近前往台中港，到梧棲的「新天地」餐廳一啖海鮮，血拼族也可以看看附近的船貨舶來品委託行有沒有中意的寶貝，下午三點之後，漁船進港卸貨，梧棲港的假日魚市拍賣場（魚貨直銷中心）走一遭，拎著鮮魚大蟹蝦貝回家，那份心滿意足，真不是筆墨所能形容。

17 吳敦厚燈籠鋪。
19 興安宮前小廣場上曬線香。
20 海風極強時正是賞鳥好季節。
21 梧棲海產遠近馳名。

鹿港

■怎樣到鹿港
距彰化12公里，高速公路由彰化交流道
下，彰鹿路往鹿港方向另可搭彰化、員
林客運，也有中興號、國光號直達台北

■鹿港民俗文物館
地址：彰化縣鹿港鎮中山路152號
電話：(04)777-2019
開放時間：9:00-17:00，隔周休二日的
周一休館
票價：全票130元，半票70元，團體票
90元，學生團體票40元

■天后宮‧媽祖文物館
地址：彰化縣鹿港鎮中山路430號
電話：(04)777-2971，777-9899香客大
樓
訂房專線：(04)775-2508，776-7975
傳真：(04)775-2518
網址：http://www.matzu.org/
媽祖文物館開放時間：9:00-12:00，
13:00-17:00，每月第二、四周周一休館
免費參觀

■龍山寺
彰化縣鹿港鎮金門街81號

■中山路上的薪傳藝師
吳敦厚燈籠：中山路312號

陳萬能錫藝：中山路84號

■天后宮前小吃
鴻輝鮮蚵專賣攤：中山路476號，
(04)777-8568，蚵仔煎最有名。
九龍齋牛舌餅：中山路419號，牛舌餅現
做現吃。
天后宮前還常出現賣「蝦猴」的小販，
這種學名「蝦蛄」的鹿港特產，冬至到
二月時母黃飽滿最鮮美；蚵乾和烏魚子
也是本地特產。

■玉珍齋
位於鹿港中山路、民族路口，(04)777-
3672，綠豆糕、鳳眼糕都很有名，新開
發的鹹蛋糕也很特別；值得注意的是，
玉珍齋前常有老師傅來擺攤賣麥芽酥，
現做現賣，風味極佳

■第一市場前小吃
鹿港中山路與民族路口的麵線糊和外地
截然不同，「蔡三代」水晶餃遠近馳
名，名字怪異的「趖仔麵」口味清淡爽
口，「生炒五味」也是代表。

■雅正齋
設在埔頭街72號，廈郊會館（老人會）
裡面的小房間內，門上懸著「南管組」，
內有「雅正齋」區額，「雅正齋」已有

近300年歷史，在鹿港南管社團中歷史最
爲悠久。

■鹿港旅社
全忠旅社：中山路104號，(04)777-2640
和平旅社：中山路230號，(04)777-2600
美華旅社：中山路253號，(04)777-2072

■野鳥協會
台灣省野鳥協會：(04)224-1590，台中
市和平街38巷30號1樓
彰化縣野鳥學會：(04)728-3006，彰化
市南郭路一段63-4號3樓B室
大肚溪口野鳥學會：(04)798-2598，彰
化縣伸港鄉什股村1-14號

■新天地海鮮餐廳
地址：台中港梧棲路159號
電話：(04)656-2222
招牌菜色：翡翠銀魚羹、鱗片蔗蝦、甘
煮鮭魚頭、海鮮披薩、法蘭西施舌

■臨海百貨大樓
位於台中縣梧棲鎮、清水鎮交界的臨海
路上。

21 鹿港的貓。
22 饒富古意的甕牆。
23 意樓典雅秀麗。

作為漢人在台開拓史的首頁，台南的古都氣息向來極為濃厚，台南人顯然也很以傳統自豪，走在台南市街之間，眼底腦裡最鮮明的記憶就是「紅」，紅艷艷的鳳凰花壓倒性地佔據盛夏枝頭，比較沒那麼囂張的紅，帶著歲月調出的內斂彩度，則是古蹟的紅牆，總是長長地延伸大半街廓，全台首學、赤崁樓、五妃廟…，化為一代代台南人的永恆記憶。

傳奇美麗在南台

奇美博物館

奇美可以是南台灣的一頁傳奇，外人很難想像，在這片ABS塑膠龍頭的王國裡，竟會有價值難以估數的藝術寶庫蘊藏其中，法國報紙曾經報導「台灣除了買現代武器，還買古文物兵器。」英國報紙也曾發出「為何我們的國寶被台灣買去了？」之問，以致柴契爾夫人訪問台灣時，不禁好奇探詢「奇美」底細，而奇美館藏一次又一次借出在北、中、南等地展出，有如取之不竭的聚寶盆，台灣人終於也認識到：台灣果然是「寶」島！

台南也是新舊交融無間的奇特城市，許多藝文工作者看上台南風味十足的老建築，加入現代藝術的元素而別樹一格；當然，沒人知道何以黑面琵鷺和鄭成功一樣，選擇在台南登陸，不過，顯然這種外表憨厚卻聰明、合群的鳥類，愛上了南台灣的潮間帶淺灘，台灣保育人士透過衛星發報器發現黑面琵鷺遷移路線之謎，自北韓海州島的繁殖地經江蘇、浙江來到台南七股，而得天獨厚的是，根據「鳥口」普查，亞洲地區冬季南移的六百多隻黑面琵鷺，竟有半數以上在台南的曾文溪口！

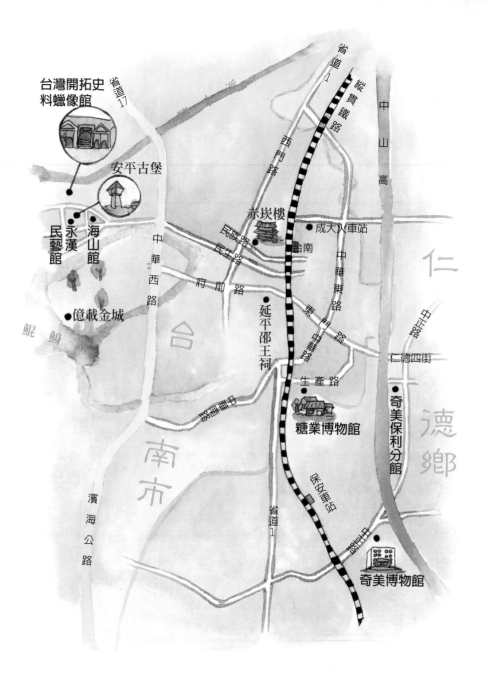

台灣開拓史料蠟像館

省道17

安平古堡

永漢

海山館

民藝館

億載金城

鯤鯓

中華西路

中華路

濱海公路

台南市

省道1

縱貫鐵路

中山高

西門路

赤崁樓

民族路

民生路

府前路

台南

成大火車站

中華東路

東門路

仁德路

仁德四街

延平郡王祠

中華路

生產路

糖業博物館

奇美保利分館

保安車站

中山路

奇美博物館

仁德鄉

走透透地圖

台南

奇美博物館

奇美博物館是台南一寶,奇美博物館自
一九九○年成立「奇美藝術資料館籌
備處」,就計畫以十五年的時間,用三十億
的經費來完成「亞洲最大的綜合博物館」。

而今奇美投注於典藏文物的費用每年約
有六億,早已超越當初預期,世界各
地有十九位顧問爲奇美蒐羅藏品,以致奇美
在國際藝術市場聲譽鵲起,膾炙人口的事蹟
不斷;著名大提琴家馬友友一九九九年初來
台舉行獨奏會,所攜名琴於旅途中意外受
損,馬友友一抵台就直奔台南,向奇美董事
長許文龍借琴救急,蔚爲一段佳話,想像馬
友友看到一把把來歷不凡的大提琴、小提琴
陳列琴庫時,不斷拍著心口讚歎不絕的表
情,就能想見:「喔!真是沒有想到……」

爲了代奇美購藏巴黎畫派著名畫家基斯
林的名畫《蒙巴拿斯的琦琦》,身負重
任的法國專家在激烈競標中不停舉牌,最後
以高於預估價八倍的價錢才達成任務,高逾
一千五百萬元台幣的標金,令其他競標者側
目;而十九世紀浪漫派畫家保羅·德拉洛許
的《天使半身像》,奇美也是以高出預估值
十倍的價錢,才標得這件細膩而祥和的畫
作;十九世紀法國知名畫家柯洛的《伊勒港
的渡船》,也是價達台幣千萬元,而爲台灣
收藏的唯一柯洛作品。

讓英國媒體震驚的是,英國十九世紀畫
家湯瑪斯·古柏·高奇的油畫《信

息》，竟然也流到台灣，這件作品原陳列在英國北安普敦一家畫廊達六十年，後來高奇的家人決定拍賣，奇美不惜重金下標，泰晤士報曾大幅報導這件畫作流向，而引來柴契爾夫人關切，也大幅打響亮奇美在國際間的知名度；而日本NHK曾向奇美借出卡蜜兒雕塑《遺棄》到日本參加巡展，瑞典、法國也都曾向奇美借用館藏瓜奈里名琴，奇美更曾一口氣買下美國亞歷桑那州一家私人哺乳類與鳥類博物館的全部藏品，而成國際博物館界的頭條大新聞。

可以想見，如此驚人手筆大舉購入的典藏，早已讓奇美汗牛充棟，確實有許多珍品以貨櫃裝箱遠渡重洋而來，卻因居倉庫苦無見天日之時，奇美計畫的「亞洲最大的綜合博物館」包括「美術館」、「自然史博物館」、「古文物館」、「兵器館」、「樂器館」等，並打算增設「產業技術館」，規模將有現今的四十倍大，而奇美也正尋求一塊佔地數十甲的理想據點，以打造董事長許文龍的夢中王國。

行事低調的許文龍，對外界來說頗具神秘傳奇色彩，甫被「亞洲財富雜誌」選為亞洲第十四大富豪，許文龍卻如閒雲野鶴般獨愛釣

1 奇美博物館位於奇美大樓內。
2 尚·卡米爾·柯洛《伊勒港的渡船》。
3 莫依斯·基斯林《蒙巴拿斯的琦琦》。
4 莫斯科斗杓形銀製酒器。
5 湯瑪斯·古柏·高奇《信息》。
6 羅馬大理石石棺斷片。
7 約瑟夫瓜奈里小提琴。
8 卡蜜兒雕塑《遺棄》。

魚、拉小提琴和繪畫，一星期只上兩天班，有些員工見到他也渾然不識；許文龍雖然甚少公開露面，關懷時事卻不落人後，曾多次提出政府再造的建言，而奇美也滿盈他造福社會的理想。

奇美醫院可以醫治身體、帶來健康，奇美博物館關心的則是社會心靈的健康，因而，奇美博物館的教育目標極為明確，在這裡只有「大家聽得懂的音樂，看得懂的畫」。

目前的過渡階段，奇美在台南縣仁德鄉廠區內辦公大樓的五、六樓闢出博物館的展示空間，加上後來增闢的「保利分館」，一千二百餘坪空間也只能展出近三分之一的典藏品，還陸續增建中；觀眾在此可以預見奇美博物館的雛形，中西藝術品和兵器、樂器、標本、化石構成琳瑯滿目的藝術天地，奇美質量俱豐的自動演奏樂器收藏也是一絕，而每個月的最後一個星期日，博物館還會在五樓西洋繪畫展廳中舉行曼陀鈴音樂會，聆樂賞藝當真享受。

【？】自動演奏樂器：十九世紀末到二十世紀初流行於歐美，也是當時播放音樂的唯一來源，將釘子釘在大小圓筒、滾筒上，或在卡紙、書本、鐵盤、紙捲上打洞，以手搖、腳踩或發條、馬達運轉就能自行演奏出音樂，是相當精密的設計，在唱片還沒有問世的時代的確是很先進的發明；奇美收藏大量的自動演奏鋼琴、合奏琴等，無人演奏而樂自來，不但新奇，而且機械式的琴音很能帶來兒時歡樂的氣氛

台南

奇美博物館

安平古建築

13

奇美在台南，每年吸引十萬參觀人次，也進一步帶動了台南文化古都的形象，台南安平的英商德記洋行原址，修護後就由奇美基金會捐資，規畫爲「台灣開拓史料蠟像館」，而後奇美也借出典藏，爲安平古堡展示館增闢一個兵器展示室，對照鄭成功與荷蘭交戰當時所使用的兵器，爲館中原顯陳舊的展示手法注入一絲新意。

14

嚴格來說，台南市和安平地區雖然古蹟林立，赤坎樓、安平古堡、東興洋行等地都闢設爲文物展示館，但都內容乏善可陳，永漢民藝館則雖有不少邱永漢捐贈的台灣民藝品，但展示手法老舊過時，都是相當可惜的事，在現況未作改善前，還是可以考慮這些參觀點，只是欣賞重點偏重於建築、周邊環境和歷史淵源；倒是台南有不少藝文空間，以藝術展示、餐飲、講座等作多元化結合，如「東門美術館」、「鄉城生活學苑」、「兵工廠」、「新生態藝術環境」、「華燈藝術中心」等，頗能展現民間藝文生態活力。

15

9 亞洲首屈一指的鳥類標本收藏在奇美。
10 奇美自然史館收藏世界各地的珍禽異獸標本。
11 日本火繩短槍。
12 江戶時代後期甲冑。
13 台灣開拓史料蠟像管原爲英商德記洋行。
14 台灣糖業博物館。
15 蒸汽火車也是糖業博物館的展示品之一。
16 奇美自動演奏樂器館收藏的管樂合奏琴。

台糖在台南糖業研究所內成立的「台灣糖業博物館」，將糖業從原料、製造過程到成品作系統化展示，早期先民製糖用的石磨，

16

到工業化之後的曳引機、蒸汽火車等都在展示之列，加以糖廠內花木扶疏，也有自行培育的多品種蝴蝶蘭園，原也是很值得走訪的所在，可惜參觀需以公文預約，且例假日並不開放，因而比較適合學校團體教學考察。

博物館附近走透透‧兩天一夜行程建議

第一天：曾文溪口賞鳥─四草水鳥保護區
　　　　─安平地區古蹟、小吃之旅─台
　　　　南小吃之旅
第二天：參觀奇美博物館─台南小吃及藝
　　　　文空間之旅

台南二天一夜行可以從外圍漸入市區，第一天上午以曾文溪口的黑面琵鷺為主角，每年十月到翌年四月是賞鳥旺季，黑面琵鷺在此過冬的數量世界第一，曾出現兩萬隻候鳥同聚的壯觀場景，而有時竟然也一天有三千賞鳥人湧入，初學者可參加台南市野鳥協會舉辦的賞鳥活動，以利進入情況；擁有匙狀大嘴、聰明且合群的黑面琵鷺，在候鳥知名度中高居榜首，曾文溪口北堤浮覆地是觀察黑面琵鷺最佳所在，曾文溪口往南走的「四草水鳥保護區」，也是南台灣水鳥樂園，鹽田田埂幾已成「賞鳥公路」，台灣最大群的反嘴鴴經常就出現在路邊。

繼續沿海岸南行，而達安平地區，雖然不是身穿花紅長洋裝，還是可以來趟安平之旅追想昔日風華，安平古堡的朗闊視

野、德記洋行的優美迴廊、東興洋行質樸有味的磚拱，以及海山館、永漢民藝館等史蹟文物之餘，現交由紅城文化基金會管理的「台灣屋」有頻繁的藝術活動，也留駐了安平歷史的容顏。到了安平不能不吃海產，「周氏蝦捲」和「古堡蚵仔煎」都是馳名小吃，至於台南人稱「黃金海岸」的濱海公路台十七線沿岸，則在向晚時分常見人潮聚集，賞落日、觀星、放風箏，充滿遊憩休閒氣氛。

行有餘力，返回台南市區繼續進攻小吃，台南除了度小月擔仔麵、魠魠魚羹等知名小吃外，其實還臥虎藏龍，不僅難以盡數且各有擁戴者，任何一位美食家的美食指引總還會有遺珠之憾，「老曾羊肉」的當歸羊肉、「小豆豆餐飲屋」的鍋燒意麵和雪片冰、「阿美綠豆湯」的綠豆湯、「你我他滷味」的冰鎮鴨舌和鴨翅…，屈指數來就已

【!】台南地區的廟會節慶格外繁多且膾炙人口，每年元宵的「鹽水蜂炮」、農曆三月十一日學甲慈濟宮有「上白礁謁祖祭典」、農曆四月十四日至十九日有西港慶安宮每三年一次的「燒王船」、農曆四月廿六日、廿七日是台南乩童大本營南鯤鯓最熱鬧的「王爺祭」、台南開隆宮在農曆七月初七為十六歲青少年舉行成年禮「做十六」、國曆九月廿八日則有台南孔廟的「祭孔大典」，此外，七月中旬的「白河蓮花節」、「玉井芒果節」也都打響了名號，當地還都設有「白河蓮花產業文化資訊館」、「玉井芒果產業文化資訊館」提供相關資訊

17 清廷平定林爽文之亂的紀功碑。

18 德記洋行。

19 東興洋行。

20 台南度小月擔仔麵

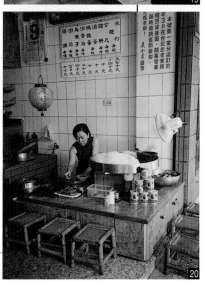

台南

台南小吃

不勝枚舉，撐死人不償命！

星期天開放的奇美博物館自是第二天行程重點，返回市區後，可繼續探尋小吃及台南的藝文空間，而後會發現，這個文化古都絕非無聊的地方，眼耳口鼻心，即使單單舌頭之旅也不是兩天一夜可以打發。

■奇美博物館
地址：台南縣仁德鄉三甲村59-1號
電話：(06)266-3000轉1600~1608
傳真：(06)266-0848
網址：http//:www.chimei.com.tw
電子信箱：cmhpmnt@www.chimei.com.tw
開放時間：每周日及國定假日，10:00-17:00，16:00後謝絕入館，周一及周六休館，學校教育單位可於周二至五預約教學參觀。
免費參觀，一般民眾需於七天前事先預約，二十人以上團體需於三個月前事先預約，周一至五接受預約及洽詢相關事項網站上也備有詳細資訊。
交通：高速公路仁德交流道下，進入仁德後，右轉中正路，往保安工業區方向直行，至大德加油站前左轉。

■台灣糖業博物館
地址：台南市東區生產路54號（糖業研究所內）
電話：(06)267-1911轉341
傳真：(06)268-5425
開放時間：周一至五：8:00-12:00，13:30-17:00
周六：8:00-12:00，例假日休館
免費參觀，但需事先公文預約
交通：台南客運18路至「台南市立醫院站」下，步行1公里

■安平古堡
地址：台南市安平區國勝路82號

■台南市永漢民藝館
地址：台南市安平區國勝路43號（安平古堡旁）
電話：(06)220-5282

21

22

21 赤崁樓。
22 安平古堡。

開放時間：每天 8:30-17:00
（票價皆含安平古堡）：全票 40 元，半票
20 元，30 人以上團體 8 折

■ 台灣開拓史料蠟像館（英商德記洋行）
地址：台南市安平區安北路 194 號
電話：(06)220-7901
開放時間：周二至日，8:30-17:30，周
一休館
票價全票 10 元，半票 5 元，30 人以上團
體 8 折

■ 安平外商貿易紀念館（德商東興洋行）
地址：台南市安平區安北路 233 巷 3 號

■ 安平鄉土館（海山館）
地址：台南市安平區效忠街 52 巷 3 號
電話：(06)226-7364
開放時間：周二至周日，8:00-17:00，
周一休館
免費參觀

■ 台灣屋
地址：台南市安平區延平街 86 號
電話：(06)223-2051
開放時間：10:00-12:00，13:00-17:30

■ 周氏蝦捲
地址：台南市安平區安平路 408 號、730
號
電話：(06)280-1304

■ 古堡蚵仔煎
地址：台南市安平區古堡街 53 巷 6 號
電話：(06)228-5358

■ 赤崁樓文物館
地址：台南市民族路 212 號
電話：(06)223-5665
開放時間：周二至日，8:00-18:00，周

一休館
票價全票 10 元，半票 5 元

■ 東門美術館
地址：台南市東門路二段 95 號
電話：(06)208-3372
開放時間：畫廊，12:00-0:00，東門
緣，14:00-1:00
老式二樓洋房，一樓規畫為畫廊，屋後
三合院則為餐廳和藝文教室

■ 鄉城生活學苑
地址：台南市裕農路 375 號 B1
電話：(06)274-3083
網址：http://www.suncity.org.tw/
開放時間：13:30-21:30
藝展、圖書館、講座、研習班、餐廳

■ 兵工廠
地址：台南市北華街 60 號
電話：(06)226-9520
開放時間：19:00-2:00
小酒館和藝文空間的結合

■ 新生態藝術環境
地址：台南市民權路二段 261 號
電話：(06)226-7899
開放時間：10:00-21:00
藝展與咖啡餐飲和平共處

■ 華燈藝術中心
地址：台南市友愛街 10 號
電話：(06)222-2587
開放時間：9:00-17:00，周一固定休
館，周日不定期休館，位於天主教教堂
內，由紀寒竹神父創辦，有攝影課程、
讀書會、藝展及劇團活動等

早上九點不到，大批民眾已守候在門口，一九九四年六月十二日，「高雄市立美術館」開幕啓用，館方依據發出的民眾入場券統計，單單第一天就湧入近十萬人次，高美館頓時人仰馬翻，港都人以略帶鄉土草莽氣息的熱情張臂歡迎，他們騎著摩托車而來，把大提包和雨傘都帶進館內，甚至伸手觸摸藝術品，即使如此，新手上路的那一天，高雄也大步跨進美術館時代！

打狗今昔看春秋

高雄市立美術館
山美術館
高雄市立歷史博物館

　　五十五層高的長谷超高大樓，矗立爲高雄的新地標，愛河在大肆整頓下，又逐漸恢復舊觀，市港合一帶來新財源，昔日的打狗，化爲今日南部第一城，儘管高雄的馬路大又直，高樓大廈比起台北也不遜色，港都卻通常只被認同爲台灣重工業的基地，沒煙囪的文化工業，似乎難有一席之地，「高雄市立美術館」的出現，無疑是個關鍵轉捩。

　　雖然在台灣美術館的長幼排序上，高美館還算是小老弟，但展現的積極活力很令人側目，確實也爲南台灣帶來許多新的文化契機，以致國立故宮博物院文物首度破例「南巡」，就是「出宮」到高美館展出，當時造成極度轟動，也爲日後故宮規畫「故宮文物菁華百品展」，到偏遠地區文化中心巡迴，以俾利全台各地民眾親近故宮文物，埋下相當重要的伏筆。

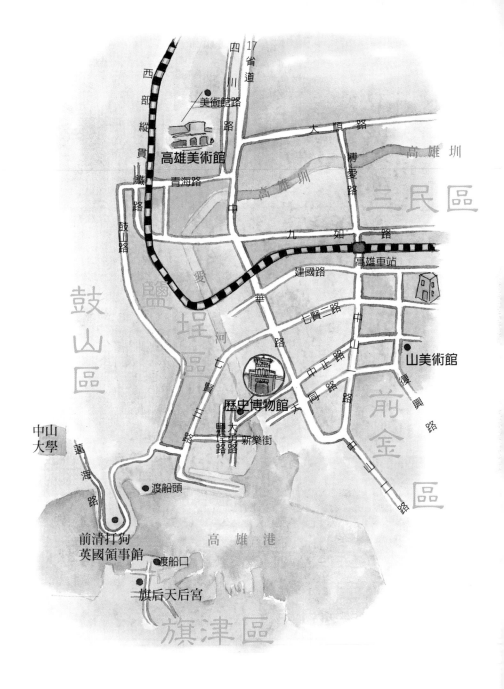

走透透地圖

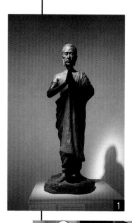

高雄

高雄市立美術館

台灣的文化生態向來存在重北輕南、城鄉差距的問題，前者在高美館出現後，逐漸縮小落差，位於高雄市鼓山區的內惟埤文化園區，高美館連同美術公園共四十一公頃的遼闊領地，確實很有發揮餘地；而「山美術館」在高雄的誕生，則寫下企業家贊助藝術的範例，再加以高雄市政府舊建築整建改裝爲「高雄市立歷史博物館」，具體實踐古蹟再利用的概念，高雄是文化沙漠的既定印象，當可逐步扭轉。

以台灣地區美術發展史作爲定位，雕塑和書法是高美館典藏格外著力的兩大路線，，收藏有五百多件書法和一百八十餘件雕塑，規畫爲「台灣近代雕塑發展」和「書法之美」這兩項常設展，展現台灣自一九二七年以來，在西方影響下的雕塑發展，及一六九七年迄今具代表性的書法作品；值得一提的是，台灣前輩雕塑家黃土水的代表作《釋迦出山》，珍貴的石膏原模就由文建會捐贈高美館典藏，而高雄當地畫家羅清雲，身後作品也大多捐贈高美館。

「傳統雕刻陳列室」則是高美館新近規畫的展覽空間，兩百多坪空間的情境朝向大陸龍門、敦煌石窟氛圍設計，也首開公立美術館闢專室常態展陳傳統雕刻的先例，藉由和收藏家簽約借展、長期展出的合作方

式，以推廣國人對石雕佛像的認識，而收藏家呂良盛捐贈一件高兩百九十五公分的北齊佛立像，尺寸相當罕見，則已被高美館視為新鎮館寶。

開館後，高美館曾經辦過布爾代勒、卡蜜兒、趙無極、費畢、奧塞美術館藏等國際級展覽，配合展覽經常舉辦講座、活動或音樂會，開館四年多就有逾兩百萬人次參觀；高美館在教育推廣方面也著力甚多，曾經針對中小學生策畫為期六個月的「認識美術館」教育特展，並編成手冊推廣；高美

【？】釋迦出山：黃土水被譽為《台灣近代雕刻的先驅者》，但英年早逝的他，所留下的作品極其稀少，最著稱且公開的就是台北中山堂的浮雕《水牛群像》和這件《釋迦出山》，前者是黃土水最後遺作、後者則有一段段藝術佳話；黃土水接受萬華士紳魏清德委託製作的《釋迦出山》，描寫釋迦入山清修摒絕世緣後重新出山的超越塵俗，黃土水先塑石膏模型再以櫻木雕刻，完成後供奉龍山寺，可惜木雕毀於二次大戰空襲中，黃土水遺孀廖秋桂得知後，把石膏原模送給魏清德，後由魏清德後裔魏火曜捐給文建會，經修護後翻製五件銅鑄品，轉贈給國立歷史博物館、台北市立美術館、台中省立美術館、台北萬華龍山寺、台南開元寺，原模則贈予高美館典藏，也是最珍貴的孤品。

■ 黃水土的《釋迦出山》。
■ ■ 新規畫的傳統雕刻陳列室，彷如令人置身敦煌石窟。
■ 高美館的簡介摺頁。
■ 呂良盛捐贈的北齊佛立像是鎮館寶。
■ 高美館為高雄帶來豐富的文化資源。

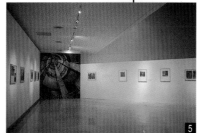

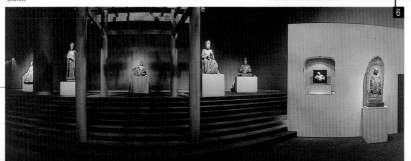

高雄

高雄市立歷史博物館

高雄市立美術館、山美術館

館的網站上,設計了虛擬實境之旅,還沒實地親臨就可先在電腦上神遊一番。

走訪高美館,服務台有不少館方相關資訊提供索取,觀眾也可先藉由觸碰式螢幕電腦,了解相關展覽資訊,為藝術之旅作更全面的準備;此外,高美館擁有數百人的義工群,支援各項推廣、教育及館務工作,觀眾除了要感謝他們義務的辛勞,也可以考慮加入義工群,體會和美術館更緊密的向心關係。

館外的雕塑公園,也是高雄人留連休憩的好去處,視野相當開闊的內惟埤,如茵綠草伴以湖泊沼澤濕地,晴日當空時,別有舒朗大氣,夕陽西沈之際,園區中雕塑和建築、環境空間的對話,更格外有分悠然意趣。

「全台灣最高的美術館」所言不虛,位在高雄市中正路、復興路口的世華金融大樓廿九樓,「山美術館」可以遠眺高雄港、壽山景致,條件得天獨厚,可惜大樓氣派堂皇的門面,可能會嚇阻了些腳步,但保證只要勇往直前,就會發現柳暗花明又一村,商業大樓中竟也有一方藝術淨土。

那也正如同「山美術館」的成立,是緣起於山集團總裁林明哲夢想的實踐,打造一座藝術的殿堂,建築師黃永洪設計的極簡主義空間,冷調的大理石地板光可鑑

人，空氣中流洩著輕柔的樂音，身在其中自然而然聲調就放輕放低，舉止也優雅起來，否則都會自覺唐突；總面積約五百坪的「山美術館」以中國當代藝術為脈絡，也兼及華人藝術創作和西洋名作，除了為數不少的大陸畫家吳冠中、羅中立、何多苓作品，林明哲的趙無極收藏也很具代表；賞畫之外，「山美術館」會定期舉辦音樂會，益添藝術氛圍，而觀眾會驚喜發現高樓中的美術館，竟有片空中花園自成天地，花園中遠眺或啜飲咖啡都是午后樂事。

昔日的高雄市政府舊建築，則已經在一九九八年底整建改裝為「高雄市立歷史博物館」，開幕首展就是「故宮文物菁華百品展」，這座日本現代建築史上第四期的

【！】雖然高雄市立歷史博物館的文宣資料上，註明建築是「興亞帝冠」式建築，實際上，「興亞」和「帝冠」是日據時代大同小異的兩種建築形式，仔細區分，1930年代以後，日本為追求民族形式而發展出的「帝冠」式樣，企圖結合西方古典式的屋身和日本古典屋頂於一身，高雄火車站和高雄市政府都是這類形的佳作；而在日本大東亞共榮圈思想成形後發展的「興亞」式樣，希望把日本式樣烙印在殖民地新建築上，基本上和帝冠式類似，但屋身多為現代式樣，屋頂雖然仍是日本式，但不一定是大屋頂，這是最大不同處，合作金庫高雄支庫是代表。

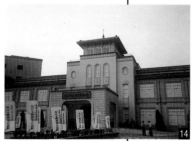

7 觸碰式螢幕可查詢展覽資訊。
8 美術館主建築外迴廊。
9 視野開闊綠草如茵的雕塑公園。
10 山美館的標誌。
11 明亮的展示空間。
12 解說雕塑過程的展示。
13 自成天地的空中花園。
14 高史館建築別具意義。

高雄

屏東東港、高雄鹽埕區

高雄市立歷史博物館

作品，又稱「興亞帝冠式建築」，因受關東大地震火災影響，特別注重材料與構造上的安全問題，仔細看，建築的外觀就是「高」字造型，突顯「高飛雄立」的高雄精神。作為全台首見的「市立」歷史博物館，高雄市立歷史博物館先有硬體再有軟體的作法，雖然提出要系統整理高雄地區歷史文物的雄心，但也勢必須面對館藏不足及定位走向的考驗，不過這座小巧的館，倒也不失為舊建築再利用的範例，尤其館後方加蓋透明雨棚，作為咖啡座，光線氣氛相當不錯。

博物館附近走透透‧兩天一夜行程建議
第一天：參觀高雄市立美術館—美術館園
區流連—下午赴山美術館—奔赴
屏東東港看夕陽、享海鮮
第二天：參觀高雄市立歷史博物館—鹽埕
區巡禮—渡海到旗津一遊

兩天一夜遊的首日，在高美館內外足可消磨大半天，「山美術館」可以延續現代藝術的悸動，及午后的悠閒，但不要等到太陽下山，看夕陽可以留待東港。

東港雖隸屬屏東縣，實際上和高雄市相距不遠，到了東港必得造訪「東隆宮」，三年一度的「燒王船」已是遠近馳名的民俗祭典，東港燒王船的隆重壯觀膾炙人口，可以想見香火必也鼎盛，單單看東隆宮廟前山門的精雕細琢、金碧輝煌就可見一斑；燒王船例行舉行的海邊，規畫了小巧怡

人的濱海公園，很適合悠遊賞覽落日，還有
青斗石打造、造價數十萬的公用電話亭喔！

到東港其實最大的目的還是為了海味的
呼喚，東港光復路上大大小小近二十
家海鮮店，以「東昇餐廳」最老招牌；作為
南台灣漁業最繁忙的漁港，東港海鮮的生猛
美味，老饕想到就流口水，尤其冬天的鮪魚
和春夏之間的油魚子最具代表，鮪魚生魚片
是東港饕客必點，內行者則指定等級更高的
深海鮪魚腹(Toro)，入口軟膩鮮肥令人難
忘，用烤的「烘處女蟳」也是名品，肉質格
外嫩細，再加上鰻魚呼吸器做的「鰻膠」、
盲目鰻、加夢魚、櫻花蝦…，讓人樣樣都想
試，至於東港特有的魚「那個」，裹粉炸熟
後入口即化，很多人吃了還是不知道「那個」
到底是「哪個」。

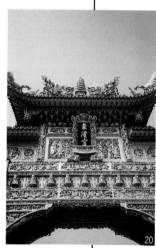

祭妥五臟廟，心滿意足返回高雄，大都會
住宿不愁，自然任君挑選，三民區建國
路號稱「旅館街」，聚集不少中小型飯店旅
館，價格也比較低廉，不妨考慮；養足精
神，以便挑戰第二天
的高雄「血拼」行，
用走逛商店來認識高
雄的另一面，曾是高
雄最繁華所在的鹽埕
區，即使風華不再，
也仍匯聚高雄人的集
體記憶，充滿了令人
懷念的「高雄味」。

15 日治時代的精緻家具。
16 漁業在高雄發展史上佔
 有重要的一頁。
17 日治時代的旗后天后
 宮。
18 肉質嫩細的處女蟳。
19 內行人必點的深海鮪魚
 腹。
20 金碧輝煌的東隆宮。
21 愛河邊美景如畫。

高雄

鹽埕區、旗津

舊建築再利用的「高雄市立歷史博物館」就位在鹽埕區，而由於特殊的集市現象，高雄出現不少特定的專業商品街，且大多在鹽埕區附近，鹽埕路因女性飾品店林立而有「女人街」之稱、鹽埕區的精華地段新樂街則是「銀樓街」、鹽埕區七賢三路的「崛江商場」是著名的「舶來品街」，以愛河相隔的前金區大同一路則是粗獷古樸的「船品街」；由一群鹽埕區商家組成的「鹽埕文化協會」，曾編成「疼惜鹽埕導覽筆記書」，並提出生態博物館的概念，希望以整個社區的生活範圍為博物館，全方位強調文化、教育、觀光休閒與商機以重造鹽埕，在理想落實之前，造訪鹽埕也可以用這樣的心態來細加體會。

鹽埕之後，渡海到旗津，雖然前鎮、旗津有過港隧道銜接，塞車問題和情趣問題，都使許多人還是寧捨汽車而就渡輪，摩托車直接就可以騎上甲板更是方便，渡輪像紅血球般往返運載，舒活著旗津的血脈，半島上有高雄第一座媽祖廟「旗后天后宮」，旗津的海產、三輪車和海洋遊憩氣息更是濃烈，舊打狗的根源在此出發，隔海望見高樓林立的都會，正是高雄的歷史今昔。

22 崛江商場為舶來品集中地。
23 鹽埕銀樓街珠光寶氣。
24 直接騎機車上渡輪很便利。
25 色彩鮮活的旗津海產
26 暮色中的高美館

■高雄市立美術館
地址：高雄市鼓山區美術館路20號
電話：(07)316-0331
傳眞：(07)316-0307，316-0477
網址：http://www.kmfa.gov.tw
E-mail:mail@kmfa.gov.tw
開放時間：周二至日，9:00-17:00，周
一休館
交通：5號公車，「婦幼醫院站」下
星期日9:00-17:00有文化公車

■山美術館
地址：高雄市中正三路55號29樓（世華
金融大樓）
電話：(07)227-3966
傳眞：(07)227-2827

■高雄市立歷史博物館
地址：高雄市鹽埕區中正四路272號
電話：(07)531-2560
網址：
http://www.sunl.kcg.gov.tw/~khchsmus
開放時間：周二至日，9:00-17:00，周
一休館
交通：火車站搭1、2、60、88路公
車，「鹽埕站」下

■鹽埕文化協會
電話：(07)521-5455

【旗津海鮮】
文進活海產：(07)571-4568，廟前路28
號，清蒸沙蝦最具代表
旗津活海產：(07)571-8771，廟前路35
號，紅燒蝦姑頭、炸水晶魚是招牌

■東港海鮮
東昇餐廳：(08)832-3112，黑鮪生魚
片、烘處女蟳、加夢魚湯

東港海鮮樓：(08)833-8888，烤盲目
鰻、炸「那個」

迎接新世紀的關卡，面對未來總有許多想像，科學無疑會是串演許多要角的大卡司，電腦、通訊脫離不了科學，就連計畫生個Y2K寶寶，也牽涉到很多科學的層次，而人體本身，就是碳水化合物的科學組成。只是在唯物論之外，還是有不少人以傳統人文價值為承傳，不理會人腦人心的活動是怎樣的化學運作反映，只相信心之所感，這樣的兩極之端，可以並存在很貼近的地域，並傾灌我們的人生以不同價值。

科技人文均衡行
國立科學工藝博物館

一名國小六年級女童在這裡「脫逃」，完成她預謀的翹家計畫，高雄的「國立科學工藝博物館」因此一夕成名，看著晚間新聞打出的畫面和字幕，不少人心中納悶：「有這個館嗎？怎麼沒聽過？」他們對這個當時剛開幕沒多久的新館，留下了「一定很大」的第一印象，要不然怎麼會人搞丟了，老師一時都還不知道？

科工館確實很大，佔地十九公頃，建築面積六千多坪，樓高四層的樓地板面積更達三萬四千多坪，這麼龐大的一座館，在一九九七年底開幕啓用時，確實很引矚目；事實上，科工館和台中的「國立自然科學博物館」、屏東籌建中的「國立海洋生物博物館」，都是一九七九年行政院訂頒十二項國家建設，列為文化建設的三大館之一，自然也擁有得天獨厚的資源條件，總建館建費就高達七十四億元，如此巨資打造，科工館所要扮演的獨特角色，就在於將應用科學的科技基本原理和發展沿革，透過互動式的展示，普及於大眾。

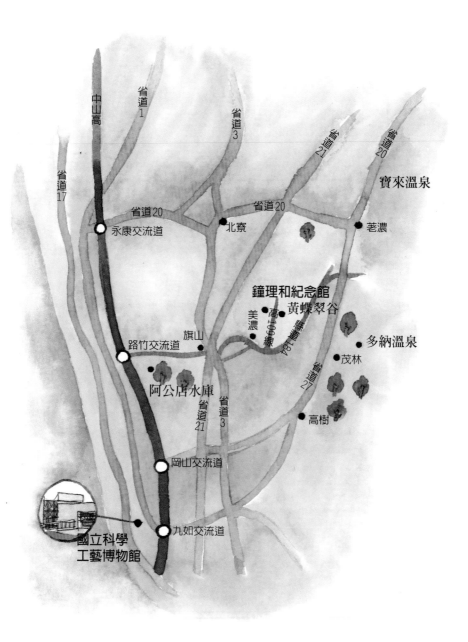

中山高

省道1

省道3

省道20

省道21

省道20

寶來溫泉

省道17

省道20 永康交流道

省道20 北寮

茘濃

鐘理和紀念館
黃蝶翠谷

美濃

高109線

縣道184

多納溫泉

路竹交流道 旗山

茂林

省道27

阿公店水庫

省道21

省道3

高樹

岡山交流道

國立科學
工藝博物館

九如交流道

走 透 透 地 圖

高雄

國立科學工藝博物館

參觀科工館,要準備好腳力,十八項主題展示幾乎涵蓋目前人類應用科技的各行各業及生活中的一切,銜接展示室之間的長廊也很有得瞧的,想在一天之內看完全館所有展覽絕非易事。可以在入口附近先以觸碰式螢幕電腦加以查詢,再針對個人興趣喜好、時間預算作彈性調配;此外,科工館備有「參觀指引」,對館內設施、服務及各展示主題都作詳盡介紹,也包含樓層平面圖,並作了兩個半小時、三小時、半日遊的四種推薦動線,不妨參考,指引還預留了各展示室蓋紀念戳章的位置,集滿戳章猶如你專屬的科工館護照。

動力與機械」說明機械的基本要素、原理和生活中的應用,「電腦化世界」告訴觀眾電腦日新月異的發展,「中華科技」以多媒體方式展現渾天儀、指南車等老祖宗的發明智慧,「食品工業」探討人類和食品之間的關係,「能的運用」使觀眾了解「能」在生活中的無所不能,「金屬工業」由金屬的本來面目和家族延伸到人類如何利用金屬……,其他還有「居住與環境」、「電子世界」、「兒童科學園」、「量度與科技」、「塑膠與橡膠」、「交通與文明」、「水資源利用」、「生物科技」、「服裝與紡織」、「災害防治」、「航空與太空」、「電腦與通訊」,如果有人真能把全館所有主題都融會貫通,絕對可以稱得上小博士或百科全書了!

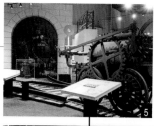

可以放心的是，雖然每項主題都牽涉到相當專業的原理和知識，但卻很能深入淺出，透過遊戲互動的方式加深觀眾印象，譬如在「水資源利用」的主題中，你可以按鈕拉動懸吊的水桶猜猜洗衣服會用掉多少水？澆花和沖馬桶又各用多少水？而後另一邊的水桶會自動吊起公布答案；「航空與太空」展示有除役停飛的 F-104 戰機，你可以近距離觀察也可以登上駕駛艙，研究儀表板和各種設備，而後你也可以在民用航空展示區中，扮演塔台管制員或參加飛行員訓練，學習如何起降飛機；「災害與防治」的體驗區也相當受歡迎，地震搖動台、傾斜的

【？】渾天儀：渾天儀是中國古代觀測天體的偉大發明，由最外層的「六合儀」、中層的「三辰儀」和內層的「四游儀」所組成，分別可以測定方位，而且利用四游儀窺管，使得天文學家們研究發展出精確無比的天文曆法

【！】科工館既以科學為名，也要善盡科學之利，科工館除人工票亭之外，還有8部自動售票機和3部自動兌幣機，驗票也是自動作業，觀眾持票卡刷卡通過閘門即可；此外，還有團體預約、電話預約、劇院預約等服務，科工館也發行金卡優惠個人或家庭，而科工館獨步全台的一景就是逗趣的機器人娃娃，「鐵克納」和「賽恩絲」可以導覽、可以諮詢，可別小看他們，不但國台語嘛攏會通，還是領有工作證的合法「員工」喔！

1 高雄科工館1997年底才開幕。
2 入口處的觸碰式螢幕電腦可查詢館內介紹。
3 科工館強調互動式展示。
4 生物科技區。
5 交通與文明區。
6 航空與太空區。
7 服裝與紡織區。
8 水資源利用區。

高雄

科學工藝博物館

寶來溫泉

鐵架高塔、閃光燈及電風扇，營造出地震、山崩、颱風等天然災害，也以倒數計時的方式，用一連串的問答測試個人在緊急狀況下的反應，藉以學習防災知識。

科技類博物館的新經營理念，強調「科學是有趣的」概念，不但展現在動手操作和互動式展示，更少不了立體電影，科工館的立體電影院號稱亞洲最大，挑高十九公尺、縱深廿六公尺的扇形狀劇場，有三百三十七個座位，兩台各使用一萬五千瓦特氙氣短弧燈泡作光源的技射機，鏡頭是十二片魚眼廣角鏡頭，觀眾戴上「立體眼鏡」，就可以觀賞到聲、光、影都立體的影像。

博物館附近走透透‧兩天一夜行程建議

第一天：參觀國立科學工藝博物館—寶來溫泉區遊憩
第二天：美濃采風

科工館的餐廳由尖美飯店承包經營，出入口獨立，可同時容納五百人用餐，有中式和菜也有歐式自助菜，五臟廟在科工館之行就不愁沒得祭拜，記得出館前於服務台在手上加蓋戳記，可再度進場；科工館消磨大半天後，就可啟程向東行，直奔高雄縣六龜鄉位於南橫西段的寶來。

寶來以溫泉聞名，位於村落東方寶來溪谷中的泉溫約六十度，泉質清澈，可飲可浴，全區不但溫泉旅館林立，鄰近的野

溪溫泉如七坑、十坑、石洞也是尋幽訪勝客所鍾，相距十分鐘車程的「不老溫泉」區，更是沿溪床兩岸築成露營區、公共浴池等，假日經常人滿爲患；寶來因溫泉資源而帶動人潮，後山腰俗稱「瞭望台」的高地，遠眺視野遼闊，沿途更是梅園遍布，在深冬捎來一片暗香。

喜歡熱鬧的人，可以投宿「新寶來溫泉渡假村」，內有木屋別墅區、露營區、烤肉區、餐廳、射箭場、游泳池、體能訓練場等，外圍也是荖濃溪泛舟的起點，可以想見魚蝦、水上活動之盛；崇尚清雅幽趣者，則可以選擇當地茶園山莊經營的民宿，「寶來峰茶園」和「演易山莊」都各建有兩座小屋，眺山賞夕陽都是佳處，茶香與梅香共撲鼻，看山嵐漸繞，很能滌心淨塵。

這條路線在第二天就可以回溯東行，歷史人文特色鮮明的美濃，探訪客家風情或黃蝶自然野趣兩相宜，有人愛美濃油紙傘的風韻別具，有人喜美濃窯陶藝的拙樸，甚至只因美濃豬腳和粄條就可以愛上美濃，老鎮雖已經不起時代的催迫而漸漸變了容顏，但比起幾乎不存留記憶的台灣大多數鄉鎮，美濃仍能保有菸樓、三合院與平野綠疇的幽靜景致，還是難能可貴的。

9 深海奇觀3D動畫。
10 科工館參觀指引。
11 新寶來溫泉是尋幽訪勝好去處。
12 新寶來溫泉度假村休閒設備周全。
13 美濃小鎮人文色彩鮮明。

14

每到冬季，進入菸葉一年一度的採收期，更可感受到美濃獨特的美，比人高的綠色菸海，戴斗笠蒙巾的婦女穿梭其間熟捻採菸，農家也忙碌起烤菸、回潤與挑菸的作業，菸樓冒出的煙霧，猶如美濃的吞吐呼吸；在這般律動中，格外能讓人感受到客屬知名作家鍾理和對土地與原鄉的心緒，「鍾理和紀念館」也就在美濃鎮廣林里的笠山下，由鍾理和之子鍾鐵民及鍾理和文教基金會成立，和鍾理和故居相距僅三、四十公尺，展陳鍾理和生前遺物和作品，是一分緬懷前賢的心意。

值得一提的是，愛鄉的心情經由土地傳遞給年輕一代，不少美濃青年回到家鄉貢獻心力，「阿志牯的菸樓陶藝」把傳統菸樓轉化為現代陶藝展場，「美濃愛鄉協進會」除了以反水庫運動護衛家園，也致力於保存發揚美濃歷史人文、出版刊物、發行美濃社區電子報，並結合「美濃大專後生會」、「八色鳥協會」等組織，形成活躍的社區力量，加以高雄縣政府公辦民營的美濃「客家文物館」預計於一九九九年底開館，位在中正湖北岸的客家文物館，不只展示文物，更將發展為客家文化研究中心及社區核心，結合南方的永安聚落、龍肚莊等早期美濃開發的聚落，發展為活的人文博物志，將可望為美濃的人文風貌注入新血及活力。

15

■國立科學工藝博物館
地址：高雄市三民區九如一路720號
電話：(07)380-0089
網址：http://www.nstm.gov.tw/
開放時間：周二至日，9:00-17:00
周一休館，逢國定假日及補假照常開放
除夕、年初一固定休館
票價：
展示廳─全票100元、學生及軍警70
元、20人以上且辦妥預約團體70元、學
生團體50元、65歲以上長者及110公分
以下兒童、退休軍公教人員、榮民一律
免費。
立體電影院─全票100元、團體70元、
學生團體50元、65歲以上長者及領有殘
障手冊人士，需到票亭憑證換票，90公
分以下兒童不能進場
交通：火車站搭60、73路公車，假日另
有博物館專線車，高速公路九如交流道
下，右轉九如路可達。

■寶來住宿
新寶來溫泉渡假村：(07)688-1700~4
寶來峰茶園：090-743-749
演易山莊：(07)726-1916

■鍾理和紀念館
地址：高雄縣美濃鎮廣朴里朝元路95號
電話：(07)681-4080
開放時間：8:00-17:30，需事先電話預
約

■阿志牯的菸樓陶藝
地址：高雄縣美濃鎮獅山街14號
電話：(07)681-1521，685-2477

■美濃愛鄉協會
地址：高雄縣美濃鎮福安街12號
電話：(07)681-0469，681-0371

傳真：(07)681-0201
網址：
http://www4.nsys.uedu.tw/sccid/
mpa/

■美濃客家文物館
網址：
http://dialog.mis.npust.edu.tw/
meinung/

14 美濃磚牆瓦屋之旁，必
　有菸樓聳峙。
15 冬季是菸業一年一度的
　採收期。
16 鍾理和文學全集。
17 美濃菸草曾在世界舞臺
　風光一時。
18 鍾理和紀念館。

冬陽極暖，土地裡探出洋蔥的幼苗，成排列行指向遠方山巒，天是蒼茫，地是無垠，票選台灣的藍天，屏東絕對是當之無愧的「叫阮第一名」，不管北台灣的天空如何陰霾，奔往墾丁的濱海公路總是一逕的碧海藍天，即使間有烏雲遮日，也讓人很放心地相信——陽光很快又會對人微笑；「國立海洋生物博物館」位處這樣得天獨厚的環境中，真的是如魚得水，就在墾丁國家公園西北角龜山山麓臨海灣岬之畔，佔地九十八公頃餘的遼闊，已預見了國家資源投入的雄厚。

山光海色有恆春

國立海洋生物博物館

　　雖然「國立海洋生物博物館」還未正式粉墨登場，屏鵝公路旁已出現以海生館為號召的餐廳和房地產廣告，即使賣洋蔥的小販，都能指出海生館的所在，問起開館日是否二○○○年六月，小販說：「他們告訴我四月一日就會開館，愚人節！」

　　這是個小地方，里鄰間的資訊本就流傳共享，車城原本只是屏鵝公路段的小鎮，一夕間成為博物館群集之地，在海生館附近，還有幾乎是比鄰而居的「蓬萊化石博物館」和以摩托車為主題的「二輪車博物館」，可惜這兩座館等不及海生館開幕，就已在一九九八年陸續閉館。

　　陸地上的環境早已讓人破壞得差不多了，有人預估佔地球面積百分之七十的海洋，勢必成為未來發展的新空間，即使如此，在自然天候變化和人為破壞下，墾丁、澎湖等地海域珊瑚出現白化甚至死亡的現象，已引起海洋生物學者及生態保育人士的關切；海洋看似遙不可及，實則與陸地息息相關，就在海岬之畔的海生館，無疑必須扮演讓人懂得珍惜海洋資源的角色。

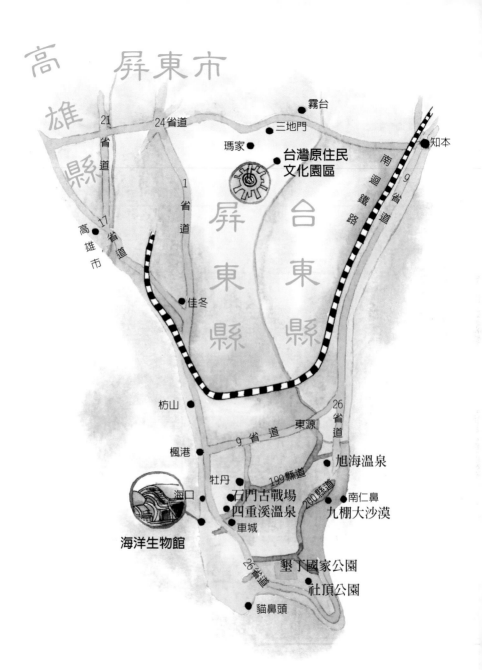

走透透地圖

屏東

國立海洋生物博物館

ROUTE 22 博物館 附近走走路

海生館形似變形「川」字的館徽，就源自於南台灣珊瑚礁魚類燕魚的身上斑帶圖案，未來建成之後，佔地三千四百坪的「台灣水域展示館」和一千五百多坪的「珊瑚王國展示館」將是主要重點，「台灣水域展示館」入口由高聳的瀑布引導遊客如水行過高山、溪流，穿越河口紅樹林而入海，認識沿海牡蠣養殖方式，及珊瑚礁潮間帶生物，暢遊過著名的南台灣珊瑚礁區，再「下潛」到一百萬加侖水量的「大洋池」，感受東部大洋的浩瀚，而後通過一道水影、魚影交織的長廊，體驗人與海洋共存的美好。

即使還未正式開館，位於高雄市的海生館籌備處，已舉辦過不少海洋生物科學教育推廣工作，海生館也發現鯨鯊卵胎生的生殖方式，並創下人工飼養幼鯊的世界紀錄，還發現台灣新紀錄種「仙后水母」並進行馴養；而名列「酷站」的海生館網站，除了提供海生館本身資訊，也介紹海洋生態保育、水中生物資訊、國外水族館的營運管理，還有海洋休閒報導和親子DIY專區等，是先期認識海生館的極佳管道。

「珊瑚王國展示館」最足以傲人的是長達八十公尺的壓克力海底隧道，展現可以承受一百五十萬加侖水量的施工技法。「珊瑚」絕不僅是如樹枝般艷紅但冷硬的珠寶，而是會濾食、捕食的活生生生物，多孔隙、多層次的珊瑚礁體也提供了海洋生物隱密、安全的棲息所；估計珊瑚礁中有高達三

萬五千種生物，佔海洋生物的四分之一，因而珊瑚礁的維護與否，確實對海中「民生」茲事體大；而在館中，觀眾可走過模擬水下調查研究的「水下工作站」，再走入全亞洲最長的水中電動步道，經過魚群漫游的礁岩峽洞，而後來到一百萬侖水量的鯨豚池，親睹海洋哺乳類動物的敏捷身影。

目前海生館的水族教育實驗站已開放供機關、團體預約參觀，水族實驗站、水族實驗中心之外，海生館也將車城至保力溪出海口約七百公頃的海域規畫爲整體的資源培育、教學觀摩、休閒漁業和海濱觀光遊憩地帶，並保留三分之一的範圍，提供進行海上箱網繁殖。

【？】鯨鯊：鯨鯊不是鯨，而是鯊，也是世界上最大的魚種，長達十八公尺、重四萬公斤以上，但卻一點也不凶殘嗜血，反因性情溫馴，只濾食小魚、小蝦等浮游動物，而被稱「大憨鯊」，也因肉質白、細嫩而俗稱「豆腐鯊」，台灣早年鯨鯊的捕獲量極大，因而乏人問津，只能用作飼料，後因鯨鯊肉加工後可作干貝替代品或製作鱈魚香絲，身價暴漲，可憐也加劇鯨鯊被大量宰殺的命運。

鯨鯊到底是卵生還是卵胎生一直是爭論，曾有海洋生物學家於一九五三年在墨西哥灣發現鯨鯊卵，而認爲卵生，但也有人看過還有臍帶的幼鯨鯊，後來海生館經過實證後，確認鯨鯊是卵胎生，也就是卵鞘內的胚胎一直待在母體內，直到發育成熟才孵化、出生。

1 展示館區鳥瞰（模型）。
2 海生館預定地。
3 源自燕魚斑帶的館徽。
4 海生館網站。
5 鯨鯊。
6 展示館建築臨海面（模型）。

屏東

四重溪溫泉

台灣原住民園區

可以想見未來以海生館爲核心的旅遊，即使耗費整整兩天一夜也未必可以盡興，善用先天優勢條件，海生館的展示館大廳前後都設計大片帷幕玻璃引進晨曦與夕照，海堤的觀海陽台除了保護主體建築減低浪擊、防颱護坡之外，自然也是極佳的眺海、賞覽落日處所。

博物館附近走透透・兩天一夜行程建議
第一天：海生館一日遊—夜宿四重溪溫泉區
第二天：一九九縣道之旅—凡伊斯鄉野菜館—旭海大草原—九棚大沙漠

海生館正式開幕之前，行程規畫可以周遭旅遊爲主，親水的智者可和恆春古城、墾丁連成旅遊線，而墾丁作爲國內熱門觀光點，無論食宿設施和觀光資訊都極爲充足，樂山仁者則可以鎖定屏東的原住民文化，自屏東市經三地門到霧台。

三地門設有佔地廣大的「台灣原住民文化園區」，提供概括性的原住民文化面貌，但這類標本式的呈現，其實並非最佳的了解原住民文化之道，有心人可以探訪三地門的排灣族部落、夜宿霧台的魯凱族民宿，深入且貼近地了解原住民生活，但需切記的是——要有一顆平等、尊重的心，試想你的家園被外地人無禮魯莽窺探、破壞的心情，就能理解你應該用什麼心態造訪山地部落，

7

8

9

而你的誠意必定會換來對等的眞情以回報。

不想人擠人且重視地緣便利性者，可以考慮四重溪、旭海線，在海生館消磨整日時光後，就近夜宿四重溪，這處恆春半島唯一的溫泉區，日據時代就曾繁華一時，現已歇業的「太原旅社」以上等福杉築造的古色古香外貌，屢屢吸引造訪四重溪的外地人驚歎一番，這座六十幾年的旅社是最早期的溫泉旅館，而今四重溪溫泉亟思重振第二春，從老字號的「龜山別館」到四星級新旅館都可供選擇。

自助旅行可以選擇具歷史風味的「清泉山莊」和「景福山莊」，「清泉山莊」仍保留日本昭和天皇尚是皇太子時泡過的浴池，先總統蔣公則曾於和式風味的「景福山莊」度假避暑；四重溪溫泉區最具規模的「南台灣觀光大飯店」是國民旅遊團較常住的飯店，耗資一億元大力整頓後，闢建了戶外溫泉游泳池、室內溫泉三溫暖、登山步道等，以泡原湯賞星星爲號召，也利用四重溪溫泉可飲可浴的特點，推出一杯一百二十元的溫泉咖啡。

觀光局在一九九九年推動「溫泉觀光年」，編列二

7 南台灣晴空下的海生館。
8 屏東海口的小漁港風情。
9 排灣族文化也是屏東特色風情。
10 斑駁的太原旅社仍不減其風韻。
11 海風拂過屏鵝公路林間。
12 屏鵝公路的海天景色。
13 往四重溪途中隨處可見的沼澤牛群。

屏東

旭海大草原、九棚大沙漠
恆春半島原住民手工藝館

億四千萬改善溫泉區周邊環境,而四重溪作為墾丁的後花園,頗具旅遊賣點;想到四重溪,可由台廿六省道(屏鵝公路)在車城轉一九九縣道約五公里即達,這條路線的道路寬度和交通頻繁度都不及楓港通台東的台三線省道,但相對地也多了幽靜的鄉野之趣,老盆地地形時見草原沼澤景色,加以牛群、白鷺和老屋一路都有驚喜入目。

夜宿四重溪翌日,可繼續沿一九九縣道往東行,途經石門古戰場的草坡峻岩、牡丹水庫的壯觀,在牡丹轉往北向到東源,可一訪「凡伊斯山野菜館」暨「恆春半島原住民手工藝館」,不但可一嚐排灣風味餐、野菜料理,原住民利用傳統文化轉化設計各類服飾、生活用品的天分,也能讓人荷包解嚴;牡丹繼續往東則可抵達旭海大草原,廣達三百公頃的無垠草原,在海風吹拂下起伏如浪,確實暢懷。

到屏東不能不知道,恆春「三寶」是洋蔥西瓜和瓊麻,「三怪」則是落山風、檳榔和恆春民謠,旭海往南行將可抵達的「九棚大沙漠」就是落山風的傑作,怪哉偌大的沙坡還真有戈壁的架式,驚嘆徜徉之餘,如果尚有征服的野心,可以借重沙漠吉普助你來段漠海傳奇,如果防風擋沙裝備不齊,保證你一頭一身全是沙,滿載恆春一怪盡興返家!

■交通
本行程的公路風光別具特色，建議以自
行開車爲佳，北部遊客也可以搭機抵達
高雄後，由高雄租車前往，小港機場有
租車服務或相關訊息。

■國立海洋生物博物館籌備處
高雄辦事處：(07)226-4005~6，高雄市
新興區民生一路111號5樓之1

屏東工地工務所：(08)8822403，屏東縣
車城鄉射寮村266-1號
網址：http://www.nmmba.bov.tw

■台灣原住民文化園區
地址：屏東縣瑪家鄉北葉村風景104號
電話：(08)799-1219（8線）
傳眞：(08)799-4372、799-3551
開放時間：周二至日8:00-17:00
周一休園，國定假日照常開放
票價：全票120元、半票60元，30人以
上8折優待，軍公教退休人員、殘障、榮
民、70歲以上老人免費
交通：屏東客運屏東市─內埔鄉水門
村，終點站距園區150公尺

■霧台民宿村
原住民委原會輔導，由原住民家庭提供
空房出租，需先以電話聯絡霧台鄉公所
代爲轉介，電話：(08)790-2260

【！】旭海村以前曾被列爲軍事要地，
一般民眾無法進入，而別具神秘氣息，
重新開放後才得以一窺面紗，但旭海到
九棚大沙漠間，仍必需經過九棚軍事管
制區，遇檢查哨要停車提供身分證件受
檢，此後七公里內不得停車、嚴禁攝
影，直到再出了檢查哨爲止，此時九棚
大沙漠已在望。

■四重溪溫泉旅館
龜山別館：(08)882-2738
淸泉山莊：(08)882-4120
景福山莊：(08)882-1310
南台灣觀光大飯店：(08)882-2211

■凡伊斯山野菜館
地址：屏東縣牡丹鄉東源村51號
電話：(08)737-4262，883-0463
傳眞：(08)737-4262
和「恆春半島原住民手工藝館」
貫連相鄰。

■大沙漠濱海渡假中心
地址：屏東縣滿州鄉港仔村
海土乾路121-1號
電話：(08)881-0016，8810-
341
傳眞：(08)881-0366
網址：
http://www.zdanet.com.tw/ds/
提供餐飲、住宿、沙灘吉普
車、拖曳傘、捉蟹夜遊

14 一九九縣道旁的老屋。
15 石門古戰場的草坡峻
岩。
16 隱藏在碧綠山巒間的牡
丹水庫。
17 到凡伊斯山野菜館一嘗
排灣風味餐。
18 烈日下剛冒出芽的洋蔥
田。
19 金黃色洋蔥襯著恆春的
豔陽。
20 海濱的戈壁─九棚大沙
漠。
21 令人期待的海洋生物博
物館。

只有亙古的海禁得起兩千多隻獅子的雄猛威吼，亙古以來，龜山島守護著蘭陽遊子離鄉、返家的心情，浪濤拍岸，齊齊整整切割出北關著稱的「豆腐岩」和「單面山」，鹹鹹的海風撲面而來，彷彿獅子也閒散地瞇起眼來……，海中龜山恆常不語，只隨海潮擺尾，石獅子則一逕咧嘴而笑，在這「開蘭第一城」的地界裡，沒人知道終日相對的龜與獅，到底會用什麼語言對話，也許，也許，只因為──海太吵。

河東獅吼羨蘭陽

河東堂獅子博物館

前清屯兵關卡，過了這「關」就進入蘭陽平原，北關古稱「蘭陽之鑰」，正如頭城號為「開蘭第一城」，在蘭陽平原開發史上，顯然都有著鮮明的前哨印記，吳沙由烏石港進入蘭陽平原開墾、築土牆自衛、建立漢人在東部的第一個據點，兩百多年前的史頁，還自地名上可以尋索，開蘭初期的繁盛，在黯淡很長一段時間後，也彷彿又再度拭亮了光華。

一九九八年「河東堂獅子博物館」落腳在頭城的北關、號稱全台最新穎、現代化的魚市「烏石港魚貨直銷中心」於九九年元旦開幕，沒落後的烏石港也將重新開港、興建為遠洋漁港，乃至籌畫中的「蘭陽博物館」也相中了烏石港，頭城所轄之地加入這批新力軍，顯然大有重振第二春的態勢，未來潛力可期。

由此可以了解何以宜蘭人總是以自己的鄉土為傲，就連一開口就聽得出來的特殊音腔也讓他們自豪，因為他們不讓曾經擁有的記憶輕易失去，總是從自己現有的資源裡找回珍寶，河東堂的石獅子是宜蘭的新客人，以此為線，卻可以牽引出更多的蘭陽之美，也許這就是龜山教予石獅的功課。

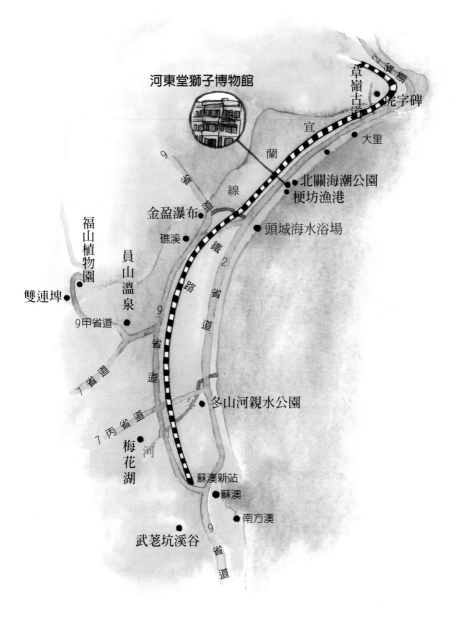

河東堂獅子博物館

草嶺古道
虎字碑
宜
蘭
線
大里
北關海潮公園
梗坊漁港
金盈瀑布
礁溪
頭城海水浴場
福山植物園
員山溫泉
雙連埤
9甲省道
鐵
路
2
省
道
7 省 道
9
省
道
省
道
7 丙 省 道
冬山河親水公園
冬
山
河
梅花湖
蘇澳新站
蘇澳
南方澳
武荖坑溪谷
9
省
道

走 透 透 地 圖

宜蘭

河東堂獅子博物館

「河東堂獅子博物館」是一九九八年三月廿九日才開幕的博物館新兵,卻因地利優勢而迅速打響了名號,位在東北角風景區內,隔海正對著龜山島——世代蘭陽人的精神座標,「河東堂」的獅子坐擁這片海天勝景,「北關海潮公園」就緊鄰在旁,沿著博物館的步道而下至岩岸,漁婦採收海菜或磯釣釣客的身影時現,濃烈的海洋氣息確實構成莫大的吸引力。

經過北濱公路北關段的人車,很難不注意到「河東堂」這特殊的名字,「河東」必定接上「獅吼」,家有悍妻的人感同身受,否則也會會心莞爾,和石獅子咧嘴而笑的神情相看兩不厭。

獅子座的男人,對獅子情有獨鍾,收藏家高建文集三十年心力,蒐羅五千多隻獅子文物,博物館還不能盡現全貌,展示出的兩千多隻獅子材質涵蓋石、玉、木、竹、陶瓷、金銀、刺繡等,上溯隋唐,下至宋、元、明、清及當代,用途更是五花八門,栓馬柱、蓆鎮、石敢當、風獅爺、桌腳、墨斗、枕頭、香爐蓋鈕…,可以窺見獅子文物和歷代生活的密切相連。

其實中國並不產獅子,何以能成為第一瑞獸?曾任職國立故宮博物院的畫家楚戈認為,中國人愛獅子,是因為相信獅子能吃虎豹,佛教文殊菩薩的獅子座騎,就被認為是智慧、勇猛、保護的象徵;因為被高建

文的獅子熱所感染，楚戈應聘當了獅子博物館的館長，自然館內也時見楚戈的畫作與獅子相呼互應的景象。

萬獸之王在西漢時由西域引進，不久就被視爲辟邪和守門的吉祥物，並深入民間生活角落，而中國人的動物造型還有「龍醜、鳳喜、獅笑」的說法，頭大、鼻大、眼大的獅子被認爲福氣喜氣兼具，仔細端詳獅子文物的臉相，還真是笑意盎然，個個咧著嘴發出無言的笑聲。

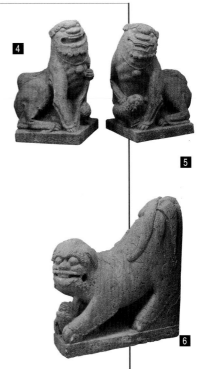

走進這樣的空間，心情自然隨之輕快愉悅起來，高建文親自設計的四層樓閩南風建築，灰牆紅瓦、靜謐雅致，不但有青山爲襯，每個向海面都開了大窗，飽攬海景並觀雲霧海氣變化之勝，很能滌盡塵囂；一進門就並排著四對石獅子，還有花蓮雕刻家詹文魁所作的文殊菩薩坐鎮，地下一、二樓展覽室展陳風獅爺、閩南獅、嶺南獅和北方獅等八百餘隻石獅，牆上則懸掛獅紋刺繡，包括肚兜、補子、廟繡、荷包等；二樓展覽室則以石雕和刺繡以外文物，並以大型看板濃縮介紹館藏文物重點。

穿過地下二樓的咖啡廳，就可到達後花園，草坪和林間茶座提供遊憩，海邊步道更可悠然流

1 河東堂獅子博物館隔個海就見著龜山島了。
2 明代石雕坐獅。
3 獅子博物館灰牆紅瓦、靜謐雅致。
4 清代石雕帶子母獅子像。
5 清代石雕對獅。
6 清代石雕伸腰門獅。

迎喜　　　驅邪

河東堂
獅子博物館

納福　　　鎮魔

連海天之間；遊客會發現獅子博物館眞是把獅子主題發揮得淋漓盡致，不但打算每逢周年慶要舉行盛大的舞獅比賽，就連餐廳的四種經濟套餐，竟也全是口味不同的獅子頭！

博物館附近走透透‧兩天一夜行程建議
第一天：參觀獅子博物館—北關海產嘗鮮—冬山河遊憩—夜宿民宿
第二天：參觀福山植物園—烏石港魚貨中心用餐—北關農場參觀螃蟹生態館或草嶺古道健行

北關的海鮮在東北角素富盛名，尤其以幼細而半透明的魩仔魚最膾炙人口，雖然撈捕魩仔魚可能對日後的海洋生態帶來不良影響，魩仔魚還是北關梗枋漁港最大宗的漁獲，熬煮成紫菜魩仔魚羹或魩仔魚粥是極普遍的作法，一般小吃攤都可見；北關的特有海產還有產於冬春兩季的翻車魚和豆腐鯊，翻車魚因以水母爲食，又稱海蜇魚，但引來殺身之禍的卻不是魚肉而是魚腸，炒龍腸鮮脆而有彈性的口感相當特別，此外，因肉質鮮嫩而俗稱豆腐鯊的鯨鯊，也很受食客歡迎；當地海鮮店則常在餐後，奉送上形似愛玉的石花菜凍作甜點，其實是生長於潮間帶的藻類所製成的，是清涼降火的特產。

獅子博物館有吃有住，功能齊備，但因房租價位不賞，如果人數多分攤才較划算，較適合團體選擇，否則可以考慮民

宜蘭

冬山河親水公園

北關海鮮

宿，宜蘭地區民宿相當發達，空間雅潔且各富特色，員山鄉、冬山鄉等茶山都有不少民宿，員山鄉的「庄腳所在」是宜蘭縣第一家有計畫推套裝遊程的民宿，主人吳明一是宜蘭風景區解說員，不但蒐集有蘭陽平原風景掌故也提供嚮導服務；冬山鄉的「宜蘭厝」不但空間敞朗，而且前有田園後有溪流，很富田園野趣；冬山鄉鹿埔村的「陶砌小鎮」則因主人是陶藝家，不但提供玩陶場所，也安排遊人走訪蘭陽美景、特色小吃，這些在地資源都可讓蘭陽行更形豐富。

兩天一夜第二套遊程的第一天，可以冬山河作為註腳，由日本象集團發起社區參與而完成的「冬山河親水公園」，已成為宜蘭最具知名度的遊憩所在之一，每年夏天在此舉行的「國際童玩藝術節」也做得有聲有色，水和自然與人的關係在此親密和諧，有如一座戶外水態博物館，黃昏時分漫步於河畔，感受清風徐來，很能體會蘭陽平原獨特的田園風情。鴨賞、膽肝、羊羹、蜜餞，號稱「宜蘭四寶」，途經宜蘭市時不要忘了品嘗。

翌日直奔難得的生態寶山，位於宜蘭縣員山鄉湖西村和烏來福山村交界的「福山植物園」，潮濕多雨，共引進一百三十科六百二十種

7 清代石雕獅王石敢當。
8 北關特產鮲仔魚羹。
9 北關梗坊漁港。
10 北關海岸豆腐岩。
11 獅子博物館住宿舒適。
12 鄉土料理也可在獅子博物館裡品嘗。
13 清代石雕坐獅。

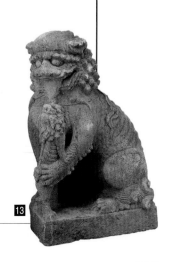

宜蘭

福山植物園　烏石港觀光漁港

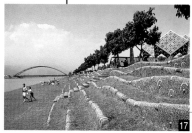

的四千餘株植物，更有解說人員使遊客進一步深入認識園區，尤其植物園為保護生態而進行入園人數管制，且禁止炊煮、烤肉、露營，而能截然不同於一般森林遊樂區的經驗，學習和自然共處；而在宜蘭市往福山植物園途中，有姊湖和妹湖的「雙連埤」也是遊人罕至的幽靜所在，湖泊濕地生態豐富，隱於群山之間林木蒼翠，更如世外桃源。

帶著芬多精的滋養，重回重振第二春的烏石港觀光漁港已經完工開放，結合休閒漁業之旅向大家招手，港區內的「海洋生物館」展出偽裝魚類、共生魚類、古代魚類等百餘種特有海洋生物，民眾在「烏石港魚貨直銷中心」則可以購買鮮魚送交代客烹煮攤位，邊啖海鮮邊飽覽海景；荣足飯飽之後，「草嶺古道」走一遭，不僅可以領略山光之勝，更可以消耗脂肪，強體健身，或者就近前往「北關農場」，參觀全台第一家「螃蟹生態館」，見識見識原來「橫行霸道」也可以有那麼多款。

北關農場的螃蟹生態館兔年才開張，蒐集一百多種逾四百隻的螃蟹活體與標本，尚未命名的新種人面蟹、狀如蜘蛛的蜘蛛蟹、帶有巨毒的扇蟹、伸展長度達一公尺多的甘氏巨蟹等，頗能讓人大開眼界，而展示主題也將於日後加入貝類主題，有助於認識蟹、貝等海族習性與生態；農場面山背海並有溪流流經的地形，三至九月也都是螢火蟲季，如能待到夜間，提燈籠賞千燈百盞空

中閃爍的美景當殊爲壯觀。

喜好健行的健康寶寶，沿大里天公廟後方小徑，就可循草嶺古道而抵貢寮遠望坑，全長約十公里，步行約需三、四小時，草嶺古道是「淡蘭古道」的其中一段，清乾隆年間聯絡淡水廳（台北縣市）與噶瑪蘭廳（宜蘭縣市）的淡蘭古道，在台灣開發史上具有相當重要位置；而今東北角管理局加以重新整修，大里天公廟附近也有古道遊客服務中心，提供諮詢和休憩服務，草嶺古道已成熱門健行路線。

事實上，背倚草嶺，前瀕太平洋的大里，景觀開闊壯美，「大里觀潮」就是蘭陽八景之一，「虎字碑」和「雄鎮蠻煙碣」則是古道上的勝景，相傳都是清同治年間台灣總兵劉明燈所立，所謂「雄鎮蠻煙」是爲了鎮壓山間鬼魅所施的瘴煙，而位在山頂附近鞍部草原的「虎字碑」則相傳是因風大難行，劉明燈就地取芒花書就草體的「虎」字，取《易經》乾卦「風從虎、雲從龍、聖人作而萬物睹」之意，至於風是否眞的就從「虎」了呢？不妨實地站到嶺上體會一番。

14 冬山鄉田園風光。
15 冬山河是賞鳥者的最優選擇。
16 冬山河親水公園每年舉辦國際童玩藝術節。
17 冬山河親水公園有如一座戶外水態博物館。
18 福山植物園的白腹雉雞。
19 福山植物園彷彿一座生態寶山。
20 在福山植物園學習與自然共處。

宜蘭

河東堂獅子博物館

【？】搶孤：搶孤是中元節普渡活動之一，原非頭城所獨有，卻以頭城搶孤最有名，據說在清道光年間就已有此活動；搶孤需先搭起由十根塗滿滑油的圓木撐起的「孤棚」，孤棚上豎有十三根以竹片編綁的「孤棧」，掛滿代表不同村里特色的食物，搶孤者爬上孤棧後把食物擲下給衆人搶拾，而誰先拿到孤棚上的順風旗或金牌，誰就是冠軍；搶孤在光復之初曾因危險性高而下令禁辦，睽違四十二年，直到紀念「開蘭一九五周年」才捲土重來，當時引來十餘萬人潮圍觀的盛況，頭城有意把搶孤化爲經常性的民俗活動，以作爲地方文化表徵。

【！】因應宜蘭地區多雨多颱多震的自然地理風候，宜蘭縣政府委託仰山文教基金會，推動「宜蘭厝」活動，結合建築師量身打造的方式，輔導宜蘭人興建具有當地特色的房舍，打響了宜蘭厝的名號，文中所提的民宿「宜蘭厝」僅借用名稱，並非這項活動所輔導的個案，不過，走在宜蘭鄉間，不妨注意田園之間的房舍，會發現個性鮮明的宜蘭人，對建築都自有一套主張，頗值玩味。

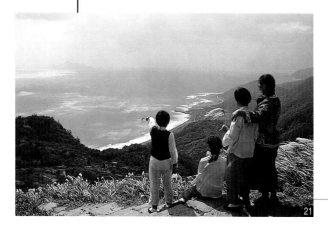

21

21 草嶺古道已成熱門健行路線。
22 虎字碑是草嶺古道上的勝景。
23 清代石雕門礅坐獅及舖首。

■河東堂獅子博物館
地址：宜蘭縣頭城鎮合興路22號
電話：(03)978-0782
傳真：(03)978-0776
開放時間：每日10:00-21:00
票價：全票180元，半票120元
交通：台汽客運台北－羅東線，「北關
站」下車。火車快車搭至「頭城站」，普
通車搭至「龜山站」，自行開車沿東北角
濱海公路而行，至「北關」即見

■北關海鮮
北關海鮮城：(03)977-6196，977-8196
梗枋活海鮮：(03)977-9588，977-9589

■北關農場
電話：(03)977-2168

■大塭養殖區
電話：(03)988-7238

■宜蘭民宿
庄腳所在：(03)922-2000
宜蘭厝：(03)958-8946
陶砌鎮：(03)958-5352

■福山植物園
由宜蘭市往員山方向，循台九線省道經
大湖、圳頭、雙連埤約一小時即達
電話：(03)922-8915
開放時間：9:00-15:00入園，16:00前離
園，每周一、端午節、中秋節及除夕至
大年初五閉園，每年3/1-3/31閉園。
每日入園總人數限300人，免費參觀，但
需於預定入園日期前15至60日天內，備
函申請，註明入園日期、人數、領隊及
包含全體隊員姓名、住址、身份證字
號、電話的名冊，附回郵信封，郵寄
「宜蘭郵政132號信箱」，「林業試驗所福
山分所林業教育推廣中心」辦理。

雲豹聚居之地，都蘭山雲霧繚繞，所有卑南文化發掘出的棺木，死者雙腳都朝向這座聖山，彷彿靈魂也都將以此為歸處，卑南遺址出土的一件「人獸形玉玦」成了「國立台灣史前文化博物館」的識別標誌，一對並立的玉人，頭上扛著一隻形似雲豹的獸，在這個島上，雲豹已是瀕臨絕種動物，即使山林和綠疇也在大量破壞與消逝之中，誰能想像，那個雲豹還能奔跑於山林的年代？

文明曙光的溯源

國立台灣史前文化博物館
卑南文化公園

正如二、三十年前，台大人類學系教授宋文薰帶領學生在台東縣長濱鄉八仙洞挖出台灣第一個舊石器遺址「長濱文化」時，他說：「這裡是台灣萬年前最繁華的地區，好比是現在的台北西門鬧區。」而今，西門鬧區也比不上東區繁華了，誰能想像當時先民眼中所見的台灣？

考古總能讓人強烈感受到滄海桑田、物換星移，我們憑藉著如此有限的蛛絲馬跡，追尋我們無從想像的時代的生活，想像如地質學家所研究，台灣自三百萬年來曾數度與中國大陸相連，約在一萬三千年前才分離為海上大島的光景；在我們腳踩的土地裡，掩埋著許多待發掘的秘密，這分解謎的心情，吸引著考古學者和人類學愛好者，地毯式搜索著地層，考古工作單調而重覆的辛苦，只為等待靈光乍現的一個微小物證，也就等同握有一把開啟過去的時光之鑰。

奔馳在花東海岸公路上，看山與海的原始壯闊，格外會讓人揣想起台灣最本初的面貌，東部已經是島嶼上開發痕跡最少及之處，雖然終究難能倖免，卻讓人慶幸還能擁有這片自然的賜予，以及因而帶來的人文資源，如果考古能教會人，從追尋過去中學習到珍惜現有，也許就可以讓缺憾還諸天地吧。

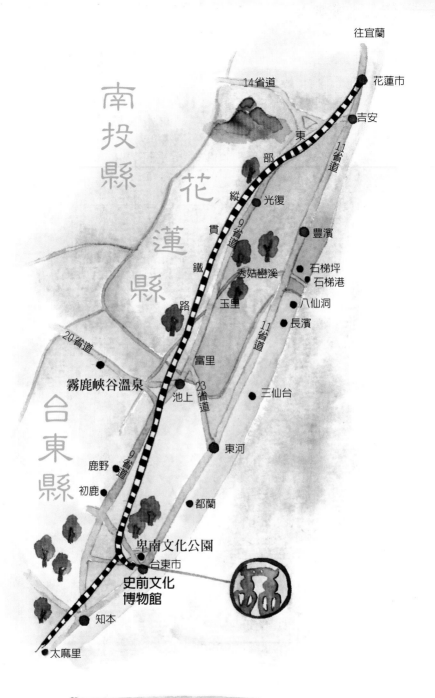

往宜蘭

14省道

花蓮市

東

部

吉安

光復

縱

貫

鐵

路

11省道

豐濱

石梯坪

石梯港

秀姑巒溪

玉里

八仙洞

長濱

9省道

11省道

20省道

富里

霧鹿峽谷溫泉

池上

23省道

三仙台

東河

鹿野

初鹿

9省道

都蘭

卑南文化公園

台東市

史前文化
博物館

知本

太麻里

南
投
縣

花
蓮
縣

台
東
縣

走透透地圖

1

打開台灣的史前文化史，年代可能自三萬年延伸至五千年前的「長濱文化」為最早，東岸以巨石文化的石棺、石板為主，西岸如鵝鑾鼻、台南左鎮菜寮溪則發現骨角器、貝器和石器，此時以漁獵、採集為主；而後到了「大坌坑文化」，就出現原始農業型態，主要分布在台灣西海岸；其次為距今五千至二、三千年前的「圓山文化」，而後的「鐵器文化」時代，則由台北縣八里的十三行，往南延伸到台南永康蔦松。

關於台灣最早的人類，有一說是在兩、三萬年前最後一次冰河時期，為追捕動物，從大陸南方而來；事實上，不但台灣、華南同時期出土文化時有互通之處，大陸西南少數民族的神話、傳說、崇拜以及風俗文化，也和台灣原住民文化有著相當多巧合。

由此可知，想探尋台灣四百年文字歷史之前的「地下史料」，全台各地都飽藏著契機，卑南因緣際會而為史前文化代言，早在十九世紀末、二十世紀初，卑南大溪右岸河階上矗立數支板岩石柱，就已引起日本學者注意，四〇年代中期，日本學者金關丈夫和國分直一也曾來進行小規模發掘，但直到一九八〇年，卑南文化才大舉揭秘。

2

3

當時南迴鐵路卑南新站興建工程挖出卑南遺址的史前文物，引來宋文薰、連照美教授率考古工作隊前往，進行十三梯次、歷時九年的搶救，出土一千五百多具石板棺和兩萬多件精美的石器、陶器標本，且估計遺址涵蓋面積可能廣達幾十公頃，是目前為止所知，環太平洋地區最大的石板棺墓葬遺址，陸續出土的龐大遺存證明卑南遺址是個新石器時代的定居村落，年代約在二千到五千年前。

到底當時的卑南人過著什麼樣的生活？遺址透露了許多線索，可以想見一個座落在卑南大溪河階上的繁盛村莊，住屋毗

【？】最早的台灣人：台灣見諸文字的歷史相當晚，《尚書》的「島夷」、《史記》的「瀛洲」、《前漢書》的「東鯷」、《三國志》的「夷州」、《隋書》的「流求」都指台灣，但目前所知最早的「台灣人」，卻是距今約二、三萬年前的「左鎮人」。

一九七一年，台大教授宋文薰、林朝棨在台南左鎮郭德鈴的收藏化石標本中，發現一片石化了的人類右頂骨殘片化石，後來日本古生物學家鹿間又得到一片人類左頂骨化石殘片，經氟氧含量測定，命名為「左鎮人」，爾後在左鎮陸續發現化石人骨和牙齒殘片，但並未發現「左鎮人」的遺址，倒是台東八仙洞「長濱文化」應屬同時代的人所遺留。

■ 史前館的標誌－人獸形玉玦。
■ 當年發現台灣最完整聚落遺址之處，今日成為卑南文化公園。
■ 卑南文化公園完成後的模擬圖。
■ 卑南文化公園平面圖。
■ 卑南遺址出土文物－玉質帶突耳飾。
■ 卑南遺址出土陶罐。
■ 挖掘現場發現的石臼。
■ 卑南文化公園內關於發掘工作的說明展示。

9

連成列，南北軸都指向經常雲霧繞頂的都蘭山，他們種植穀物也狩獵，能夠用石頭製作相當精緻的鋤、斧、刀、矛等工具，最特別的是，他們以「拔齒」作為成年禮，並偏愛以玉器作為裝飾，卑南遺址出土大量的玦形玉器，從位置判斷是耳飾，還有大量的玉環、玉管、玉鈴、玉簪等；死去的親人總是用石板棺葬在住屋附近，以和親人常伴，而所有死者的腳，也都朝向都蘭聖山。

這個生者與死者共生的聚落，從出土玉器的精美證實曾經盛極一時，他們為何衰亡已成謎，而這座台灣考古史上最具完整聚落模式的考古遺址，不但內政部已在一九八八年指定為一級古蹟，也採取就地保存的方式，規畫為「卑南文化公園」，並把史前博物館建地改到台東市近郊康樂火車站南方，以免建館影響卑南遺址。

史前館的建築設計經過國際競圖後，由知名的美國建築師麥可‧葛瑞夫（Michael Graves）取得設計監造權，在當時頗引來一陣討論，有人質疑這位偏好艷麗色彩的後現代主義大師，要如何和台灣史前文化搭上線？仍在施工階段的史前館，由設計藍圖來看，不論觀者喜好如何，都會認同是座個性相當突出鮮明的建築。

卑南遺址自然是史前館的展示核心，東南亞和環太平洋地

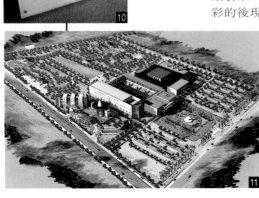

10

11

區的民族及史前文化也將廣泛且深入述及；在史前館還未完工之前，卑南文化公園已擔負起迎接遊客的任務，雖然園區也仍在整建當中，登上瞭望台遠眺朗闊的台東，幾乎看不到多少高樓的平野，晴天能見度好的時候，應該連綠島、蘭嶼都能在望，實際在進行挖掘工作的「考古現場」，則讓觀眾實地了解考古工作的步驟情況。

每到冬季釋迦結實累累之際，要求遊客切勿私自採果的標示就顯得格外醒目，園區中這些私人果園，實際上也都是埋藏頗豐的遺址範圍；考古工作絕不像想像中浪漫，在地上畫區分格，像剝地表的皮般，每五公分一層，層層往下清理採集，對於不夠細心、耐心的人還真難忍受如此重覆的單調，但有多少考古人員終其一生，就在無盡的地毯式搜索裡，探尋文明的曙光；史前館網站上設計了「卑南考古之旅」的遊戲，讓你擔任大隊長，組成考古隊考古，寓教於樂讓你認識考古所需的探勘、測量、繪圖、紀錄、統計、分析、匯整等工作，以及何謂遺物、遺址，有興趣不妨上網一遊。

9 卑南遺址出土石矛及玉質耳飾。
10 出土玉飾配戴示意圖。
11 史前文化博物館建築風格鮮明突出。
12 登上瞭望台遠眺台東。
13 剝了一層皮似的考古現場。
14 史前館網站首頁。
15 史前館網站上的「卑南考古之旅」遊戲。

229

台東

知本溫泉、石梯港賞鯨

花蓮採石、藝文街

博物館附近走透透・兩天一夜行程建議

第一天：參觀國立台灣史前文化博物館及卑南文化公園—夜宿知本溫泉區

第二天：沿花東海岸公路前往花蓮—石梯港出海賞鯨豚或直接前往花蓮作藝文休閒巡禮

台東行，住宿點首推知本溫泉區，區內溫泉旅館雲集，住房率最高的就是知本老爺酒店，新開幕的知本富野飯店，則以溫泉理療作爲號召；知本飯店區的後山，是日據時代日人試種藥草的地方，而名爲「藥山」，可經產業道路趨車直達山頂，從海拔八百公尺處鳥瞰知本溪與台東全景，沿途還有瀑布、楓林步道、生薑園和金針園等，田園景致是溫泉之外的另一資源。

知本溫泉入冬後尤其是熱門景點，此時太麻里的釋迦正當季，又逢杭菊盛開，時見黃白相間的杭菊鋪出花毯，檳榔樹挺立其間，襯著遠山和前景的草地，會發現綠的層次如此豐富微妙，杭菊採收後，黃澄澄的油菜花登場，又是另一番亮眼景致。

知本翌日，可往北朝花蓮而行，台十一線海線沿途景點頗多，都蘭「水往上流奇觀」、三仙台、八仙洞……，都各有令人留連處，但如果想來趟賞鯨之旅，就必得在下午兩點半之前，抵達花蓮的石梯港，才趕得上搭最後一班賞鯨船，全台第一艘賞鯨船「海鯨號」在一九九七年七月首航，目前

230

在石梯外海曾發現虎鯨、抹香鯨等，偶見花紋海豚飛旋海豚跳躍著隨船逐行，更為花東海面的船隻帶來驚喜。

不打算出海的人，花東海岸行就有較充裕的時間且停且走，一路上動、植物、地質景觀豐富，有如活生生的戶外生態博物館，，愛石者也會發現，沿途都是賞石採石的佳點，石梯坪的海岸石種多是黑膽石、玉髓等，秀姑巒溪有秀姑玉、蛇紋石、陽起石等，花蓮溪口、鹽寮溪口、和木瓜溪出海口則是花蓮人較常走的採石路徑。

花蓮不但有其獨特的吃喝玩樂花樣，藝文氣息也頗濃厚，花蓮市軒轅路已幾乎發展成「藝文街」，不少石友在此開店，也匯聚了石雕創作、畫廊、陶藝品、咖啡館等；舊火車站附近中山路的「拙而奇」，藝術家甘信一用石頭、鐵條和木頭創作出形態

【！】賞鯨之旅雖具新鮮感，卻不保證每遊必有所獲，遊客必須有正確的環保認知，不要隨意將垃圾丟到海裡污染環境，虛心接受船上工作人員的講解，了解鯨豚的基本知識，最重要的是──在鯨豚出現之前要平心靜氣等待，「不打擾鯨魚海豚的生活」是「賞鯨號」打出的原則，也是遊客應具備的健康心態。

16 知本老爺酒店。
17 太麻里的釋迦。
18 杭菊花叢間挺立的檳榔樹。
19 東海岸的漁港特色鮮明。
20 發現鯨豚們隨船逐行令人好不興奮。
21 對採石有興趣的人不能錯過花蓮。
22 匯集許多藝廊、咖啡館的花蓮藝文街。

台東

奇業檜木館

特殊的家具，和簡餐、咖啡、茶與調酒構築成越來越受歡迎的藝術休閒去處；以檜木為主角的浴場兼餐廳「奇業檜木館」則是花蓮新傳奇，開幕半年多就蔚為花蓮夜間熱門去處，加了藥草的蒸汽浴或浸浴，檜木的獨特芳香更是讓人通體舒暢的天然香精。

說到特產，少不得八十多年歷史的「德利豆乾」，碳烤肉汁、香滷肉臊、咖哩雞汁等創新口味外，白梅、茶梅也是叫座招牌，以花蓮薯聞名的「宗泰」，研發出「糬餅」也很受歡迎，至於，還有個花蓮在地人才知道的內行去處——限量生產的「曾記」手工麻糬，現買現吃最能領略那份Q感。

23 藝文街的咖啡館也有陶藝之美
24 拙而奇別具特色的大門
25 店中形態特殊的家具均是甘信一的創作
26 到花蓮不能不買的薯片
27 歷史悠久的德利豆乾
28 德利梅子口味多得令人眼花撩亂
29 夜色中散發著檜木光輝的奇業檜木館

232

吃喝玩樂
看這裡

26

■交通
飛機：飛往台東豐年機場的航空公司有
遠東、立榮、復興、國華，如事先預訂
飯店，可要求機場接機服務。
租車：遊東海岸以自行開車或租車較為
方便，機場或火車站都有租車服務，台
東市至花蓮市相距兩百多公里。

■國立台灣史前文化博物館籌備處
地址：台東市南王里文化公園路200號
電話：(089)233-466
傳真：(089)233-467
網址：http://www.nmp.gov.tw/
E-mail:peinan@msx.nmp.gov.tw
卑南文化公園「考古現場」展，9:30-
11:30、14:30-16:30，都接受20人以上
團體預約參觀，需於2週前提出申請，園
區屆時將提供導覽人員解說服務和相關
簡介資料。

■知本溫泉地區飯店
知本老爺酒店：(089)510-666
知本富野飯店：(089)515-005、515-038
泓泉飯店：(089)510-150

■海鯨號
船長：林國正
地址：花蓮縣豐濱鄉港口村96號
電話：(03)8781-233，090-125-441
船班：6:10，9:30，14:30
票價：每人1500元，6-12歲1200元，6
歲以下300元，包船35000元
搭船需備身份證，12歲以下帶戶口名
簿，外籍人士帶護照

■花蓮藝文餐飲店
華山藝術工坊：(03)832-2553，咖啡、
陶藝工坊
奇業檜木館：(03)853-5003，甘信一家
具、咖啡、簡餐

拙而奇餐廳：(03)836-0270，餐飲，檜
木浴

■花蓮特產
德利豆乾：(03)833-8039，花蓮市大禹
街6號
曾記麻糬：(03)832-2465，花蓮市民國路
4號
宗泰糯餅：(03)842-0033，花蓮縣吉安
鄉南濱路一段258號

27

28

29

233

東北季風的強悍凜冽讓島嶼的大樹難生，烈日的酷戾又能炙熱灼身，近百顆散落於東海的珍珠，以天人菊和玄武岩為記相認，隨之宣示著澎湖的強韌生命力，縱有人因觀光客的湧入而騷動，多數的海之兒女仍和他們熟悉的衣食父母世代相依，正如澎湖「藝奴居」外牆碑刻：「誰也無法為你造天堂。」趙二呆生前洞見熠現靈光：「天堂，只有自己造，只有自己造天堂。」

海族兒女的原鄉

澎湖水族館
澎湖縣立文化中心
海洋資源館
二呆藝館

就像台灣所有特色鮮明鄉鎮的共同遭遇，時代變異也改變了澎湖的容顏，尤其馬公市已具備著觀光地區的娛樂規模，進而向「國際級海上觀光樂園」的元首支票看齊，每逢夏秋旅遊旺季，大量湧入畢業旅行的學生、攜家帶眷的遊客，呼嘯踩踏澎湖各觀光景點，彷彿因夏日的曝曬而更沸騰起來；但或許冬季的蕭瑟有助於冷卻歸零，澎湖再怎麼變，有些難以言傳的特殊質地卻一直存在，那是海的氣味，世代餵養而積留在基因底層，就像澎湖的水總是比別的地方嚐起來要鹹些。

這也許可以說明澎湖水族館何以會如此大受歡迎，只要有台灣親友到澎湖，他們就帶往水族館參觀，因為認同那是他們熟悉的海族、熟悉的鄰里；博物館的教育功能，便在於提供觀眾經由知識上的體認，進而具體實踐於生活，「澎湖水族館」、澎湖縣立文化中心「海洋資源館」切入主題雖略有不同，所呈現的都是海洋資源之於澎湖的唇齒相依，外地人更要懂得尊重、珍惜這份依存關係，像愛自己的家園般愛這群島嶼；趙二呆生前和澎湖的一段向晚因緣，雖不是歸人也非過客，就是篇傳頌久遠的澎湖傳奇。

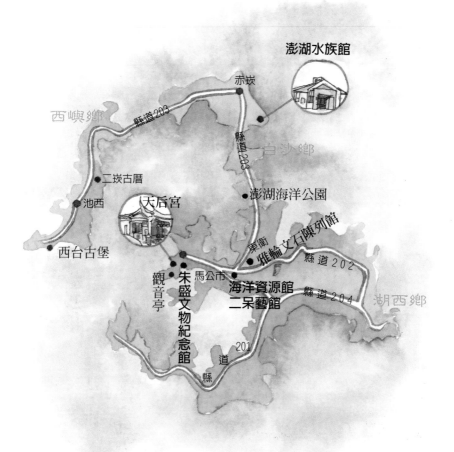

澎湖水族館

赤崁

縣道203

西嶼鄉

縣道203

白沙鄉

二崁古厝

池西

天后宮

澎湖海洋公園

西台古堡

東衛

雅輪文石陳列館

縣道202

觀音亭

朱盛文物紀念館

馬公市

海洋資源館
二呆藝館

縣道204

湖西鄉

201

道

縣

走透透地圖

澎湖

澎湖水族館

一九九八年四月，耗資近七億元的「台灣省水產試驗所澎湖水族館」在澎湖白沙鄉開館，不到四個月就湧入七十萬人次遊客，躍為澎湖最著名的觀光去處，連館方都大感意外；他們以服務澎湖居民為訴求，而採迷你館的設計規畫這座水族館，主要展示以澎湖群島為中心、半徑兩百公里以內的海洋生物，原本還擔心當地漁民太熟悉這些魚而興趣缺缺，沒想到不但澎湖人一來再來，只要有台灣親友到澎湖，帶他們去看水族館往往也是必備行程。

而 除了家園情感凝聚的向心力之外，水族館的深海隧道和「餵食秀」也是大賣點，直徑二點八公尺、長十四公尺的半圓形深海隧道，自八公尺深水底下貫穿而過，在目前台灣地區水族館中最具規模，魚影不時從觀眾的頭頂身畔掠過，讓人宛如自在悠遊於水晶宮的波光斂艷，工作人員穿著潛水衣潛到大洋池中餵魚的畫面更讓眾人驚艷，津津樂道、口碑相傳之下，每逢「餵食秀」時間一到，人就像魚一樣自動聚攏過來，堵得海底隧道水洩不通，蔚為一景。

因 為票房亮眼，水族館精神為之一振，也很能投觀眾所好，除了在試展時就已根據遊客意見反映調整部份展示內容，也不時動腦想新「節目」，「章魚開罐秀」就是為周年慶端出的特別企畫，讓大家見識章魚的「七手八腳」果然了得；館方還發現，愈餓的章魚，開罐的速度越快，也會辨識透

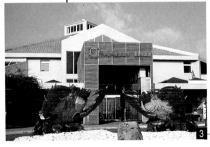

明罐中的食物，再判斷如何取食，雖然國外
文獻也曾記載章魚智商高，會用觸手開罐，
但經水族館「臨床實證」，將會把全程錄影
下來，公諸網路供國內外參考。

　　向喜在澎湖望安島產卵的綠蠵龜，經
　　澎湖水族館票選為最喜愛的動物，而
水族館的一樓「海濱區」，將告訴你海龜為
何會掉淚的秘密，而珊瑚絢麗斑斕的「礁岩
區」和波光斂艷的「大洋區」自然是水族館
重頭焦點，觀眾還可以在二樓的「觸摸
池」，伸手觸探海參、海星，藉體驗質感來
印證想像，很讓人印象深刻，館外大片潮間
帶地形，則有如戶外教室，向外地人展現澎
湖命脈的豐富寶藏。

根據 《澎湖縣志》記載，全縣島嶼退潮
　　總面積共一百六十四平方公里，比起

【？】潮間帶：所謂「潮間帶」，就是滿潮線和低潮線
之間的潮汐灘地，也就是一般俗稱的「海埔地」，由於
是海陸交互作用地區，陽光與養分充足、浮游生物繁

盛，而孕育出豐富的底棲
生物，淺坪珊瑚群、集貝
類、魚類、蝦蟹、海藻及
其他底棲無脊椎動物，而
成為漁業和生態系統極重
要的地帶；澎湖因內灣海
流緩慢造成泥沙淤積、海
底坡度平緩，外圍水深則
隨海岸線往外漸增，淺灘
擴充的情形，形成面積廣
大的潮間帶，是澎湖海岸
地形的最大特色。

1 澎湖水族館設計現代新
　穎。
2 大洋池深海隧道最受遊
　客喜愛。
3 澎湖水族館甫開幕就人
　潮洶湧。
4 龍膽石斑。
5 柔魚。
6 海龜。
7 櫻花蝦。
8 餵食秀。

澎湖

二呆藝館

海洋資源館

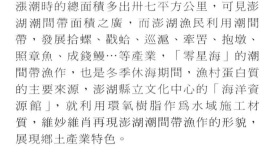

漲潮時的總面積多出卅七平方公里，可見澎湖潮間帶面積之廣，而澎湖漁民利用潮間帶，發展拾螺、戳蛤、巡滬、牽罟、抱墩、照章魚、成錢鰻…等產業，「零星海」的潮間帶漁作，也是冬季休海期間，漁村蛋白質的主要來源，澎湖縣立文化中心的「海洋資源館」，就利用環氧樹脂作為水域施工材質，維妙維肖再現澎湖潮間帶漁作的形貌，展現鄉土產業特色。

一九九六年開館的澎湖文化中心海洋資源館，難能可貴之處還在於運用了不少澎湖當地素材和人才，略呈馬蹄形的「海底景觀」櫥窗，匠心別具的框架，是胡榮宗利用澎湖本地海洋生物鑲集而成，西嶼的木雕工作者韋慶陽也接受委託，以檜木做成十三艘漁船實體模型，一千兩百坪的展示場，就以實物實景展出澎湖的漁村、漁作生活；而在「澎湖的珊瑚資源」單元中，有罕見的桌形軸孔珊瑚和珍貴硨磲石牆，也教育觀眾，珊瑚對於澎湖不僅是形色之美且密切關係到民生。

澎湖文化中心的另一塊寶就是「二呆藝館」，藝壇怪傑趙二呆晚年避居澎湖，澎湖縣政府提供三百坪建坪，趙二呆自行出資興建的「藝奴居」，在他身後猶留深刻的行誼痕跡，正如「藝奴居」中，也充滿趙二呆懷念亡妻的濃烈深情，愛妻顧振璜病逝美國，趙二呆傷心之餘決定隱居澎湖，「於今我一無所有，只有藝術」，他在「藝奴居」

主廳「聽天堂」自刻一副對聯：「聽其自然大可無求無�19，天道無常只有自覺自強。」

如今歸屬澎湖縣立文化中心管理的「二呆藝館」，保留了趙二呆生前起居、創作情貌，可以深刻感受孤獨自處的奇人，極有尊嚴自持地走完他人生的最後一個階段，正如他生前自言：「來是偶然，走是必然。」肉身生命果真敵不過藝術與真愛，趙二呆手撫彌留中愛妻臉龐的雕塑「永恆的愛」仍永恆不渝地見證著過往。

博物館附近走透透‧兩天一夜行程建議

第一天：馬公市區巡禮—參觀澎湖縣立文化中心海洋資源館及二呆藝館—遊賞雅輪文石陳列館—奎壁山踏浪—賞覽觀音亭夕照勝景

第二天：參觀澎湖水族館—白沙、西嶼巡禮—回馬公參觀朱盛文物紀念館

【！】優惠票價：由於澎湖水族館有回數票的制度，張數越多折扣越低，觀光局登記合法的旅行社，還能以1000張打5折的優惠價格買到入場券，所以如有參觀水族館的打算，在澎湖馬公市區，就可以先在任何一家旅館、旅行社或救國團青年活動中心，買到120或130元不等的便宜優惠票，比起當場購票划算許多，而且水族館售出所有門票時，票價都已經包含「公共意外責任險」在內。

9 海洋資源館展示：拾螺仔。

10 海洋資源館展示：抱墩。

11 二呆藝館。

12 海洋資源館展示：牽罟。

13 趙二呆的自塑像別具一格。

14 二呆藝館保留了趙二呆生前起居情貌。

15 澎湖擁有大大小小二十四座島嶼。

澎湖

海洋資源館
澎湖水族館

據史載，澎湖早自隋唐就有人居，澎湖海域擁有豐富漁產且位居往來要衝，歷來商船漁舟交通頻繁，海域中沈船文物續有發現，就驗證了澎湖所曾扮演的樞紐角色，澎湖比台灣早了四百年的開發史，遺留下豐富史蹟，離島特殊的地理氣候條件，形成硓𥑮石屋、石敢當、石滬等特殊景觀，更是澎湖別無分號的招牌，加以玄武岩、方山等特殊地形，大小六十四座島嶼豐富的海岸線資源，澎湖確實具備觀光發展的優越條件，澎湖旅遊動靜皆宜、古蹟人文自然各取所愛的選擇空間，應也能稱得上全台之冠。

澎湖行因而大可隨時間預算、個人喜好而作調整，時間充裕的話，加入七美、望安、吉貝等離島行可以更深入領略澎湖的特色，如果只有兩天一夜，馬公本島再加上白沙、西嶼已相當緊湊，首日遊程就可以先集中於本島。

凡靠海聚落，必有媽祖，馬公市舊稱「媽宮」，就緣於全省最古老的媽祖廟「天后宮」，建於明萬曆二十年、遭荷蘭人焚毀後於清康熙年間重建，被列為一級古蹟的澎湖天后宮，建築有秀逸之美外，彩繪也頗為可觀；廟前左側的中央里，自元代就有人居住，留下四眼井等遺跡，不過井水已不適飲用；馬公市區走逛，時有特色小店吸引目光，民權路四六之五號的「澎湖故事妻」賣各色帶著海的訊息的小品，貝殼、小沙瓶、故事袋、飾物……，很能勾起年輕人善感浪

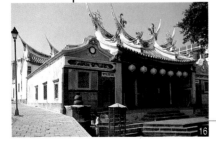

16

漫的共鳴。

往東行，赴澎湖縣立文化中心參觀「海洋資源館」和「二呆藝館」，再繼續向東前往東衛，距市區三公里的「雅輪文石陳列館」，收藏展示澎湖文石形成、產地、加工過程等，很能讓人認識文石之美，傳說是女媧煉石補天所遺的五彩神石，全世界產地僅有義大利西西里島和澎湖群島，而澎湖各島所產又各有不同，細賞確實令人迷。

文石、珊瑚、海樹、貓公石號稱「澎湖四寶」，防風功能良好的硓𥑮石厝，材料就是珊瑚遺骸，珊瑚加工雕刻及應用於珠寶設計也帶來經濟助益，說珊瑚是澎湖自然歷史和經濟觀光的綜合珍寶絕不為過；不但，澎湖近年掀起「踏浪」風，大量遊客湧入員貝、大倉等兩條珍貴的潮間帶步道，甚至有業者攬客駕吉普車、牛車闖入其間，造成珊瑚礁生態的嚴重破壞戕傷；環保人士因而呼籲，如想享受海底步道的踏浪之趣，請轉向湖西鄉北寮村奎壁山，這條海底步道全屬玄武岩結構，且海流平穩，既可踏浪、戲水、撿石，又無侵擾潮間帶珊瑚礁區生態之虞。

東衛再往東走就可抵達奎壁山，體驗踏浪樂趣後，趁太陽下山

16 天后宮是全省最古老的媽祖廟。
17 朱盛文物紀念館收藏了澎湖日據時代老明信片。
18 一頁澎湖百年製餅史。
19 朱盛文物紀念館展示台灣常民民俗文物。
20 落日與海蔚為澎湖盛景。

<div style="text-align:center">

澎湖

澎湖水族館

海洋資源館

</div>

前趕回馬公市，還可以一覽觀音亭夕照的馳名勝景；馬公市區內住宿選擇極多，遊澎湖則絕不能錯過吃海鮮，現撈魚貝新鮮味美，澎湖絲瓜、南瓜米粉、紫菜魚丸湯也很具當地特色，澎湖人利用酸甜而略帶鹹味的仙人掌果，研發出果汁、冰淇淋、果醬等系列產品，近年頗為風行，不妨嘗新試鮮。

翌日從馬公往北，前往參觀「澎湖水族館」，還可以連結白沙、西嶼旅遊線，盡攬通樑古榕、二崁村聚落、西台古堡之勝；而回到馬公，臨行採購澎湖名產時，別只管忙著買「盛興」鹹餅，就在這百年老店隔壁，第五代店主人朱宏才成立了「朱盛文物紀念館」，小巧精緻的展廳，展現了一頁澎湖百年製餅史，各類製餅相關器具、常民民俗文物和澎湖日據時代老明信片，加上朱宏才收藏的歷代陶瓷文物、文石雕刻，跳脫尋常餅店格局，讓人頓覺澎湖果真臥虎藏龍。

■ 澎湖水族館
地址：澎湖縣白沙鄉歧頭村58號
電話：(06)993-3006~7
網址：http://www.tfrin.gov.tw/PHAR/
E-mail：phaqtfri@ms12.hinet.net
開放時間：周二至日，9:00-17:00，
周一休館，逢國定假日照常開館
四月至九月，例假日為8:30-19:00
票價：全票200元，軍、警、學生優待票
150元，65歲以上老人愛心票50元20人
以上團體8折優待
回數票一次購10張打85折，500張打6
折
餵食秀：水溫攝氏20度以上時，每天公
布餵食秀時間看板，一般為10:30、
15:00兩個場次

■ 澎湖縣立文化中心
地址：澎湖縣馬公市中華路230號
電話：(06)926-1141~4，927-2412
網址：http://www.phhcc.gov.tw/
開放時間：
海洋資源館：周二至日，9:00-12:00、
14:00-17:00
二呆藝館：周二至日，9:00-12:00、
14:00-17:00

■ 雅輪文石陳列館
地址：澎湖縣馬公市東衛里127之2號
電話：(06)921-0185
開放時間：每日8:00-21:00
票價：全票100元，學生30元，12歲以
下免費30元

■ 朱盛文物紀念館
地址：澎湖縣馬公市仁愛路34號
電話：(06)927-3050
開放時間：每日14:00-22:00
票價：每人50元

■ 住宿交通
航空：台灣本島各重要城市，遠東、復
興、大華、立榮、國華等，都有馬公航
線
海運：高雄有台華輪來往馬公，(07)561-
3886
租車：馬公市區租車業相當密集，汽、
機車都有，按車型價格不等
公車：馬公巴士分西嶼白沙、澎南、澎
西、尖山四條路線
住宿：馬公市內大小旅館數十家，可自
行選擇
諮詢服務
澎湖縣政府觀光課：(06)927-4400
澎管處旅客服務中心：(06)921-6521
澎湖縣公共車船管理處：(06)927-0334
澎湖渡船遊艇公會：(06)927-7036
旅館及旅行業公會：(06)921-6718

21 盛開的天人菊使澎湖有
「菊島」之稱。
22 硓𥑮石是澎湖特色。
23 澎湖桶盤地質景觀極富
特色。

期待中的博物館

　　除了書中所介紹的博物館，全台各地還有許多博物館正待破殼而出，這些蘊釀中的博物館涵蓋領域和地區極廣，可以想見，未來台灣的博物館分布情形將更加均衡，國民也得以擁有更豐富的博物館資源，雖然各館進度不一、變數仍多，但不妨先行認識這些期待中的博物館。

台北市「偶戲博物館」

台原基金會董事長林經甫願捐出五千餘尊珍藏的各國戲偶，包括清代的布袋戲偶，位於八德路四段的京華計畫也願意捐地以提供台北市政府利用，但直到一九九八年二月，因市府各單位權責尚未釐清，缺乏主事者而未完全定案。

台北市「鐵路博物館」

台灣鐵路管理局於一九九七年十月提出構想，打算將位於台北市北門的三級古蹟「台灣總督府交通局鐵道部」舊址規畫為鐵路博物館，如能成立，目前屬於台灣省立博物館館藏的「騰雲號」骨董火車頭將移往永久陳列。

台北縣「平溪煤礦博物館」

由於內政部於一九九八年十一月同意補助八千萬元，平溪鄉還將向縣府爭取經費，並把平溪煤礦博物館的構想擴大為「平溪煤礦紀念公園——文化自然展示區，總建地五公頃，位於平溪鄉菁桐火車站後站上方的山坡，將成平溪主要休憩地。

台北縣瑞芳「煤礦博物館」

台北縣政府於一九九八年十月決定將規畫中的煤礦博物館設置在瑞芳猴硐的瑞三煤礦，規畫出的六大子題包括「回首來時路」、「黑金的誕生」、「血淚交織的生涯」、

「螞蟻洞中的天地」、「來自底層的活力」、「機械設備現場展示」等，呈現台灣煤礦發展史。

台北縣九份「金礦博物館」

台陽公司計畫將九份辦公室改建為「台陽九份金礦博物館」，並將拍攝影片，重現發現金礦的過程，也展現各項採金、冶金的文史資料、器材，並重建第一個大金礦坑──八番坑，表現出採礦流程，預定於一九九九年台陽採金八十周年時完成。

台北縣「金銅博物館」

台北縣政府補助九千六百萬元，讓瑞芳鎮公所在金瓜石興建金銅博物館，六千九百四十五平方公尺的台電土地，則由台電於一九九八年九月完成簽約，同意租給縣府二十年，並捐贈礦場辦公室等六間房子，金銅博物館不僅重現金瓜石、九份開拓採金史，也將提供新的遊憩據點。

新竹市「影像博物館」

將六十五年歷史的新竹國民戲院進行再生利用，規劃為影像博物館，這座一九三三年開幕的戲院，是全台第一座有冷氣的戲院，建築融合古羅馬和阿拉伯風味，影像博物館除保留建築原貌，並提供電影、藝文活動及電影史料展覽空間，增加新竹東門商圈的文化氣息，一九九八年二月競圖評審，由建築師林志成取得設計監造權，總經費六千三百萬元。

新竹縣「榮嘉美術館」

位於青草湖附近的「國家藝術園區」，建築師葉榮嘉籌設的「榮嘉美術館」，不但有豐富的台灣前輩畫家作品收

藏，並有雕塑公園，將室內、室外空間串連成豐富的藝
術界面，並已委託國外建築師阿巴斯設計。

苗栗縣三義「鐵道博物館」

一九九八年八月，台中縣長和苗栗縣長在台灣鐵路最高
點「勝興火車站」簽署備忘錄，跨縣達成共識，要致力
於保護、規畫及再利用，使舊山線鐵路成為活的鐵道博
物館，三義鄉公所也完成勝興站周邊的規畫，保留古意
盎然的鐵道文化。

苗栗縣三義「汽車博物館」

三義當地希望在裕隆汽車協助下設置汽車博物館，朝
「木雕城」、「汽車城」、「觀光城」帶動地方觀光發展，
一九九八年十月，苗栗文化中心、三義鄉公所及裕隆汽
車首次進行協議，決定先蒐集國內外的汽車博物館資
料，進而確立未來設館的型態和方式。

南投縣「集集鎮生態博物館」

將利用核心博物館和衛星博物館的連繫網路，將村落、
自然保護區、河流等納入生態博物館系統，融合集集的
自然與人文環境，集集的鐵路歷史、陶藝文化，乃至製
糖、提煉樟腦油等早期產業，也將納入考量，由集集鎮
公所委託國立台南藝術學院進行整體發展規畫，期中研
究報告已於一九九八年十一月出爐。

彰化「火車頭博物館」

保存國內僅存的彰化扇形車庫，規畫為台灣第一座「火
車頭博物館」，樹立國內產業古蹟保存範例，大陸瀋陽機
車庫和京都市梅小路扇形車庫都可資借鏡；彰化扇形車
庫興建於一九二二年，專為維修、整備蒸汽火車而設
計，將在不影響使用下，規畫為動態鐵路博物館，最近

才上路的CK-101蒸汽火車，也將永久在此展示，將於一九九九年三月完成規畫。

嘉義「市立博物館」

原為嘉義縣議會舊大樓，位於嘉義市政府對面，博物館內部將包括陳仁德石頭資料館和嘉義交趾陶博物館兩個主題館，將分三階段施工，全部經費約須一億四千七百萬元，預計二○○一年元月正式落成開館。

台南縣北門「鹽業博物館」

台鹽公司一九九八年三月決定在最古老的鹽田灘北門鄉頂山仔腳籌建鹽業生態博物館，預定面積約兩百四十公頃，主題館預定在二○○二年開館，不只單一的博物館型態，而延伸到呈現鹽業與鹽民生態、生活風貌，並結合南鯤鯓風景特區及沿線景觀，發展文化休閒觀光事業。

宜蘭縣「蘭陽博物館」

位於頭城鎮烏石港區二號公園預定地，宜蘭縣政府委託國立自然科學博物館配合台大城鄉研究發展基金會進行規畫，期末報告已於一九九八年二月完成，博物館除蒐集、保存宜蘭傳統文物，還將扮演文化資產調查、研究及規畫角色，並作為核心館，將來在縣內設農業、漁牧及林業等分館，但因興建及經營博物館的費用高達十六億元，經費尚無著落，有待縣府向中央爭取。

宜蘭縣「童玩博物館」

由於罹患肝癌的童玩收藏家黃恆男有意捐出兩千多件童玩、地方人士催生下，而有童玩博物館之議，黃恆男希望設置在冬山河親水公園附近，縣府於一九九八年八月決定，以一年為進度，進行找土地及規畫的工作，而後興建。

你也許不知道的**博物館**

館名／地址	票價／電話	主題
〈台北市〉		
台北市立美術館 台北市中山北路三段181號	30/15 (02)2595-7656	典藏中外美術作品並推廣美術活動
台北市立天文科學教育館 台北市基河路363號	40/20 (02)2831-4551	各類天文觀測設備及太空科技
台北海洋生活館 台北市基河路128號	480/430 (02)2880-3636	展示繽紛海洋生態
實踐服飾博物館 台北市大直街62巷3號	free (02)2533-8151#322、32	收藏我國自漢唐之後的珍貴服飾織品,需事先預約
北投溫泉博物館 台北市中山路2號	free (02)2893-9981~5	85年前東亞最大型的公共溫泉浴場
台灣民俗北投文物館 台北市幽雅路32號	100/50 (02)2891-2318	原住民藝術及傳統服飾織繡展示
林語堂先生紀念圖書館 台北市仰德大道二段141號	free (02)2861-3003	林語堂先生故居及文物、手稿展示
玩石家博物館 台北市至善路一段282號	100/60 (02)2841-4552	台灣及世界各國礦石展示。
中國電影文化城 台北市至善路二段34號	270/250 (02)2882-1022、2881-2327	介紹電影製作演變
國立故宮博物院 台北市外雙溪至善路二段221號	80/65 (02)2881-2021	歷代文物匯集,近七十萬件
順益台灣原住民博物館 台北市至善路二段282號	150/100 (02)2841-2611	收藏、展示、推廣原住民文化
張大千紀念館 台北市外雙溪至善路二段342巷2號	free (02)2881-2021#384	畫家故居,各項生活擺設供憑弔,須事先預約
陽明山國家公園遊客中心文物陳列館 台北市陽明山竹子湖路1之20號	free (02)2861-3601~6#233、235	展示陽明山國家公園的自然環境資源
台北市成功高中昆蟲博物館 台北市濟南路一段71號(成功高中)	free (02)2396-1298	昆蟲學術標本一萬多件
李石樵美術館 台北市忠孝東路四段218之7號3樓	50 (02)2741-5638	李石樵畫作80幅,須事先預約
余承堯紀念館 台北市基隆路二段48號12樓	free (02)2725-2009	余承堯作品及南管相關資料
袖珍博物館 台北市建國北路一段96號B1	150/120/90 (02)2515-0583	收藏當代袖珍藝術品
樹火紀念紙博物館 台北市長安東路二段68號	視課程內容而定 (02)2507-5539	手工造紙主題博物館
國父史蹟紀念館 台北市中山北路一段46號	free (02)2381-3359	國父來台時下塌之「梅屋敷」原址
國立中正紀念堂管理處 台北市中山南路21號	free (02)2343-1100~3	蔣公紀念文物

館名／地址	票價／電話	主題
國立國父紀念館 台北市仁愛路四段505號	free (02)2758-8008~15	陳列國父革命史蹟
台北佛光緣美術館 台北市松隆路327號10樓之1	free (02)2760-0222	書畫、文物、雕刻等約數千件
善導寺佛教歷史藝術館 台北市忠孝東路一段23號慈恩大樓	free (02)2341-5758	佛像、書畫等中國佛教藝術
國立中央圖書館臺灣分館民俗器物室 台北市新生南路一段1號	free (02)2772-4724	我國東南各省之民俗器物
蒙藏文化中心 台北市青田街8巷3號	free (02)2351-4280	蒙藏文物展示與推廣
資訊科學展示中心 台北市和平東路二段108號	70/50 (02)2737-7050	介紹資訊科技的發展及應用
鴻禧美術館 台北市仁愛路二段63號B1	100/50 (02)2356-9575	書畫、陶瓷、雕刻等展示
台北市客家文化會館 台北市信義路三段157巷11號	free (02)2702-6141	客家文物及相關書籍展示
二二八紀念館 台北市凱達格蘭大道3號	20/10 (02)2389-7228	以二二八事件展示為主，每周三免門票
黃俊榮相機博物館 台北市博愛路16號4F	150 (02)2361-8239	一千餘件相機收藏
海關博物館 台北市塔城街13號（財政部關稅大樓）	free (02)2550-5500#2212、2216	海關通關史及查緝走私展品、槍砲彈藥、保育動物製品等
台灣省立博物館 台北市襄陽路2號	10/5 (02)2382-2699	台灣歷史最悠久之自然史博物館
台灣省手工藝研究所台北展示中心 台北市延平南路110號7樓	free (02)2331-5701	金屬、陶瓷等十種材質手工藝展示
國立台灣科學教育館 台北市南海路41號	10/5 (02)2311-6733	科學活動推廣
國立台灣藝術教育館 台北市南海路47號	free (02)2311-0574	藝術教育之推廣、研究
台灣省林業陳列館 台北市南海路60號	free (02)2381-7101#872	展示綜合林業、試驗研究成果
國立歷史博物館 台北市南海路49號	20/10 (02)2361-0270	中國歷史文物展陳
台灣布政使司衙門 台北市南海路53號（植物園西側）	free (02)2370-3577	戶政相關史料文獻及古蹟修護資料
國軍歷史文物館 台北市貴陽街一段243號	free (02)2331-5730	陳列國軍東征、北伐等史蹟
郵政博物館 台北市重慶南路二段45號	5/3 (02)2394-5185	典藏中外郵票、郵政專業圖書
楊英風美術館 台北市重慶南路二段31號	free (02)2396-1966	目前台灣唯一的現代雕塑美術館，須預約參觀
台北市立兒童交通博物館 台北市汀州路三段2號	60/30 (02)2365-4248	以陸上交通安全教育為主題

館名／地址	票價／電話	主題
國立台灣大學人類學系標本陳列館 台北市羅斯福路四段1號	free (02)2363-0231#2299	陳列台灣原住民生活器用及史前文物，非經常性開放
自來水博物館 台北市思源街1號	(02)2367-2527	展示早期自來水文化，預計88年6月對外開放
中央研究院民族學研究所博物館 台北市研究院路二段128號	free (02)2562-3308~9	藏品以台灣原住民文物為主，漢人民俗文物為輔
中央研究院歷史語言研究所歷史文物陳列館 台北市研究院路二段128號	free (02)2782-9555~8	「歷史文書」及「考古標本」為主要收藏，僅供團體參觀
〈台北縣‧基隆市〉		
楊三郎美術館 台北縣永和市博愛街7號	free (02)2928-7692	楊三郎先生代表畫作，只有週日開放
台北縣立文化中心──現代陶瓷館 台北縣板橋市莊敬路62號	free (02)2253-4412	呈現過去及現在、未來的台灣陶瓷文化
中國天主教文物館 台北縣新莊市中正路510號（輔仁大學野聲樓四樓校史室）	free (02)2903-9207	彌撒器皿、祭披及文獻史料收藏
紅樹林展示館 台北縣淡水鎮中正東路二段68號	free (02)2808-2995	提供認識紅樹林的管道
淡江大學海事博物館 台北縣淡水鎮英專路151號	free (02)2623-8343	船形建築物，蒐集世界各國的船隻模型
李天祿布袋戲文物館 台北縣三芝鄉芝柏山莊芝柏路26號	free (02)2636-7330	布袋戲文物展示、教學
九份風箏博物館 台北縣瑞芳鎮九份頌德里坑尾巷20號	90/60 (02)2496-7709	約兩千件國內外風箏展示
九份金礦博物館 台北市瑞芳鎮九份頌德里石碑巷66號	80/70/50 (02)2497-6700	除展示外，現場還有實際淘金、鍊金過程操作
坪林茶業博物館 台北縣坪林鄉水德村水聳淒坑19-1號	100/50 (02)2665-6035	認識茶的文化
李梅樹紀念館 台北縣三峽鎮中華路43巷10號	50 (02)2673-2333	畫家李梅樹先生的手稿、畫作及文物
華梵文物館 台北縣石碇鄉豐田村華梵路1號	free (02)2663-2102#3202	陳列各項佛教文物
民間美術號海上美術館 基隆市中正路549號右側碼頭	120/60 (02)2462-5331	遠洋漁船改裝建造的現代美術館，收藏品以民間美術品為主
〈桃‧竹‧苗〉		
桃園縣立文化中心──中國家具博物館 桃園市縣府路21號B1	free (03)332-2592	展示中國、台灣及大溪地區早期傳統家具
可口可樂世界 桃園縣龜山工業區興邦路46號	free (03)364-8800	可口可樂歷史及紀念品，僅接受團體預約
黑松文物館 桃園縣中壢市中原路178號	free (03)452-3101	黑松汽水相關展品，需團體預約

館名／地址	票價／電話	主題
中正航空科學館 桃園縣大園鄉埔心村航站南路5號	30/20 (03)398-2179	保存航空史料、航太教學
世界警察博物館 桃園縣龜山鄉大崗村樹人路56號	free (03)328-2321#4822、4825	典藏各國警察文物史料
新竹市立文化中心博物館 新竹市東大路二段15巷1號	free (03)531-9756	藏品以玻璃為主
李澤藩美術館 新竹市林森路57號3樓	free (03)522-8337	展示畫家李澤藩作品及手稿
瑞龍博物館 新竹縣芎林鄉文山路40巷21弄1號	100/50 (03)592-2521	展出貝類標本近七千多件
苗栗縣立文化中心——木雕博物館 苗栗縣三義鄉廣盛村廣聲新城88號	50/30 (037)876-009	以三義木雕精品為主
象山藝術館 苗栗縣頭屋鄉象山村孔聖路39號	200/150 (037)251-353	畫家吳松峰之收藏品及作品

〈台中縣市〉

館名／地址	票價／電話	主題
中國醫藥學院中醫藥展示館 台中市英才路2號	free (04)205-3366#1108	展示中藥典籍、藥材等
台中市立文化中心——文英館 台中市雙十路一段10之5號	free (04)221-7358	收藏民俗標本二千件以上，以台灣傳統版印木雕原版板最為珍貴
台中市立文化中心——陳列館 台中市英才路600號	free (04)372-7311	展示國內主要河川所產之雅石
台中市民俗公園 台中市旅順路二段73號	50/20/10 (04)245-1310	閩式建築重現先民生活
台灣省立美術館 台中市五權西路2號	10/5 (04)372-3552	兼具室內外藝文展示
國立自然科學博物館 台中市館前路1號	100/70/50 (080)432-310	科際、人文、藝術及以人為中心之主題展示
螢火蟲生態館 台中市博物館路123號	free (04)323-8295	研究螢火蟲生態進行復育及野放工作，須事先預約
台中縣立文化中心編織工藝館 台中縣豐原市圓環東路782號	free (04)526-0136	以「大甲帽蓆」及泰雅族苧麻染織為主
清水鎮韭黃產業文化館 台中縣清水鎮中山路94號 （清水鎮農會）	free (04)623-2101#212	介紹清水鎮的特殊作物韭黃的栽培生長等，國定假日休館
台灣電影文化城（民俗文物館） 台中縣霧峰鄉民生路292號	400/330 (04)333-3500	電影製作館、電影視聽館供參觀
台灣省農業試驗所昆蟲標本館 台中縣霧峰鄉中正路189號	free (04)332-1508	保存昆蟲標本約一百八十萬隻，不對外開放
雪霸國家公園武陵遊客中心文物陳列館 台中縣和平鄉武陵路4號	free (04)590-1350	介紹公園內各項生態資源

〈南投・彰化〉

館名／地址	票價／電話	主題
台灣省政資料館 南投市中興新村中正路2號	free (049)350-530#258	台灣史政建設資料陳列、台灣地區一級古蹟模型陳列，國定假日休館

館名／地址	票價／電話	主題
台灣省文獻委員會文獻史料館 南投市光明一路252號	free (049)316-881	展示台灣史前遺跡及開發過程、風貌
南投縣立文化中心——竹藝博物館 南投市建國路135號	free (049)231-191#401~404	竹藝藏品約兩千件
埔里酒文物館 南投縣埔里鎮中山路三段219號	free (049)984-006#456	台灣酒廠發展史及各式酒品
木生昆蟲博物館 南投縣埔里鎮南村里南村路6之2號	30 (049)913-311	收藏世界各地昆蟲標本約十萬餘種
台灣省手工業陳列館 南投縣草屯鎮中正路573號	free (049)367-805	陳列台灣新穎優良之手工業產品
林淵美術館 南投縣埔里鎮中山路四段1-1號	200/160/120 (049)912-248	陳列素人藝術家林淵之創作
玉山國家公園管理處文物陳列館 南投縣水里鄉中山路一段300號	free (049)773-121	提供玉山國家公園之各種資源介紹
鹿港天后宮媽祖文物館 彰化縣鹿港鎮中山路430號	free (04)778-3364	宗教器物、史料展示
賴和紀念館 彰化市中正路一段242號4F	free (04)724-1664	文學家賴和相關文物，周日、一休館
鹿港民俗文物館 彰化縣鹿港鎮中山路152號	130/70 (04)777-2019	收藏清至民初之傳統民俗文物共64餘件
彰化縣漁業文物館 彰化縣鹿港鎮復興路485號 （彰化縣漁會）	free (04)777-4298	展示台灣漁業文化，例假日不開放
〈雲林‧嘉義〉		
雲林縣立文化中心——台灣寺廟藝術館 雲林縣斗六市大學路三段310號	free (05)532-7613	展陳寺廟建築藝術之美
石頭資料館 嘉義市湖子內路366號	free (05)235-5333	礦物、奇石、石雕約六千餘件
嘉義縣自然史教育館（新港國小） 嘉義縣新港鄉登雲路105號	free (05)374-2039	紅樹林生態展示及新港文物展示
〈台南縣市〉		
台南市立中山兒童科學教育館 台南市公園北路5號	free (06)224-3513	有科學儀器供兒童操作
台南市永漢民藝館 台南市安平區國勝路43號	40/20 (06)220-5282	收藏台灣民間藝品及民俗文物
台南市民族文物館 台南市開山路152號	40/20 (06)223-5518	展出文物、刻畫台灣歷史風貌
台南基督長老教會歷史資料館 台南市林森路二段79號（長榮中學）	free (06)238-1711	展示長老教會在台之發展及教會傳教文物，周日休館
台灣開拓史料蠟像館 台南市安平區安北路194號	10/5 (06)220-7901	以蠟像陳列介紹台灣先民生活
安平鄉土館（海山館） 台南市安平區效忠街52巷3號	free (06)226-7364	展示安平鄉土資料

館名／地址	票價／電話	主題
台灣糖業博物館 台南市東區生產路54號（糖業研究所）	free (06)267-1911#341	記錄台灣糖業發展歷史
赤崁樓文物館 台南市民族路212號	10/5 (06)223-5665	陳列館史及明清時代史蹟
奇美博物館 台南縣仁德鄉三甲村59-1號	free (06)2663000#1600~1608	西洋美術品、樂器、兵器等，須事先預約
白河蓮花產業文化資訊館 台南縣白河鎮玉豐里22-10號 （白河農會玉豐分館）	20 (06)685-2983	展示蓮鄉特色，介紹產業生態
玉井芒果產業文化資訊館 台南縣玉井鄉中華路228號 （玉里農會）	free (06)574-5352、574-1631	帶領參觀者一探芒果的世界，預計88年7月開館
台南佛光緣美術館 台南縣永康市中華路425號11樓	free (06)202-2070	佛教藝術文物
台南縣菜寮化石館 台南縣左鎮鄉榮和村61-1號	free (06)573-1174	展示千餘件化石收藏
台南縣自然史教育館 台南縣左鎮鄉榮和村61-10號	free (06)573-2385	台灣省立博物館位於台南縣的教育館
台南縣學甲慈濟宮文物館 台南縣學甲鎮濟生路170號	free (06)783-6110	歷史文物及台南觀光勝蹟圖片展示
〈高雄·屏東〉		
高雄市立美術館 高雄市鼓山區美術館路20號	free (07)316-0331	推動國際文化交流，並蒐藏本土重要美術品
高雄市立歷史博物館 高雄市鹽埕區中正四路272號	free (07)531-2560	高雄地區歷史民俗文物展示
山美術館 高雄市中正三路55號29樓	free (07)227-2827	豐富的中國當代藝術收藏
高雄市史蹟文物館 高雄市鼓山區蓮海路18號	10/5 (07)525-0916	台灣最早的洋樓，為二級古蹟
國立科學工藝博物館 高雄市三民區九如一路720號	100/70 (07)380-0089	國內第一座應用科學博物館
甲仙化石館 高雄縣甲仙鄉和安村四德巷10之10號	free (07)675-3180	南台灣出土及國外購得化石三千餘件
佛光山佛教文物陳列館 高雄縣大樹鄉興田村興田路153號	30/20 (07)656-1928#6403	展示古今佛教文物
鍾理和紀念館 高雄縣美濃鎮廣朴里朝元路95號	free (07)681-4080	作家鍾理和先生紀念文物，須事先預約
高雄縣立文化中心——皮影戲館 高雄縣岡山鎮岡山南路42號	free (07)626-2620	介紹兩岸及世界各地皮影戲概況及台灣現存五大戲團
屏東縣立文化中心—台灣排灣族雕刻館 屏東市大連路69號4樓	free (08)738-0120	展示排灣族雕刻文物及工藝品等
國立海洋生物博物館 屏東縣車城鄉射寮村	free (08)832-4121	預計2000年4月開館，目前有水族教育實驗站開放，僅供機關團體預約參觀

館名/地址	票價/電話	主題
台灣省水產試驗所東港分所標本館 屏東縣東港鎮豐漁里67號	free (08)832-4121#223	展示魚類、甲殼類、珊瑚標本
墾丁國家公園遊客中心文物陳列館 屏東縣恆春鎮墾丁路596號	free (08)886-1321	展示墾丁國家公園的觀光資源
台灣原住民文化園區管理局 屏東縣瑪家鄉北葉村風景104號	120/60 (08)799-1219	台灣原住民九族民俗樂舞動態展 示及文物、傳統建築展示

〈東部地區〉

館名/地址	票價/電話	主題
宜蘭縣立文化中心——台灣戲劇館 宜蘭市復興路二段101號	free (03)932-2440#400~403	收藏豐富的戲劇文物及視聽圖書 資料
河東堂獅子博物館 宜蘭縣頭城鎮合興路22號之1	180/120 (07)681-0469	全世界唯一以獅子為主題的博物 館，獅子文物兩千餘件
宜蘭縣自然史教育館 宜蘭縣羅東鎮復興路29號（羅東國中）	free (03)956-4177	目前藏品以蝴蝶、蛾、昆蟲標本 為主
花蓮縣立文化中心文物陳列館 花蓮市文復路6號	free (03)822-7121~3	有原住民文物館及非洲文物館
太魯閣國家公園遊客中心——文物陳列室 花蓮縣秀林鄉富世村富世291號	free (03)862-1100~6	展示內容分遊憩資訊、生態展示 及泰雅文物
台東縣自然史教育館 台東縣成功鎮三仙里基翬路16號	free (089)851-960	以蒐集及展示東海岸之貝殼和礦 石為主
國立史前文化博物館 台東市南王里文化公園路200號	free (089)233-466	以新石器時代卑南遺址及文物為 主，僅卑南文化公園「考古現場」 展可參觀，需團體預約
台東縣立文化中心——山地文物陳列室 台東市南京路25號	free (089)320-378	卑南史前文物展及六族山胞文物 展

〈離島地區〉

館名/地址	票價/電話	主題
澎湖水族館 澎湖縣白沙鄉岐頭村58號	200/150 (06)9933006~7	展示以澎湖群島為中心、半徑兩 百公里內的海洋生物
雅輪文石陳列館 澎湖縣馬公市東衛里127之2號	100/30 (06)921-0185	展示文石精品上千件
澎湖縣立文化中心——海洋資源館 澎湖縣馬公市中華路230號	20/10 (06)926-1141~4	主要介紹鄉土海洋資源
澎湖縣立文化中心——二呆藝館 澎湖縣馬公市中華路230號	20/10 (06)926-1141~4	趙二呆先生紀念文物
朱盛文物紀念館 澎湖縣馬公市仁愛路34號	50 (06)927-3050	展示澎湖百年製餅史，各類製餅 相關器具等
金門民俗文化村 金門縣金沙鎮山后民俗文化村	free (0823)51024	壯觀的閩南式建築群，典存民俗 文物
莒光樓 金門縣金城鎮莒光樓	free (0823)25632	展示金門重要成果等資料圖片
馬祖歷史文物館 馬祖南竿清水歷史文物館	free (0836)22148	介紹馬祖開拓經營之史蹟

館名／地址	票價／電話	主題
中正航空科學館 桃園縣大園鄉埔心村航站南路5號	30/20 (03)398-2179	保存航空史料、航太教學
世界警察博物館 桃園縣龜山鄉大崗村樹人路56號	free (03)328-2321#4822、4825	典藏各國警察文物史料
新竹市立文化中心博物館 新竹市東大路二段15巷1號	free (03)531-9756	藏品以玻璃為主
李澤藩美術館 新竹市林森路57號3樓	free (03)522-8337	展示畫家李澤藩作品及手稿
瑞龍博物館 新竹縣芎林鄉文山路40巷21弄1號	100/50 (03)592-2521	展出貝類標本近七千多件
苗栗縣立文化中心——木雕博物館 苗栗縣三義鄉廣盛村廣聲新城88號	50/30 (037)876-009	以三義木雕精品為主
象山藝術館 苗栗縣頭屋鄉象山村孔聖路39號	200/150 (037)251-353	畫家吳松峰之收藏品及作品

〈台中縣市〉

館名／地址	票價／電話	主題
中國醫藥學院中醫藥展示館 台中市英才路2號	free (04)205-3366#1108	展示中藥典籍、藥材等
台中市立文化中心——文英館 台中市雙十路一段10之5號	free (04)221-7358	收藏民俗標本二千件以上，以台灣傳統版印木雕原板最為珍貴
台中市立文化中心——陳列館 台中市英才路600號	free (04)372-7311	展示國內主要河川所產之雅石
台中市民俗公園 台中市旅順路二段73號	50/20/10 (04)245-1310	閩式建築重現先民生活
台灣省立美術館 台中市五權西路2號	10/5 (04)372-3552	兼具室內外藝文展示
國立自然科學博物館 台中市館前路1號	100/70/50 (080)432-310	科際、人文、藝術及以人為中心之主題展示
螢火蟲生態館 台中市博物館路123號	free (04)323-8295	研究螢火蟲生態進行復育及野放工作，須事先預約
台中縣立文化中心編織工藝館 台中縣豐原市園環東路782號	free (04)526-0136	以「大甲帽蓆」及泰雅族苧麻染織為主
清水鎮韭黃產業文化館 台中縣清水鎮中山路94號 （清水鎮農會）	free (04)623-2101#212	介紹清水鎮的特殊作物韭黃的栽培生長等，國定假日休館
台灣電影文化城（民俗文物館） 台中縣霧峰鄉民生路292號	400/330 (04)333-3500	電影製作館、電影視聽館供參觀
台灣省農業試驗所昆蟲標本館 台中縣霧峰鄉中正路189號	free (04)332-1508	保存昆蟲標本約一百八十萬隻，不對外開放
雪霸國家公園武陵遊客中心文物陳列館 台中縣和平鄉武陵路4號	free (04)590-1350	介紹公園內各項生態資源

〈南投‧彰化〉

館名／地址	票價／電話	主題
台灣省政資料館 南投市中興新村中正路2號	free (049)350-530#258	台灣史政建設資料陳列、台灣地區一級古蹟模型陳列，國定假日休館

館名／地址	票價／電話	主題
台灣省文獻委員會文獻史料館 南投市光明一路252號	free (049)316-881	展示台灣史前遺跡及開發過程、風貌
南投縣立文化中心——竹藝博物館 南投市建國路135號	free (049)231-191#401~404	竹藝藏品約兩千件
埔里酒文物館 南投縣埔里鎮中山路三段219號	free (049)984-006#456	台灣酒廠發展史及各式酒品
木生昆蟲博物館 南投縣埔里鎮南村里南村路6之2號	30 (049)913-311	收藏世界各地昆蟲標本約十萬餘種
台灣省手工業陳列館 南投縣草屯鎮中正路573號	free (049)367-805	陳列台灣新穎優良之手工業產品
林淵美術館 南投縣埔里鎮中山路四段1-1號	200/160/120 (049)912-248	陳列素人藝術家林淵之創作
玉山國家公園管理處文物陳列館 南投縣水里鎮中山路一段300號	free (049)773-121	提供玉山國家公園之各種資源介紹
鹿港天后宮媽祖文物館 彰化縣鹿港鎮中山路430號	free (04)778-3364	宗教器物、史料展示
賴和紀念館 彰化市中正路一段242號4F	free (04)724-1664	文學家賴和相關文物，周日、一休館
鹿港民俗文物館 彰化縣鹿港鎮中山路152號	130/70 (04)777-2019	收藏清至民初之傳統民俗文物共64餘件
彰化縣漁業文物館 彰化縣鹿港鎮復興路485號 （彰化縣漁會）	free (04)777-4298	展示台灣漁業文化，例假日不開放
〈雲林・嘉義〉		
雲林縣立文化中心——台灣寺廟藝術館 雲林縣斗六市大學路三段310號	free (05)532-7613	展陳寺廟建築藝術之美
石頭資料館 嘉義市湖子內路366號	free (05)235-5333	礦物、奇石、石雕約六千餘件
嘉義縣自然史教育館（新港國小） 嘉義縣新港鄉登雲路105號	free (05)374-2039	紅樹林生態展示及新港文物展示
〈台南縣市〉		
台南市立中山兒童科學教育館 台南市公園北路5號	free (06)224-3513	有科學儀器供兒童操作
台南市永漢民藝館 台南市安平區國勝路43號	40/20 (06)220-5282	收藏台灣民間藝品及民俗文物
台南市民族文物館 台南市開山路152號	40/20 (06)223-5518	展出文物、刻畫台灣歷史風貌
台南基督長老教會歷史資料館 台南市林森路二段79號（長榮中學）	free (06)238-1711	展示長老教會在台之發展及教會傳教文物，周日休館
台灣開拓史料蠟像館 台南市安平區安北路194號	10/5 (06)220-7901	以蠟像陳列介紹台灣先民生活
安平鄉土館（海山館） 台南市安平區效忠街52巷3號	free (06)226-7364	展示安平鄉土資料

館名／地址	票價／電話	主題
台灣糖業博物館 台南市東區生產路54號（糖業研究所）	free (06)267-1911#341	記錄台灣糖業發展歷史
赤崁樓文物館 台南市民族路212號	10/5 (06)223-5665	陳列館史及明清時代史蹟
奇美博物館 台南縣仁德鄉三甲村59-1號	free (06)2663000#1600~1608	西洋美術品、樂器、兵器等，須事先預約
白河蓮花產業文化資訊館 台南縣白河鎮玉豐里22-10號 （白河農會玉豐分館）	20 (06)685-2983	展示蓮鄉特色，介紹產業生態
玉井芒果產業文化資訊館 台南縣玉井鄉中華路228號 （玉里農會）	free (06)574-5352、574-1631	帶領參觀者一探芒果的世界，預計88年7月開館
台南佛光緣美術館 台南縣永康市中華路425號11樓	free (06)202-2070	佛教藝術文物
台南縣菜寮化石館 台南縣左鎮鄉榮和村61-1號	free (06)573-1174	展示千餘件化石收藏
台南縣自然史教育館 台南縣左鎮鄉榮和村61-10號	free (06)573-2385	台灣省立博物館位於台南縣的教育館
台南縣學甲慈濟宮文物館 台南縣學甲鎮濟生路170號	free (06)783-6110	歷史文物及台南觀光勝蹟圖片展示

〈高雄・屏東〉

館名／地址	票價／電話	主題
高雄市立美術館 高雄市鼓山區美術館路20號	free (07)316-0331	推動國際文化交流，並蒐藏本土重要美術品
高雄市立歷史博物館 高雄市鹽埕區中正四路272號	free (07)531-2560	高雄地區歷史民俗文物展示
山美術館 高雄市中正三路55號29樓	free (07)227-2827	豐富的中國當代藝術收藏
高雄市史蹟文物館 高雄市鼓山區蓮海路18號	10/5 (07)525-0916	台灣最早的洋樓，為二級古蹟
國立科學工藝博物館 高雄市三民區九如一路720號	100/70 (07)380-0089	國內第一座應用科學博物館
甲仙化石館 高雄縣甲仙鄉和安村四德巷10之10號	free (07)675-3180	南台灣出土及國外購得化石三千餘件
佛光山佛教文物陳列館 高雄縣大樹鄉興田村興田路153號	30/20 (07)656-1928#6403	展示古今佛教文物
鍾理和紀念館 高雄縣美濃鎮廣朴里朝元路95號	free (07)681-4080	作家鍾理和先生紀念文物，須事先預約
高雄縣立文化中心——皮影戲館 高雄縣岡山鎮岡山南路42號	free (07)626-2620	介紹兩岸及世界各地皮影戲概況及台灣現存五大戲團
屏東縣立文化中心——台灣排灣族雕刻館 屏東市大連路69號4樓	free (08)738-0120	展示排灣族雕刻文物及工藝品等
國立海洋生物博物館 屏東縣車城鄉射寮村	free (08)832-4121	預計2000年4月開館，目前有水族教育實驗站開放，僅供機關團體預約參觀

館名／地址	票價／電話	主題
台灣省水產試驗所東港分所標本館 屏東縣東港鎮豐漁里67號	free (08)832-4121#223	展示魚類、甲殼類、珊瑚標本
墾丁國家公園遊客中心文物陳列館 屏東縣恆春鎮墾丁路596號	free (08)886-1321	展示墾丁國家公園的觀光資源
台灣原住民文化園區管理局 屏東縣瑪家鄉北葉村風景104號	120/60 (08)799-1219	台灣原住民九族民俗樂舞動態展示及文物、傳統建築展示

〈東部地區〉

館名／地址	票價／電話	主題
宜蘭縣立文化中心——台灣戲劇館 宜蘭市復興路二段101號	free (03)932-2440#400~403	收藏豐富的戲劇文物及視聽圖書資料
河東堂獅子博物館 宜蘭縣頭城鎮合興路22號之1	180/120 (07)681-0469	全世界唯一以獅子為主題的博物館，獅子文物兩千餘件
宜蘭縣自然史教育館 宜蘭縣羅東鎮復興路29號（羅東國中）	free (03)956-4177	目前藏品以蝴蝶、蛾、昆蟲標本為主
花蓮縣立文化中心文物陳列館 花蓮市文復路6號	free (03)822-7121~3	有原住民文物館及非洲文物館
太魯閣國家公園遊客中心—文物陳列室 花蓮縣秀林鄉富世村富世291號	free (03)862-1100~6	展示內容分遊憩資訊、生態展示及泰雅文物
台東縣自然史教育館 台東縣成功鎮三仙里基翬路16號	free (089)851-960	以蒐集及展示東海岸之貝殼和礦石為主
國立史前文化博物館 台東市南王里文化公園路200號	free (089)233-466	以新石器時代卑南遺址及文物為主，僅卑南文化公園「考古現場」展可參觀，需團體預約
台東縣立文化中心——山地文物陳列室 台東市南京路25號	free (089)320-378	卑南史前文物展及六族山胞文物展

〈離島地區〉

館名／地址	票價／電話	主題
澎湖水族館 澎湖縣白沙鄉歧頭村58號	200/150 (06)9933006~7	展示以澎湖群島為中心、半徑兩百公里內的海洋生物
雅輪文石陳列館 澎湖縣馬公市東衛里127之2號	100/30 (06)921-0185	展示文石精品上千件
澎湖縣立文化中心——海洋資源館 澎湖縣馬公市中華路230號	20/10 (06)926-1141~4	主要介紹鄉土海洋資源
澎湖縣立文化中心——二呆藝館 澎湖縣馬公市中華路230號	20/10 (06)926-1141~4	趙二呆先生紀念文物
朱盛文物紀念館 澎湖縣馬公市仁愛路34號	50 (06)927-3050	展示澎湖百年製餅史，各類製餅相關器具等
金門民俗文化村 金門縣金沙鎮山后民俗文化村	free (0823)51024	壯觀的閩南式建築群，典存民俗文物
莒光樓 金門縣金城鎮莒光樓	free (0823)25632	展示金門重要成果等資料圖片
馬祖歷史文物館 馬祖南竿清水歷史文物館	free (0836)22148	介紹馬祖開拓經營之史蹟

本書得以出版，
感謝圖片提供單位及攝影者：

ROUTE01.**中華瑰寶後樂園**：國立故宮博物院提供圖4、6、8～14、18。圖2、7、19、28、32～41張大福攝影。圖29、30吳美玉攝影。圖31彥霖攝影。ROUTE02.**山音海瀾的合鳴**：順益台灣原住民博物館提供圖1、3、4、9。民間美術號提供刊頭圖及圖15、16、18、19。救國團事業處提供圖13。福華飯店提供圖14。圖17、20、21黃筱威攝影。圖22彥霖攝影。ROUTE03.**甦醒女巫的春天**：幼獅少年提供圖3、5～8、18。北投民俗文物館提供圖10～12、16、17。春天酒店提供圖19。圖3、5～8、18馮滿銀攝影。圖14、15彥霖攝影。ROUTE 04.**另類民主新殿堂**：台北市立美術館提供圖1～3、5～9、18。琉璃工房提供圖19～21。玄門藝術中心提供圖24。救國團事業處提供圖22。圖13、14彥霖攝影。ROUTE 05.**不老春秋的容顏**：國立歷史博物館提供圖1、2、3、5～11。刊頭圖及圖4、12、23、24彥霖攝影。ROUTE 06.**文物光華作徽記**：鴻禧美術館提供刊頭及圖1～7、9。ROUTE 07.**醃漬歲月的寶箱**：台灣省立博物館題供圖7～10。海關博物館提供圖11、13。黃俊榮相機博物館題供圖14～18。台北市立美術館題供圖23。圖4及刊頭圖片彥霖攝影。ROUTE 08.**里仁爲美是福份**：袖珍博物館提供圖7～12。樹火紀念紙博物館提供圖2、5、6。伊通公園提供圖21、22、25。ROUTE 9.**掌中乾坤日月長**：竹圍工作室提供圖11、18。觀海樓旅店提供圖14。圖7、8、13、15～17及刊頭彥霖攝影。ROUTE 10.**人間天堂賽金山**：朱銘美術館題供圖1、3、5、7～9、12。金寶山題供圖13～15。天籟溫泉會館題供圖17。刊頭圖及圖2、6楊海光攝影。圖16、18、20、21張大福攝影。圖19彥霖攝影。ROUTE 11.**流金山城笑風塵**：雲山水小築提供圖11、15、16。刊頭圖及圖10、12～14彥霖攝影。圖13吳美玉攝影。ROUTE 12.**茶香醇美品茶鄉**：刊頭圖及圖1、3、6～9彥霖攝影。圖10、11、13及圖4彥霖攝影。ROUTE 13.**三角湧起戀風華**：李梅樹紀念館提供圖1～3。大板根森林休閒山莊提供圖15。寄暢園提供圖17。刊頭圖、圖16、19、22莫少閒攝影。ROUTE 14.**木情陶緣的結盟**：三義木雕博物館提供圖1及刊頭圖片。西湖度假村提供圖18。圖11、14、15莫少閒攝影。ROUTE 15.**寓教於樂博物**：國立自然科學博物館提供刊頭圖及圖1、3、4、6。金氏世界紀錄博物館提供圖14～18。長榮桂冠酒店提供圖24。永豐棧麗緻酒店提供圖25。圖7～10林柏樑攝影。ROUTE 16.**人文潛質的重尋**：台中省立美術館提供圖4～8。圖1、2李府翰攝影。圖15、16彥霖攝影。ROUTE 17.**日月精華煉石仙**：牛耳石雕公園提供圖1～3、7、11、22。木生昆蟲館提供圖20。ROUTE 19.**傳奇美麗在南台**：奇美博物館提供圖1～12及16。ROUTE 20.**打狗今昔看春秋**：高雄市立美術館提供刊頭圖及圖2、4、6、8、9。山美術館提供圖11～13。鹽埕文化協會提供圖21～23。ROUTE 21.**科技人文均衡行**：國立科學工藝博物館提供圖1、3～7。新寶來溫泉度假村提供圖11、12。鍾理和紀念館提供圖16、18。圖13、15、17洪馨蘭攝影。ROUTE 23.**河東獅吼羨蘭陽**：河東堂獅子博物館提供刊頭圖及圖2～7、11～13、23。圖1、9、10、14～22彥霖攝影。ROUTE 24.**文明曙光的溯源**：國立台灣史前文化博物館提供圖1、3、5、6、9、11。奇美檜木館提供圖29。圖23～25張大福攝影。圖20彥霖攝影。ROUTE 25.**海族兒女的原鄉**：澎湖水族館提供刊頭圖及圖2～8。澎湖縣立文化中心提供圖9、10、12。朱盛文物紀念館提供圖17～19。圖15、16、20～23彥霖攝影。目錄頁及序文圖片由故宮博物院、歷史博物館、國立自然科學博物館、鴻禧美術館、奇美博物館及彥霖攝影提供。書名頁及本頁圖片由奇美博物館提供。

255

國家圖書館出版品預行編目資料

博物館在地遊 / 賴素鈴著. — 初版 —
臺北市：朱雀文化，1999[民88]
　面；　公分. —(Top25系列；1)
ISBN 957-97874-0-9(平裝)

1. 博物館 – 臺灣　2.臺灣 – 描述與遊記

069.832　　　　　　　　　　　　88005450

博物館在地遊
(TOP25　001)

作者　　　　賴素鈴
版面設計　　J.P.
美術編輯　　林雨靜
地圖繪製　　Gillian
文字編輯　　黃筱威
企劃統籌　　莫少閒
出版者　　　朱雀文化事業有限公司
地址　　　　北市敦化南路一段161巷23號1樓
電話　　　　02-2741-1188 . 2741-7722
傳真　　　　02-2741-2266
劃撥帳號　　19234566
e-mail　　　redbook@ms26.hinet.net
電腦排版　　浩瀚印刷設計股份有限公司
製版印刷　　紅藍印刷有限公司
總經銷　　　展志文化事業股份有限公司
ISBN　　　　957-97874-0-9
初版一刷　　1999‧05

定價　　　　299元
出版登記　　北市業字第1403號